U0008010

SPRING CANNOT BE CANCELLED

春天終將來臨
大衛‧霍克尼畫在諾曼第

DAVID HOCKNEY
in Normandy

作者

David Hockney
大衛‧霍克尼

Martin Gayford
馬丁‧蓋福特

譯者
李忞

積木文化

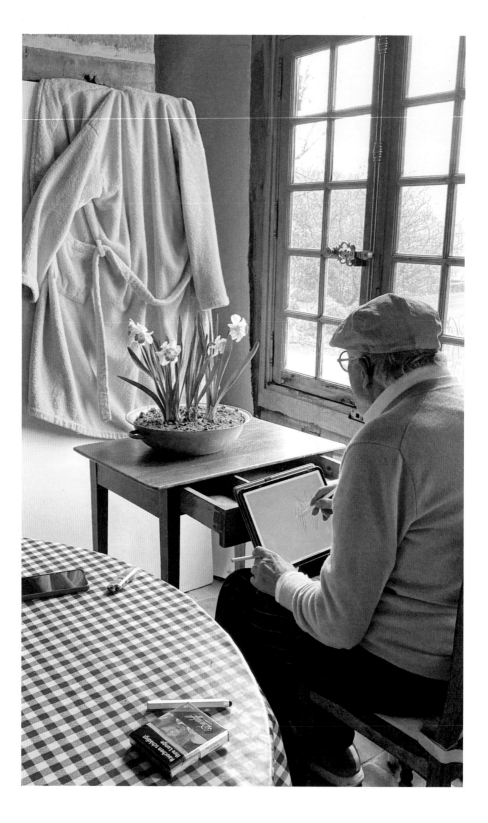

SPRING
CANNOT BE
CANCELLED

DAVID HOCKNEY
in Normandy

積木文化

國家圖書館出版品預行編目(CIP)資料

春天終將來臨：大衛.霍克尼在諾曼第/大衛.霍克尼(David Hockney), 馬丁.蓋福特
(Martin Gayford)作；李忞譯. -- 初版. -- 臺北市：積木文化出版：英屬蓋曼群島商家
庭傳媒股份有限公司城邦分公司發行, 2023.01
　面；　公分
譯自：Spring cannot be cancelled：David Hockney in Normandy.
ISBN 978-986-459-448-1(精裝)

1.CST: 霍克尼(Hockney, David) 2.CST: 藝術家 3.CST: 自然美學 4.CST: 英國

909.941 111014326

春天終將來臨：大衛‧霍克尼在諾曼地

原文書名	Spring Cannot be Cancelled: David Hockney in Normandy
作　　者	大衛‧霍克尼（David Hockney）、馬丁‧蓋福特（Martin Gayford）
譯　　者	李忞
特約編輯	金文蕙

總編輯	王秀婷
責任編輯	李華
美術編輯	于靖
版　權	徐昉驊
行銷業務	黃明雪

發 行 人	涂玉雲
出　　版	積木文化
	104台北市民生東路二段141號5樓
	電話：(02) 2500–7696 ｜ 傳真：(02) 2500–1953
	官方部落格：www.cubepress.com.tw
	讀者服務信箱：service_cube@hmg.com.tw
發　　行	英屬蓋曼群島商家庭傳媒股份有限公司城邦分公司
	台北市民生東路二段141號11樓
	讀者服務專線：(02)25007718–9 ｜ 24小時傳真專線：(02)25001990–1
	服務時間：週一至週五09:30–12:00、13:30–17:00
	郵撥：19863813 ｜ 戶名：書虫股份有限公司
	網站：城邦讀書花園 ｜ 網址：www.cite.com.tw
香港發行所	城邦（香港）出版集團有限公司
	香港灣仔駱克道193號東超商業中心1樓
	電話：+852–25086231 ｜ 傳真：+852–25789337
	電子信箱：hkcite@biznetvigator.com
馬新發行所	城邦（馬新）出版集團 Cite（M）Sdn Bhd
	41, Jalan Radin Anum, Bandar Baru Sri Petaling, 57000 Kuala Lumpur, Malaysia.
	電話：(603) 90563833 ｜ 傳真：(603) 90576622
	電子信箱：services@cite.com.my

內頁排版　上晴彩色印刷製版有限公司

城邦讀書花園
www.cite.com.tw

2023年2月　初版一刷
售　價／NT$990
ISBN　978-986-459-448-1

混合產品
紙張｜支持
負責任的林業
FSC
www.fsc.org
FSC™ C008047

目次

2018年10月22日

親愛的馬丁：

　　我們從法國回來了，法國之旅非常愉快。我們早上九點半離開倫敦，開車去海底隧道。因為有Flexiplus通票，可以直接開上火車，十分便利。法國時間下午三、四點，我們就到翁弗勒（Honfleur）了。隨後在塞納河口欣賞了美不勝收的日落。

　　接下來，我們去看了貝葉掛毯（Bayeux Tapestry）——一幅沒有消失點（vanishing point），也沒有影子的美妙傑作（我想問藝術史家的是，畫作裡究竟是何時開始有影子的？）然後前往昂熱（Angers）去看啟示錄掛毯（Apocalypse Tapestry，同樣沒有影子），到巴黎之後又看了獨角獸掛毯（Unicorn Tapestries）。所以在一週之內，把歐洲最偉大的三幅掛毯全看遍了。

　　在巴黎的時候，我們也去了奧塞美術館，看畢卡索的藍色時期和粉紅色時期，又到龐畢度中心（Centre Pompidou）看了八十幾幅在立體派（Cubism）特展展出的畫；也就是畢卡索從二十歲到三十歲的作品。真是了不起的成就！食物美味透了，可以大啖可口的奶油、鮮奶油、乳酪。而且法國對吸菸人士比較友善，不像壞心眼的英國。事實上，我已經決定2019年到諾曼第畫春天來臨。諾曼第花開得更多，到時蘋果、梨子、櫻桃都會開花，再加上黑刺李和山楂，我現在非常期待。

　　愛你的
　　大衛・H

I

意外的一步

　　我和大衛・霍克尼相識已二十五年了，但我倆一向居住在不同地方，我們的友誼也因而擁有某種節奏。有很長一段時期，我們都是遠距離聯繫，透過電子郵件、電話、偶爾的包裹，以及源源不斷，幾乎每天來到我收件匣的畫作。當他特別活躍時，我會一次收到三、四張圖像，顯示一幅作品完成前的各階段。偶爾他也會送來俏皮話，或引起他注意的新聞。當我們相隔數月、甚至數年之後再次碰頭，總能繼續暢談，毫無隔閡。只不過，觀點一直極其細微地變化著。

　　我們保持對話的這許多年來，身邊發生了無數大小事，我們老了，各自累積新的經驗。因此，即使思索的是早已談過，或多次論及的事物，例如某一幅畫作，如今我們又站在全然嶄新的立足點考量它。那立足點便是此時此刻。在這層意義上，觀看角度（perspective，與「透視法」為同一字）影響的不僅是繪畫及其手法，還包括一切世事——此為大衛和我常年的話題。我們總是從某個特定的位置展望每件事、每個人、每個想法。隨著我們在時空中移動，觀測位置也不斷轉換，導致所見不同。

　　2018年10月，我收到左頁信件以前，大衛和我最後一次連續聊上幾小時，已經是兩年前的事了，那時我們剛出版一本叫《觀看的歷史》（積木文化，2017）的合著書，我正在他位於好萊塢山靜丘大道（Montcalm Avenue）的家中作客。從那以來，時光飛逝。隔年適逢他滿八十歲，世界各地掀起一股

7

展覽潮——墨爾本、倫敦、巴黎、紐約、威尼斯、巴塞隆納、洛杉磯……大衛奔赴全球各地接受榮譽，行程都排滿了。出席開幕和接受訪問間的空檔，他仍於工作室裡忙個不停，不僅推出了幾組不凡的新系列畫作，也在思想方面有所斬獲。舉個例子，2017年6月，英國大選期間，我和太太約瑟芬正在羅馬尼亞的外西凡尼亞旅行。在從家鄉捎來的眾多大選消息當中，我的手機突然跳出了一封來自美國加州的信。事關透視法及一位我未曾聽聞的藝術理論家。

親愛的馬丁：

你知道弗羅倫斯基（Pavel Florensky）嗎？他是一位俄國神父兼數學家、工程師、科學家，也寫藝術理論。他寫過一篇論逆向透視（reverse perspective）的厲害文章。看起來，逆向透視最早是運用在劇場（希臘）。我曾談過攝影和劇場之間的關聯：兩者都需要燈光。總之，他寫的東西非常有趣，可惜生不逢時，有點類似俄國版的達文西。他在1937年遭史達林射殺身亡。

愛你的
大衛・H

附件是一篇八十來頁的文章，要在喀爾巴阡山上用iPhone把它讀完實在有點艱辛。不過我還是試了。一讀之下，我發現該文極引人入勝。弗羅倫斯基反對世間僅有一種正確透視法的論點，亦即十五世紀初由布魯內列斯基（Filippo Brunelleschi）率先示範的那種，只有單一消失點的「文藝復

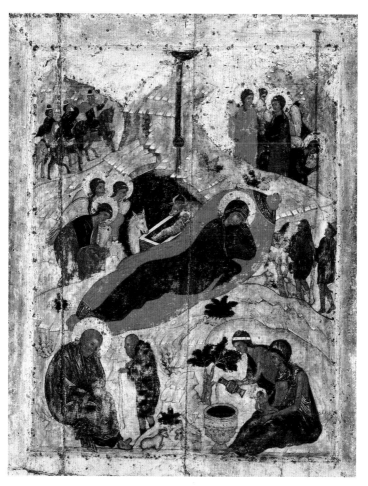

安德烈·盧布列夫（Andrei Rublev），〈耶穌誕生〉（*Nativity*），約 1405 年

興式」或「線性」透視。他主張，中世紀俄羅斯聖像畫，好比盧布列夫的作品，用來表現空間的手法也同樣可行。這些作品沒有一個固定不動的消失點，而是「多中心」的。所謂多中心指的是「構圖方式使得眼睛彷彿一邊移動，一邊看向畫作的不同部分」。不難理解這篇文章為何會引起霍克尼這麼強烈的共鳴。這正是他過去探索了四十年的構圖方式。他1980年代的相片拼貼，和2010年前後的九臺攝影機、十八螢幕影片，皆是以此為基礎。第一封電子郵件寄來後幾天，第二封出現了。

　　親愛的馬丁：

　　你讀弗羅倫斯基那篇談逆向透視的文章了嗎？頗令人震撼吧？非常之周到而且清晰。如果你用它來看我上次寄給你的那幾幅畫，就會明白其中涵義了。我覺得我們發現了一位藝術書寫的大師。沒人知道他，跟我聊過的藝術史家沒半個人聽過他。真叫人傷心。我知道逆向透視聽起來匪夷所思，但我誠心推薦他的書《超越視覺》（Beyond Vision）。逆向透視的文章是此論集中的最後一篇，不過每篇都很迷人又有說服力。

　　很愛你的
　　大衛・H

　　霍克尼對熱衷的事物向來相當強勢，他的熱忱不僅席捲友人、經銷商、合作夥伴，還包括許多愛好藝術的大眾。最終，或許他也會影響到人們對於歷史來龍去脈、哪些藝術家、技法、潮流算「重要」的普遍認知。但他從來就不太在乎歷史

或評論說什麼，那是他能意志堅定的原因之一。

DH （David Hockney，大衛‧霍克尼） 我見證過藝術界的不少變遷，你也知道，大部分藝術家最後都會被遺忘。那是宿命，可能也會是我的宿命吧。目前我還沒被遺忘，不過，忘了也無妨，沒那麼重要——大部分藝術都是要消失的。「過去」因為被整理過，所以看起來比較清楚。「現在」看起來總有點亂糟糟。我們可以忍受當代的爛東西，但不會忍受過去的爛東西。到了另一個時代眼裡，我們這個時期一定會完全不同。很少人曉得哪些是今日真正重要的藝術，那得有不可思議的洞察力才辦得到。我不會下定論，畢竟歷史會不斷改寫。

在我看來，促使這些情節重編的往往是藝術家，他們做出新鮮的舉動，將我們帶到一個不同的立足點，其他一切也隨之改觀。霍克尼年輕時雖然名氣已經很響，但自認、也被許多評論者視為是個「邊緣」藝術家。也許他真的是。至少我很確定，霍克尼避免涉入任何藝術流派或風潮。他甚至在早年某次展覽開幕上，當場站起來宣布自己不是普普藝術家（將近六十年後，許多報章雜誌仍不時這麼描述他）。來到本書揭開序幕的時間點，2018年秋，霍克尼的〈藝術家肖像（泳池與兩個人像）〉（*Portrait of an Artist〔Pool with Two Figures〕*）以破紀錄價格成交，成了拍賣史上最貴的在世藝術家作品。這又如何呢？霍克尼本人極力不想評論此事，除了引述王爾德（Oscar Wilde）：「唯一喜愛所有藝術的人，只有藝術拍賣家。」能讓他談得眉飛色舞的，始終是下一幅畫、新的發現、下一步的計畫。歸根究柢，這種態度對於任何創作者都是很自然，心理

上也不可或缺的。一旦開始回頭看，人便會停止前進，而那句描述鯊魚的諺語，至少作為比喻，亦可套用到藝術家身上：當前進的動能停止，就是死期。

霍克尼不太關心打造某種他的「經典風格」，當人們表示，他的最新作品不像霍克尼風，他會說：「以後就像了。」（而他最後總是對的）不過另一些層面上，他這人其實不太改變。最近，我在某個紙箱底部塵封的錄音帶上，找到二十五年前，我和他錄下的第一場對談。播出來聽之後，我發現雖然那時他聲音較輕細，所說的內容卻有不少是他至今仍掛在嘴邊的事，例如攝影的不足與繪畫的價值。然而不時地，他總會冒出一句完全意想不到的話，拋出一個前無古人、可能也後無來者的念頭。

這一切都還在進行。2020年10月，我打著這些字的早晨，兩幅新作透過電子郵件從諾曼第寄來了。他近期的畫，仍持續激發他自己以及我的想法。身為一個以書寫藝術及藝術家為主的作家，我總是從新尋得的某個主題、某組作品、某個時期中，獲得繼續向前的動力。有些我寫過的藝術家早已謝世，我卻覺得彷彿朋友般認識他們（想必是傳記作者的錯覺）。然而當代藝術家就不同了，他們自身和作品都還在進化。

正因如此，為在世的人物作傳是件吃力不討好的事，盧西安・佛洛伊德（Lucian Freud）拒絕別人寫他生平的理由即「我的人生還沒完呢」。此外，如霍克尼指出的，盧西安泰半時間都在畫室裡度過，而那裡發生的一切：觀看、思考、作畫「不是那麼容易透過傳記傳達」。當然，霍克尼也一樣。無論是霍克尼的人生或創作，都在我執筆的當下持續演進，故本書並非一部傳記。它更接近一本日記，收錄了作品和對談，以及因之開啟的新視野、在我心中引發的思緒。

此前我已寫過兩本既是關於霍克尼、也是與他合著的書，應該稱得上熟悉他的人和作品。但最近這兩年，他的繪畫和想法帶我到了各種始料未及的方向：上天下地，文學、光學、流體力學……與此同時，全世界歷經一場可怕的大流行病，改變了所有人觀看的角度。本書將以這些新視野為題，敘述一位老友的新言行，以及它們引起的所思所感。

<p style="text-align:center">*</p>

欲了解霍克尼在法國的新生活，可以從他遷居前那幾年、那幾個月的活動著手。過去約六十年畫家生涯中，推動他前進的一直是一陣陣掀起、反覆重現的熱情。他喜歡引述昔日助手施密茲（Richard Schmidt）常說的：「大衛啊，我看你現在就是缺一個計畫！」我知道那種感覺。我自己沒有一本書來寫、沒有一個主題來鑽研時，也會覺得有點茫然。我似乎一定要學點或做點什麼新鮮事才行，我猜霍克尼可能也是。

以他來說，這種目標通常會是創作上的一個新系列。所以，2013年底至2016年這段時期，他埋首於《八十二幅肖像與一幅靜物》（*82 Portraits and One Still Life*）系列，不只一幅而已，是可以擺滿一展間那麼多的畫。這類構想的演繹，帶領他從一幅畫走到下一幅畫，此外經常亦為一種求知的方式。他過去最龐大的計畫之一，即催生了他2001年的《祕密知識》（*Secret Knowledge*）及我們合著的《觀看的歷史》這兩本書的藝術史考察工作，本質上是歷史研究（雖然最後也造就一系列繪畫和素描新作）。同樣地，2017年對弗羅倫斯基的發現，觸發了一整組創作，其中他重探了自己舊作及幾位過往大師作品，將空間擴展出去、跳脫傳統西洋繪畫的四邊形與直角。

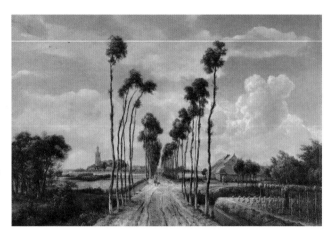

霍貝瑪（Meindert Hobbema），〈米德哈尼斯的大道〉（*The Avenue at Middelharnis*），1689 年

　　他以此方式衝破的其中一幅作品，為十七世紀荷蘭風景畫家霍貝瑪的〈米德哈尼斯的大道〉。一個週六午後，霍克尼在電話中和我解釋道，他很愛這幅收藏於英國國家美術館（National Gallery）的畫。長久以來，他注意到這幅畫擁有兩個、而非一個視點：「樹離我們那麼近，對不對？代表你一定不只在往前看，也在往上看。」他對此景的描繪（畫於六塊造型帆布上）結合了對霍貝瑪畫筆下空間的解構和考察。於此空間中，觀者彷彿在行走：沿著這條大道走去，左看看、右看看，抬頭看天、低頭看路。「把角落截掉簡直妙用無窮，因為這樣就能用邊緣一起作畫了，而且方式那麼多……然後生出空間！我好興奮呀。」

　　弗羅倫斯基，一名早就過世的俄國人文章引燃的這份興奮之情，持續延燒到那年最後幾個月，推動霍克尼創作了一系

〈仿霍貝瑪的高高荷蘭樹（有用的知識）〉（*Tall Dutch Trees After Hobbema〔Useful Knowledge〕*），2017 年

列他簡稱作「數位畫」（digital drawings）的出色作品——在螢幕上、由無數相片織就的虛擬拼貼。接著2018年秋天，他回到倫敦，參加他為西敏寺設計的一塊彩繪玻璃的揭幕式。那次典禮，是我參加過最不尋常的藝術展覽開幕了，始於這座著名哥德式教堂的耳堂，然後移師到大迴廊上為親友和點綴其間的知名藝術家舉辦的招待會。

在西敏寺的拱廊下，霍克尼提起他正準備去法國一趟，一、兩週後就會回倫敦，待上一陣子。每當霍克尼移動據點，經常意味著他創作上的轉向，預示新的計畫即將啟動。他很少為旅行而旅行。有次他踏上旅途前夕，我祝他度假開心，結果此話冒犯了他，他答道：「我二十年沒度假了！」這趟旅程乍聽之下倒像休閒之旅。但或許也有部分、或根本就是為工作而去的，為了勘查可能發展成創作計畫的新題材。他一回到倫

敦，本章開頭的那封信就出現了，宣布確實有這麼個計畫、一個宏大的構想：「2019年在諾曼第畫春天來臨」。高齡八十一歲的他，正興致勃勃安排著明年的活動。不過沒多久，我便發現還不只這樣：這甚至可能是一個全新人生階段的開始。

2018年11月初，霍克尼決定在英國待久一點，住在倫敦肯辛頓潘布魯克雅舍（Pembroke Studios）的家裡一陣子，繼續做著此前手上的一個肖像系列，以炭筆和蠟筆繪於畫布的作品。我去找他喝杯茶時，認識了他的老朋友、那天正擔任模特兒的藝術家強納松·布朗（Jonathon Brown）。一、兩天後的晚上，我又在一場霍克尼同代畫家理查·史密斯（Richard Smith）畫展的開幕餐會上碰見了他倆。我到達時，霍克尼他們正坐在外頭抽菸。我們的座位不在同一桌，沒有機會多聊，因此直到幾天後一起吃飯時，我才聽聞他這新的一步規模有多大。他不只打算明年去法國一段時間、畫季節的變化；他已經在諾曼第買下一棟房子了。這代表他起碼有部分時間會住在那裡。我們坐在他的工作室裡，霍克尼熱情洋溢地描述事情經過，此情此景正好被另一位客人大衛·道森（David Dawson）拍了下來。他是盧西安以前的助手，是畫家，也是擁有藝術家眼光的攝影師。霍克尼說起自己怎麼找到那棟房子，而且立刻決定購買，說得興高采烈。

DH 事情是這樣的。西敏寺的彩繪玻璃揭幕之後，我們就去了諾曼第。我們走隧道，從加萊（Calais）進法國。到了翁弗勒，住在一家非常可愛的旅館，我在那裡看到夕陽。我們坐著看了整整三小時。當時的日落景象就像梵谷的畫，每樣東西都看得一清二楚。太陽從我們背後把一切打亮。

〈強納松・布朗〉（*Jonathon Brown*），2018 年

由此聽來，好像至少有一部分，他是被光線吸引到法國西北部的——沒有更好的理由能驅使一個藝術家動身旅行了（誘使梵谷前往南法亞爾〔Arles〕的因素之一，是普羅旺斯的太陽）。買房子似乎是一時衝動的決定。但誠如佛洛伊德所言，除了遭雷擊，世界上沒有真正的意外。像霍克尼這麼個長年欣賞法國繪畫以及法式生活、飲食、吸菸文化，還有位法籍助手的藝術家，會在彼時彼處發現理想的安居地點，想必不是純屬偶然。

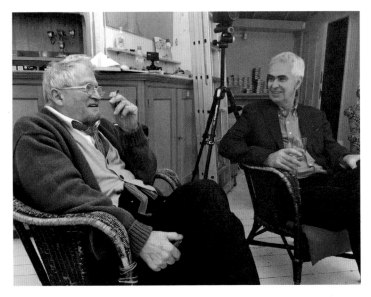

霍克尼與蓋福特在工作室中，大衛‧道森（David Dawson）攝，2018 年

這裡說的法籍助手就是尚皮耶（Jean-Pierre Gonçalves de Lima，大家暱稱他為「J-P」），霍克尼的頭號幫手，也日益成為其心靈支柱。他出現在霍克尼的生活中已經有段時日。有張他的畫像，是1999年、霍克尼用十九世紀光學儀器「投影描圖儀」（camera lucida）所繪系列畫的其中一張。就是那系列創作，後來開啟《祕密知識》一書的研究工作。尚皮耶當時已住在倫敦，為一名職業樂手。他演奏手風琴，有個很棒的樂團，走當代化的強哥・萊恩哈特（Django Reinhardt，爵士吉他手）和史提芬・葛拉佩里（Stéphane Grappelli，爵士小提琴家）樂風（「葛拉佩里是徹底的天才啊！」尚皮耶有次激動地跟我說）。對這類音樂和大衛的畫，我倆抱持著共同的熱情。

　　結識霍克尼後，尚皮耶的興趣轉向了藝術和英格蘭鄉下的一塊小地方。他是霍克尼布理林頓（Bridlington）團隊的要角之一，工作室及外出繪畫器材都是由他打點。事實上，要不是有他，也不可能出現在布理林頓那十載豐碩的風景畫成果。尚皮耶的重要貢獻，還包括招募喬納森・威爾金森（Jonathan Wilkinson）加入，後者的專業知識，為霍克尼大幅拓展了以高科技媒材創作的可能性。

DH　我們在翁弗勒待了四天，然後又往南移動，去巴紐勒（Bagnoles-de-l'Orne）。在路上，我跟尚皮耶說：「也許我可以在這裡畫春天來臨——在諾曼第。」我看得出那裡的花茂盛很多。所以我就說，或許該租個房子之類的。第二天，他打電話問了幾家房地產仲介。後來去巴黎的途中，他說可以順道去看一棟房子。我們就只看了那一棟而已。那裡叫做「豪園」（La Grande Cour）。我們一進到那裡，看到那間歪七扭八的主屋，還看到花園

有一間樹屋，我就說：「嗯，好，我們買吧！」過了一會兒，我猶豫了。我想到：「會不會很冷呀？哎唷，這房子恐怕滿冷的耶。」不過尚皮耶說：「我會確保房子暖烘烘的啦。」

霍克尼十分欣賞波希米亞姿態的藝術家，但對於那種作風伴隨的不舒適，他可沒什麼興趣。他憧憬梵谷在亞爾的小黃房子（Yellow House）享有的孤寂，在題材環繞下度日、全心全意專注作畫，但並不憧憬刻苦簡樸的日子──沒有浴室、唯一的暖氣是廚房的火爐。住布理林頓時，他常常說自己想過「舒服點的波希米亞生活」。確實，由我這個也愛享受的人看，他在那裡過得挺溫馨愜意的。

後來喬納森也來了，我們大家在工作室喝了點香檳，然後一夥人一起走去肯辛頓大街上的義大利餐廳，除了料理，也因為那家店有戶外人行道上的吸菸區。霍克尼這一生，大半都住在都會區。即使在東約克郡度過的那十年，他的據點也是一個海邊小鎮。現在他卻追求不同的東西：鄉村的寧靜。

聖誕節到新年期間，他回加州更新綠卡，並繼續畫他的畫布肖像系列。同時，他忙著籌備以「自然之樂」（The Joy of Nature）為題、在阿姆斯特丹梵谷美術館（Van Gogh Museum）舉辦的一場大展。展覽於2019年2月底開幕，而常常沒做什麼就能造成新聞的霍克尼，這次也不例外地引來媒體大肆報導。不巧，我因為感冒臥病在床，結果不僅沒看到展，還錯過了一起變成全球新聞的小意外。霍克尼，連同跟在他後面的一大票人，被關在一部飯店電梯裡。後來荷蘭消防隊將所有人順利救出。這段插曲的時間地點，簡直是專為媒體設計，事情解決後，大衛還挖苦道，他要謝謝宣傳團隊幫他安排電梯

故障。不過，這件事見證了他那種家喻戶曉的威力，他甚至可以紅到其他藝術家大名未曾飄至的領域。換了例如傑夫‧昆斯（Jeff Koons）、葛哈‧李希特（Gerhard Richter）、戴米恩‧赫斯特（Damien Hirst）等藝術家被電梯困住，很難想像會引起如此軒然大波。

他的老朋友布萊格（Melvyn Bragg）曾對我感嘆：「大衛自從藝術學院畢業，就一路盛名到現在，基本上沒停過。這沒什麼壞，也未必有什麼好，但真的很特別。」的確。其他藝術家，包括公認的大師，大抵都會經歷沉寂的時期。比如，法蘭

霍克尼和荷蘭消防隊員為媒體合影，2019 年 2 月

西斯·培根（Francis Bacon）在三十歲中期以前，並未真正獲得關注。然而霍克尼將近六十年來，從未體驗過不在鎂光燈下的感覺。

　　某次在工作室，為應付接連來訪的人們而焦頭爛額，他怨嘆：「我不喜歡有名！」（尚皮耶立刻開玩笑地唱道：「別走，首席女高音！」）霍克尼很長時間以來都是個知名人物，此外他又有種好認的特質，使他在藝術圈以外也廣為人知。這不只涉及作品，也涉及他本人，他的聲音、風趣談吐、打扮等等。不少藝術家有自己專屬的造型，例如惠斯勒（James Abbott McNeill Whistler）的單片眼鏡和一絡白髮、藝術雙人組吉爾伯特與喬治（Gilbert & George）整整齊齊的西裝；但霍克尼獨到之處，是他在過去幾十年間，演繹出數套大不相同、卻全都有他調調的穿著方式。1960年代的行頭、1970年代的紫夾克與領結、1990年代的鬆垮垮衣著，與最近常穿上身的扁帽、黃眼鏡、針織衫之間，唯一的共通點，就是都像只有大衛·霍克尼才會穿的服裝。我猜想，他的個人風格，可能源自一種追求隨心所欲裝扮、不顧別人怎麼穿的態度。他對當前時尚的看法，和他對攝影的看法差不多，即：它們大部分都不夠有趣。

DH 　這年頭，大家都穿運動裝。我看時尚已變得滿沉悶了。我六十幾歲的時候，每見到七十幾的人穿牛仔褲，總會想：「他們穿這樣是想看起來像青少年呀。」現在人人都穿牛仔褲啦，八十幾也穿。不包括我，我一條牛仔褲也沒有。

　　他說話的語氣和抑揚頓挫也獨樹一格，翻著書頁彷彿都

能聽見他的聲音。而他的好唱反調和本人口中「我快活的厚臉皮行徑」同樣是天生特色，承襲自他父親肯尼斯，後者曾參加阿德瑪斯敦（Aldermaston）反核武遊行，而且還帶了自製的反菸害標語牌。

DH　我有點宣傳家的性子，這點遺傳了我父親。老友格德札勒（Henry Geldzahler）總是堅稱我老愛說：「我知道我是對的。」

1995那卷錄音帶上，霍克尼向我發表的頭幾句評論之一即：「一如既往，人們完全搞錯啦。」此話針對的是當時認為繪畫已死及攝影崛起的看法。即便得自遺傳，這麼濃厚的反對傾向，對藝術家而言是彌足珍貴的資產。要在擺盪的藝術潮流中度過一個又一個十年，而能始終走自己的路，內心必須有強大的自信支撐。不過，他的聲名何以如此遠播、如此歷久不衰，連他自己也毫無頭緒。某次BBC的訪談中，他被問及：「霍克尼先生，您認為是什麼因素，使您這麼受歡迎呢？」一陣停頓，然後他坦承：「我也不太曉得。」可想而知，那是種負擔也是種恩賜。而或許，那也是他嚮往不孤僻的孤獨（雖然似乎是痴人說夢）的部分原因吧。

2019年3月初，電梯事件的幾天後，霍克尼、尚皮耶、喬納森便到豪園去了。隨著他們抵達，我的收信匣馬上開始冒出一張又一張的畫，多半標著「無題」，但也有些帶著扼要的說明。接下來幾個月，大衛就如同貝葉掛毯，透過圖畫說他的故事。像一個去度假的小孩，大清早就起床，迫不及待探索身邊這個有趣的新地方。

他明顯那麼快樂、那麼創作力旺盛，我和許多他的朋友

都不願打擾他的寧靜。就這樣，幾個月過去了。2019年7月，出於完全與此無關的目的，約瑟芬和我走了趟布列塔尼，為了另一本關於雕刻的書，欲造訪卡納克（Carnac）周邊的史前遺址。我們遊覽了那些立石和布列塔尼海岸，度過相當開心的時光。由於出發前看地圖的時候，我曾注意到霍克尼的新居就在附近不遠，我一時興起，便發了條訊息問他能不能順道過去打聲招呼。

　　他歡迎我去住一住，但是由於沒有客房，我得睡在鄰近的農莊。於是，還得工作的約瑟芬搭飛機回家了，我則在布列塔尼多勒（Dol-de-Bretagne）登上一列穿越鄉野的火車。

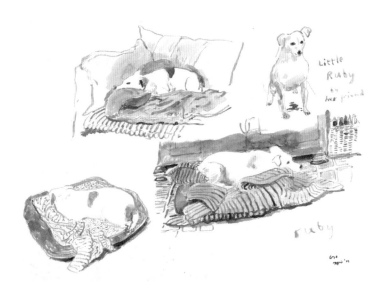

〈小露比〉（*Little Ruby*），2019 年

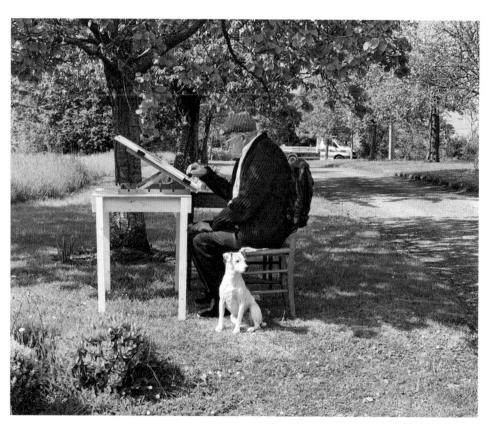

「我和小露比一起，正在畫房子」，2019 年 4 月 29 日

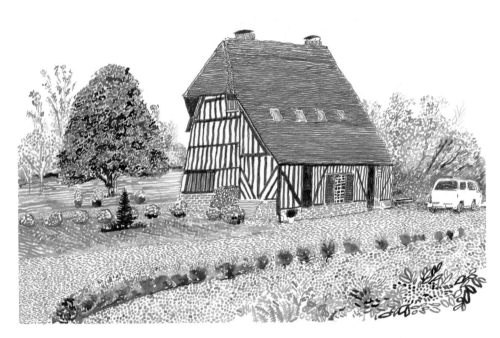

〈房子門口，西眺〉（*In Front of House Looking West*），2019 年

結果，這段地圖上看來滿短的車程，非常之慢悠悠。途中一度，列車吱吱嘎嘎駛進格朗維勒（Granville）站，停了足足半小時，才換個邊再開出車站，繼續它的慢行。在此期間，我已透過一連串給喬納森的簡訊，和他們約好在火車經過的康城（Caen）車站會合。

　　他們的車子開進停車場，開車的是喬納森；我坐上車。開往霍克尼莊園的路上，他都沒怎麼講話，也許因為很難聽清楚後座的我說的話吧。然而一抵達豪園就不一樣了，他立刻邀請我去看看新工作室，話題也隨即展開。

2
工作室活動

DH 尚皮耶是12月15日來的，1月7日交屋就搬進來住。1月15日工人開始改造這間工作室。他希望越快完工越好，所以一直叨他們、叨他們、叨他們。（叨〔natter〕是霍克尼特別愛用的字，意思是不斷纏著某人談某事，直到他們終於受不了而答應為止。）他跟工人們說：「這工作室是大衛‧霍克尼要用的，他要在這裡畫2019春天來臨，不是2020啊！」結果，他們全都上網google我，想看我的畫長什麼樣子。

為了讓工作室順利完工，尚皮耶請了一個代書，處理起事情比較快。才三個月，這裡就全部落成了。他需要找公家機關幫忙，不然可能得花四到五個月。不過尚皮耶只管做他的，然後代書把事情搞定。中間一度，有十四個承包商、十四輛車同時聚在這裡，他一手處理得妥妥的。他真的很厲害，把這地方變得好棒！

三月初我來的時候，樓梯還沒裝，而且地板前個週末才鋪到一樓來。家裡還很多工人。可是因為完全沒人打擾，我在三週內就畫了那些風琴摺畫（concertina drawings）的第一張，還有另外二十一張畫。晚上睡前，我會先想好再來要做什麼，所以心裡都有計畫。要是客人多一點，我大概沒辦法畫這麼快吧。

每位藝術家的工作室都獨一無二，工作室反映著他們的

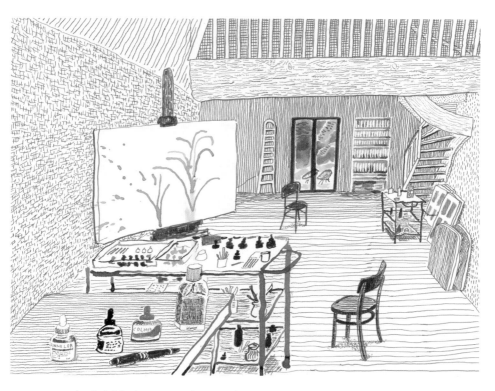

〈工作室中〉（*In the Studio*），2019 年

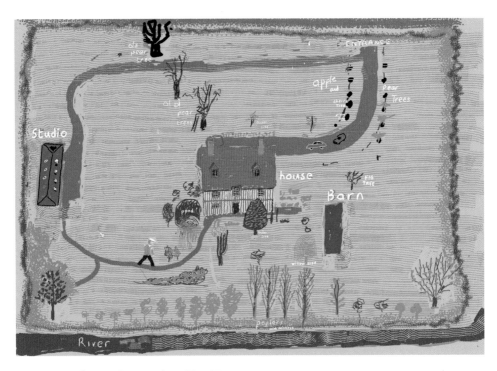

〈No. 641〉，2020 年 11 月 27 日

性格、習慣，以及最重要的是他們在那裡的任務——創作。工作室有的奇大無比，有的小小一間，有的井井有條，有的雜亂無章。我拜訪過的霍克尼工作室（這是第五間了），每間都各有特點。剛到布理林頓時，他先在一個塞滿東西、臨時湊合的空間工作，就在他住的那棟前身為小旅館的屋子閣樓中。隨著作品的規模和企圖增長，很顯然，他不得不再找個更大的製作空間。於是尚皮耶規劃了第二間、座落在工業區的偌大工作室。霍克尼2012年於倫敦皇家藝術研究院（Royal Academy of Arts）舉辦的「更大的圖像」（A Bigger Picture）畫展展出的巨型畫，便是在那寬廣的空間繪製的。

　　諾曼第鄉間的這間工作室，則是為他量身打造的作畫環境——就像所有重要藝術家，他有他的一套見解、創作節奏、實務需求。而且這空間還能完美符合如今八十出頭的他的興趣與需要。這是一間位在風景之中、與自然相融、坐擁寂靜和草木生機的工作室。

MG 　（Martin Gayford，馬丁・蓋福特）這裡感覺更接近塞尚在普羅旺斯艾克斯（Aix-en-Provence）的工作室，外面就是樹林，題材都近在咫尺。他可以帶著畫布和顏料走去畫它們。

DH 　我去艾克斯參觀過塞尚的畫室。不是很大，但應有盡有，朝北的採光。我在這裡也是呀，我就身在我的題材正中央。有時候我會在外面畫。比方說，有些畫我會先從寫生開始，在外面看著樹的樣子，然後再回室內，完成碎石路的點點——那些要畫很久。

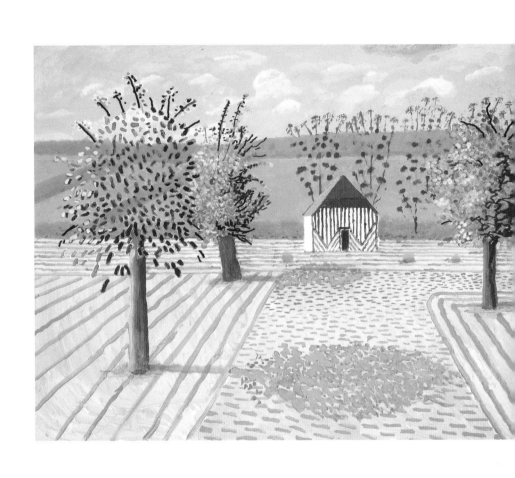

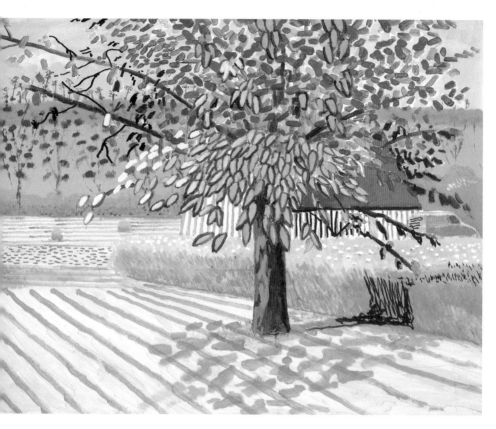

〈大門口〉（*The Entrance*），2019 年

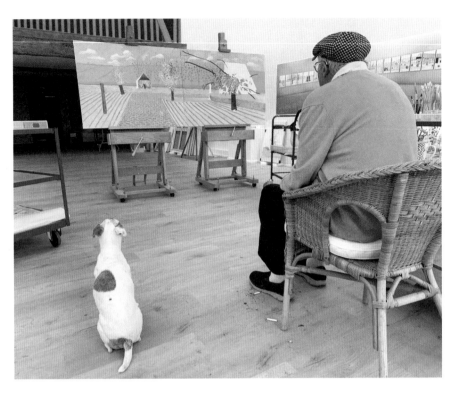

與小露比在工作室，2019 年 5 月

尚皮耶告訴我，他頭一次來的時候，意識到在這裡根本不必開車出門；以前在布理林頓，我要抵達寫生地點，都得搭車才行。所以我們才決定買這裡。這樣真的差很多，因為我可以更認識樹。我現在從早到晚都在看它們。無時無刻不在看。我下午也許會再畫一遍那幾棵蘋果樹和梨樹，因為枝上結果子了，一顆一顆的。

樹真是奇妙的東西。它們是最大型的植物。每棵樹都不一樣，就像人，每片葉子都不一樣。之前在約克郡，有

一天，有個人問我們為什麼要一直拍樹；他覺得「樹都一樣啊！」

MG 很多人都這樣想吧。

DH 的確。前美國總統雷根（Ronald Reagan）說，看過一棵紅杉，就等於看遍全部了。可是實際上，每棵樹都是單獨的個體，和人一樣。像這樣被樹圍繞，能夠用看的認識它們，你會了解一棵樹的形狀怎麼來的、背後理由是什麼。那邊那幾棵樹上長了很多槲寄生。看起來像鳥巢，不過並不是。實際上槲寄生會把樹害死。有人跟我們說其中幾棵已經死了，其實還沒。它們現在冒出了很多新葉子。右邊那棵是櫻桃，開花最早，三月底就開了。再來換梨子開花，然後是蘋果。這附近有條蘋果酒之路，可以駕車穿過盛開的蘋果樹。非常漂亮。大部分是果園種的，整片整片。

我現在正需要這種地方。十年前，簽下布理林頓工作室租約的時候，我覺得自己好像年輕了二十歲，這次也一樣。這裡帶給我新的活力，讓我感覺像重獲新生。我之前會撐拐杖走路，自從搬來，便忘了這回事。最近去洛杉磯，我甚至忘記要帶拐杖去。在這裡，我運動得比較多。我手機的計步器是這麼顯示的。每天從房子走到工作室，大約就會走一英里。而且在這個花園裡會走很多路。繞一圈，一下就兩英里了。有時候我來工作室之前，會走去大門口，或穿過草原走到下面的小河。如果我們散步到莊園外，那又更好啦！這裡的小路可愛極了，隨便沿著任一條走都可以，每條都那麼美。大部

分路都小小的。高速公路離這裡六十八英里左右（約一百〇九公里），所以我們去巴黎只要兩小時出頭。尚皮耶去過幾次，他現在人就在巴黎，去放個小假。但我自從搬來，還沒去過巴黎，就守在這裡。

這裡像天堂一樣，剛剛好適合現在的我。我不那麼關心別人做的事了，只想做自己的創作。我感覺即將有所突破，一種新的畫法正在降臨，在這裡，我可以把它畫出來。換了別處，倫敦、巴黎、紐約……就沒辦法。一定得在像這裡的地方。

<center>*</center>

霍克尼喜歡居家生活，他住過的各居所總是舒舒服服、十分迷人。然而，儘管他在意房子的其他部分，譬如泳池、花園，或洛杉磯那間寬敞的客廳兼餐室——以上都曾頻繁出現在作品中；他度過最多時間的生活重心所在，始終是工作室。他在那裡創作，一般而言也在那裡思索，而思索的內容，多半不外乎繪畫。繪畫工作的段落之間，他會休息去坐坐、看看、抽抽菸。下午他通常又回到工作室，可能就只是盯著先前的作品沉思。霍克尼之友、住在洛杉磯的藝術家迪恩（Tacita Dean），2016年拍過一支他的肖像影片——本質挺矛盾的一項企劃。長十六分鐘的影片，呈現霍克尼在洛杉磯的工作室裡，做他常做的一件事：抽著一根菸，看著四周牆上自己的畫，想得出神。沒什麼特別的事發生。他只是吐著煙圈，中間一度為自己的想法笑了出來。你看著他思考，也許他在回顧剛剛完成、即將於皇家藝術研究院展出的八十二幅肖像系列，當中幾張正掛在他身後的牆上（還有幅畫了迪恩的兒子）。

DH　有次我讀了奧古斯都・約翰（Augustus Edwin John，威爾斯畫家）的傳記，我覺得他花太多時間在工作室外頭跑了，做各種事、辦各種事。都不是工作室活動。

　　導演沃爾海姆（Bruno Wollheim）記錄布理林頓早期時光的美妙影片《更大的圖像》（*A Bigger Picture*），有個未採用的片段，是一天晚上在閣樓工作室，霍克尼談起他很喜歡看自己的作品。「我喜歡看它們。我的前助手麥德莫（Mo McDermott）常說：『大衛啊，我是你的第二號粉絲。』我一開始還以為，他指的頭號粉絲是我母親呢。不過，要是你不喜歡自己的作品，你就不會繼續畫了吧？（此看法必然衍生出法蘭克・奧爾巴赫〔Frank Auerbach，當代德裔英國畫家〕說過的：要是你不相信下個作品會更好，那你也不會繼續。）

　　同一段影像裡，霍克尼和沃爾海姆聊著：「說到底，你都是為自己而作。我相信藝術家都是這樣。就算是受人委託，他們也會用自己的方式作。」霍克尼和我說過類似的話，他說，雖然畫家必然要讓人購買和收集作品，「但老實說，我覺得它們都屬於我。」藝術家看待自己的創作產物，有兩種截然相反的態度。有些藝術家對於完成的作品便不再感興趣；另一些，如霍克尼和梵谷，則喜歡被自己的創作包圍。

　　幾年以前，霍克尼接受英國第四頻道（Channel 4）主持人斯諾（Jon Snow）專訪時，他思忖著說：「最近在洛杉磯，我基本上就住在工作室裡了。那就是我唯一想做的事。」近年他的一系列作品，皆在表現對那間工作室的沉思。關於在其中萌生的點子、關於那空間實質上及精神上的意義──既是繪製圖像、也是構思圖像之處，而且一幅帶動一幅發展下去。對工

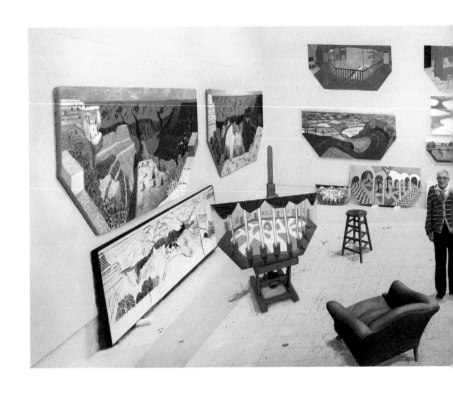

作室的描繪反映了畫家的生活，亦反映了他們內在的風景。在這些霍克尼自己稱為「攝影畫」（photographic drawings）的作品中，有幾張是放大到巨型尺寸的好萊塢靜丘大道工作室，裡面擺滿於該處創作的畫，包括描繪那空間本身的畫，有幾張裡可見友人、助手、參觀者來來往往。

其中有張延展的全景，霍克尼站在正中央，身旁環繞著一整套他於2017年夏天、八十歲生日前夕的一波創作潮中產出的繪畫。也就是在那系列創作裡，他重探了數幅自己舊作，以及霍貝瑪、十五世紀佛羅倫斯畫家安吉利科修士（Fra Angelico）等前人繪畫。每一幅畫，霍克尼都將底部兩角削去，以打開原畫的疆界、掙脫傳統畫布直角的束縛。牆壁上、

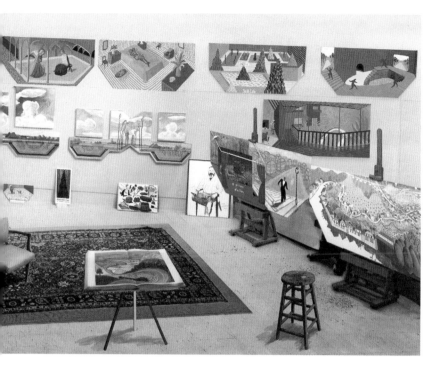

〈工作室中，2017 年 12 月〉（*In The Studio, December 2017*），2017 年

畫架上的每張畫皆包含複數視角，帶領觀者向畫中主題靠近、
走入畫裡四處遊逛。而且工作室中每樣物品，都有各自獨立的
視角。

DH　圖上的每張椅子都有自己的消失點。所以你真的會看它
　　　們。要是整個房間一起拍的話，你就不會真的看。

　　他在專訪中解釋，那是「數位做到的。這些圖是數位攝
影。」完成這幅百科全書式的自傳性圖像〈工作室中，2017年
12月〉前後那陣子，霍克尼正與他科技方面不可或缺的幫手喬
納森一起，積極研究創作此類影像的可能。

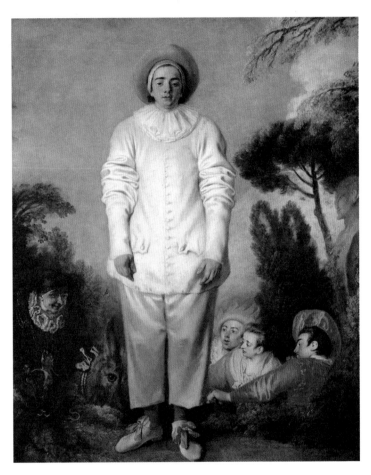

華鐸（Jean-Antoine Watteau），〈皮耶洛〉（*Pierrot*）又名〈小丑吉爾〉（*Gilles*），
約 1718~1719 年

DH　喬納森的加入很重要。是尚皮耶找到他的。有他幫忙，我們可以做非常多東西，一直往前走。我們做出那一連串用印表機畫的肖像和風景，還有iPad畫、影片。他是電腦專家，現在成為創作團隊不可或缺的一員。要不是有他，我們也不可能做那些九臺攝影機合起來的影片、不可能做那些數位畫。沒有一個精通的技術專家在旁邊，我是不會展開那些計畫的。喬納森每週都在說又有什麼新軟體推出，可以讓我們做出去年做不出的東西，尤其對我們手上作品有用的新技術。我只要做得出來就好，根本不管怎麼做的。但他說：「以前可能要花好幾天喔。現在二十分鐘就搞定了。」

〈工作室中，2017年12月〉那張圖上，霍克尼站在他一手構思、以不同媒材打造的眾多空間中央，就像莎劇裡的魔術師普羅斯裴洛（Prospero），被自己召喚出的精靈幻影簇擁。霍克尼自己聯想到的比較對象，是繪畫史上一位重要前輩畫家──華鐸，於1718年至19年左右創作的〈皮耶洛〉小丑像。他寄了一封兩圖並置、沒有文字的電子郵件給我。華鐸畫裡那個孤立的身影，被許多人認為是畫家自己的寫照，或至少其詩意象徵。霍克尼也許會同意畢卡索的話：「當我創作時，過去的藝術家們都站在我身後。」（他最常想到的人物之一，自然是畢卡索本人）。

不過，回到2017年12月，當霍克尼在構思這片一網打盡、藝術家被作品包圍的巨幅畫面時，其實心中浮現的是另一位前人。

DH 我創作那幅圖像時，想的是庫爾貝（Gustave Courbet）的〈畫家的工作室〉。

MG 「藝術家的工作室」本身就是一個極其豐富的題材，匯集了許多主題——藝術的創作、圖像的製成、表象與真實……

DH ……裡與外。

　　這類型的畫有悠長的傳統。比如，十七世紀荷蘭繪畫便有數個例子。不過，庫爾貝那幅高3.5公尺、寬6公尺的油畫，無疑是一項創舉。庫爾貝為他的畫下了個耐人尋味的奇異標題：〈畫家的工作室：定義我七年間藝術及道德生活的真實寓言〉（*L'Atelier du peintre: Allégorie réelle déterminant une phase de sept années de ma vie artistique et morale*）。為了探討「真實寓言」這個矛盾修飾，就累積了多達數百頁的學術文章。畫中的庫爾貝和霍克尼一樣，基本上也身在自己作品的環繞下。圖上的地方是他位於巴黎高葉街（Rue Hautefeuille）的畫室，寬敞空蕩之程度，不下霍克尼最大的工作室（庫爾貝的工作空間事實上是座改造的中世紀小修道院一隅，此處所見為禮拜堂的半圓形後殿）。

　　然而，庫爾貝描繪這幅光景時，人並不在畫室，而是身在故鄉：法國東部弗朗什孔泰（Franche-Comté）的奧爾南（Ornans）。因此，他必須憑記憶重現高葉街的工作室。圖中刻劃的那些人物，多半也不在他身邊。如標題暗示的，那些是真實存在、曾在他生命中扮演某個角色的人們，譬如坐在那張

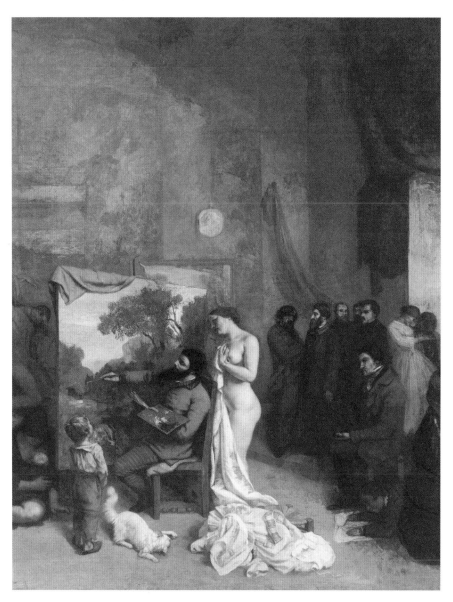

庫爾貝，〈畫家的工作室：定義我七年間藝術及道德生活的真實寓言〉（局部），
1854~1855 年

布拉克（*Georges Braque*），〈工作室 II〉（*L'Atelier II*），1949 年

油畫最右邊的詩人波特萊爾。這些人大多數也在巴黎。於是，素以沒有模特兒就畫不出來聞名的庫爾貝，只好仰賴自己從前創作的肖像來繪出他們（他還請一位收藏家將某作品寄給他，以便照樣描繪某人）。從他身後望著的裸女，同樣是對照他託朋友寄來的相片所畫。或許在弗朗什孔泰鄉村，裸體模特兒難尋，但他仍覺得該有這麼個人物。

整體而言，庫爾貝的〈畫家的工作室〉就像霍克尼的洛杉磯工作室攝影畫，是種拼貼，結合了舊作與新作，並置真實存在的人與物，於從未出現的組合中。畫看起來頗接近庫爾貝之友卡斯塔納里（Jules Castagnary）對巴黎他那間畫室的描述：「牆角堆著收起的船帆般大捲大捲的畫布。完全沒有奢侈品，連一點日常享受也沒有。」此空間卻成了庫爾貝的視覺想像於其中工作（和遊戲）的場所。這是歷代以工作室為題的藝術作品，普遍隱含的一個子題。正是這層意義，使布拉克以他的工作室為題材，創作了他晚年最傑出的一個系列。在那些標題都只有「工作室」的作品中，空間被賦予某種彈性，畫作融進它們被創出的空間裡頭。布拉克所繪者基本上是他的內心世界，包括他選擇的繪畫風格，更包括一種哲學態度。他後來表示：「一切都有可能蛻變，視狀況而不同。如果你問我：我畫中某個形狀究竟在畫女人的頭、魚、花瓶、鳥，或者以上皆是，我沒辦法給你一個絕對的答案。」

布拉克曾於諾曼第海岸的濱海瓦朗日維勒（Varengeville-sur-Mer）作畫過一段時期，恰巧就在豪園北邊不遠。比起布拉克，霍克尼更常提及立體派的另一位鼻祖畢卡索。不過上面那段話，還有布拉克對畫家同行巴贊（Jean Bazaine）說過的：「我站在我的畫中間，就像園丁在自己種的樹中間。」倒很像霍克尼會說的話。

DH 我們有把房子裡頭稍微翻新一點點，但還是顯得歪七扭
八（higgledy-piggledy）。尚皮耶很愛這個英文字，可能
法文的對應說法沒那麼棒。

　　藝術家的助手，如工作室一樣五花八門，換言之，如藝
術家本人一樣五花八門。有些重要大師完全獨力工作，身旁只
有畫架和顏料。也有些名家，雇用的人力足以開間小工廠了。
一間工作室的人員規模差異甚大，有的相當熱鬧繁忙，而那裡
生活的人們也自然而然，時常現身於作品裡。因此，2014年，
霍克尼以洛杉磯工作室相片為基礎製作的幻想數位畫〈四張
藍凳子〉（*4 Blue Stools*）中，便可看見喬納森和尚皮耶（喬納
森還出現兩次）、另一位洛杉磯團隊的成員米爾斯（Jonathan
Mills），還有其他朋友或相識。最近幾年，霍克尼常以各種
媒材繪畫尚皮耶和喬納森，一如盧西安反覆以繪畫和版畫刻劃
他的助手道森。

　　助手和他們的工作場域同然，本身也構成一種題材、一
種藝術創作的子類型。舉例來說，繪畫史上最偉大的肖像之
一，是維拉斯奎茲（Diego Velázquez）所繪、他的助手胡安
（Juan de Pareja）像。這顯示以某間工作室為據點，共同工
作、往往也共同生活的人之間，可能產生多緊密的連結。文藝
復興時期的威尼斯，藝術生產時常為家庭事業，例如丁托列多
（Tintoretto）的工作團隊，就包括他的兒子多明尼哥和女兒
瑪莉葉塔。出入安迪・沃荷（Andy Warhol）「工廠」工作室
的常客，形成一整個1960年代紐約的次文化小世界，其中有人

〈四張藍凳子〉（*4 Blue Stools*），2014 年

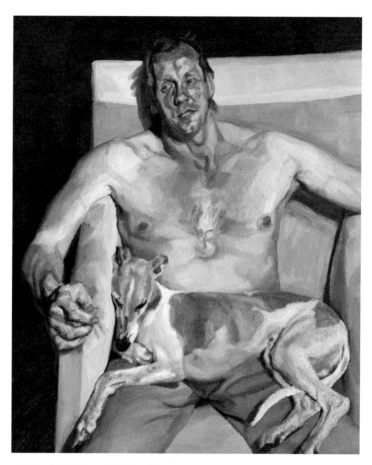

盧西安‧佛洛伊德，〈艾利與大衛〉（*Eli and David*），2005~2006 年

〈尚皮耶・貢薩夫德利馬 I〉（*Jean-Pierre Gonçalves de Lima I*），2018 年

協助沃荷作畫、有人在他的電影出演、有人純粹愛去那裡消磨時間。因此，不同的工作室，助手的任務也極其不一。有些助手實際繪製作品，就像過去魯本斯（Peter Paul Rubens）在安特衛普那間大工坊的情況。當今，傑夫‧昆斯等畫家也是以這種模式工作。也有些助手提供畫家實務面的協助，但從不參與作畫，比如尚皮耶和喬納森。

不過，他們倆，以及其他霍克尼身邊的人，同時也扮演不止於此的角色。他們構成一個人際和情緒的支援體系、一個讓他在裡面安心生活和工作的泡泡。聽霍克尼說話，會發現他常說「我們」而非「我」。這習慣使我想起一位認識的爵士小喇叭明星，總會和觀眾說「我們」下一首要表演什麼、感謝大家來看「我們」演出，就算那天同臺的其他人都是當地樂手亦然。和他一樣，霍克尼習慣以樂團的角度思考。

米開朗基羅的生活也是這種風格。他一直有幾個助手，除了幫他執行某些工作，例如為溼壁畫的牆面抹灰泥，也在他身邊形成一個緊密的小圈子，一群全男性的替代家人。米開朗基羅同他們一起旅行、生活，在他們病倒時發愁，在他們死去時哀慟。

DH　像米開朗基羅那樣生活，我說不定會滿開心的。許多藝術家都有很重要的助手。達文西有薩萊（Salai）。薩萊偷師傅的東西，但達文西原諒他。薩萊差不多就是麥德莫之於我。麥德莫會做那一類的事，我也原諒他。

麥德莫是歷來為霍克尼效力最久的助手，從1962年斷斷續續到1988年他過世（酗酒）為止。麥德莫本身也是藝術家，但他在佛洛伊德所謂「士氣」方面的貢獻，或許同樣重要。很

多時候，助手對藝術家情緒上和心理上的意義，並不小於實際上的意義。

DH 麥德莫很會亂用字和說逗趣的話。我在為柯芬園畫大衛·韋伯斯特爵士（Sir David Webster）肖像的時候——那是我唯一接受委託畫過的肖像——麥德莫都叫那張畫「鬱金香布斯爵士」。他發明那說法，是因為他想到有位1950年代的男歌唱家叫韋伯斯特·布斯（Webster Booth）。布斯是男高音，和一位女高音齊格勒（Anne Ziegler）組成齊格勒與布斯二重唱。然後那張畫裡，模特兒前的桌上擺了瓶鬱金香。所以麥德莫就叫它「鬱金香布斯爵士」。我還挺喜歡的。我看盧西安畫道森的那些畫，覺得他有時在用畫說他很愛道森。對女人，他倒未必如此，他對女人可以很冷淡。但他怎能不愛道森？道森對他真的是盡心盡力。我相信盧西安一定受他鼓勵不少。像我現在有尚皮耶，他也一直在鼓勵我，每天都逗我開心。

〈No. 421〉，2020 年 7 月 9 日

3
法式生活，波希米亞風

下午近晚，喬納森載我沿一條小路開了一、兩英里，來到霍克尼的客人們通常投宿的一家農莊民宿。安頓好之後，我大約七點半回到豪園和他們一起吃飯，發現晚餐是喬納森從附近店家搜刮來的一桌好料。菜色是走豪爽路線、還微帶約克郡風的法國食物。包括一隻連殼的大螃蟹、一塊厚切的法式肝醬、鼓鼓的一袋火腿、麵包、奶油，以及一瓶紅酒。我們坐在屋外靠近池塘的桌子用餐。四周靜謐一片，只有偶爾的蛙鳴和蟋蟀叫傳入耳中。

吃吃喝喝著，我們的話題轉到了旅行和頻繁轉移陣地的缺點上。這實在是個兩難。雖然移動的過程又累又沉悶，到了目的地卻可能獲得驚喜美妙的體驗。

DH 我會聽林布蘭的建議：最好別旅行，連義大利都沒什麼好去的。如今在洛杉磯，干擾我的事太多了。而且飛去要十一個小時。我不想常常這樣跑。我非常喜歡這裡，在這裡很好。

我向他們轉述一位我極欣賞的美國爵士鋼琴家迪克・韋斯托德（Dick Wellstood）說的話。某次精采的演出後，他用濃厚得像從《黑道家族》（*The Sopranos*）影集裡跳出來的紐約腔說道：「音樂不用錢，我收車馬費。」

DH　（大笑）真像藝術家會說的話！這種態度很棒呀。看，
　　有兔子！（一隻長得很不像圓嘟嘟英國兔的細瘦生物靈
　　巧地跳過去。）

　　霍克尼似乎從那隻字片語猜出韋斯托德的性格，彷彿
用片化石重建恐龍全貌的古生物學家。當然啦，霍克尼自
己過去是類似透納（J. M. W. Turner）那樣雲遊四方的畫家
（不同於更偏好待在自己家、畫熟悉地點的康斯塔伯〔John
Constable〕）。他曾旅行到中國、日本、黎巴嫩、埃及、挪
威、美國西部等地方作畫。而他漫長創作生涯的不同時期，曾
定居於布拉福（Bradford）、倫敦、布理林頓、洛杉磯還有如
今的法國。較容易被忘記的是，他在1970年代中期有一度以巴
黎為據點，也就是說，這其實是他的第二個法國時期了。

MG　你算是英國、美國，或者如今是法國藝術家呢？

DH　如果你問的是我住哪，我一定會說，剛好去到哪我就住
　　哪。我是英裔洛杉磯人，現居法國。我要讓法國人看看
　　諾曼第怎麼畫！

MG　你此刻在鄉間創作，類似莫內或畢沙羅。不過你在法國
　　最早的工作室，是位於巴黎。

DH　對，我1973到1975年就住在巴黎市中心。我住在湯尼‧
　　李察遜（Tony Richardson，英國戲劇與電影導演）在侯昂
　　庭院（Cour de Rohan）的公寓，外面是一塊小院子，跟
　　一條叫舊劇院路（Rue de l'Ancienne Comédie）的怪怪老

巴爾蒂斯（Balthus），〈聖安德烈市場巷〉（*Le Passage du Commerce-Saint-André*），1952～1954 年

街平行，離聖日耳曼大道（Boulevard Saint-Germain）才一百碼（約九十一公尺）。從窗戶看出去，跟在一個小鎮沒兩樣。

　　侯昂庭院為現今多已消失的巴黎舊城殘存的一部分。那裡仍保留十二世紀腓力二世所造的城牆遺跡，還有另一些十六世紀亨利二世下令興建的古建築。周邊的古巴黎心臟地帶，一切都那麼集中，不單外觀看起來像小鎮而已，住起來也真能彷彿在一個小社區。霍克尼養成了到哪都走路去的習慣，去羅浮宮和其他美術館、去咖啡館、去餐廳。他沒必要搭計程車。

　　霍克尼的友人、1981年與他結伴旅行中國的斯彭德（Stephen Spender），在日誌中描述了1975年3月，他造訪巴

黎時的光景。抵達巴黎後，他搭上一輛計程車，前往聖日耳曼大道上的丹頓像。霍克尼總是告訴客人以此為地標，跟他們說「過丹頓像，就到我家了」。斯彭德描述，霍克尼的公寓套房座落在「巴爾蒂斯住過的一個小庭院」。某天晚上他們走去「圓頂」（La Coupole）餐館的途中，霍克尼向他指出一處街景，「和巴爾蒂斯畫裡一模一樣」。巴爾蒂斯是1935年搬入侯昂庭院三號作畫。他於1952到54年間繪畫了〈聖安德烈市場巷〉，不過是霍克尼去之前二十年的事情。侯昂庭院的入口，就開在這條連接聖日耳曼大道和聖安德烈藝術街（Rue Saint-André-des-Arts）的喧鬧小巷上，因此它正是霍克尼和斯彭德晚餐的必經之路。霍克尼住的地方，是昔日巴黎藝術家們波希米亞生活的正中心。當年庫爾貝的工作室就在不遠的高葉街上，那條小街也是波特萊爾的出生地點。德拉克瓦（Eugène Delacroix）的工作室，則同莫內和巴齊耶（Frédéric Bazille）一樣位在福斯坦堡廣場（Place Furstenberg），霍克尼1980年代為那裡創作過一幅相片拼貼。畢卡索的畫室也相當近，在大奧斯定修會街（Rue des Grands-Augustins）上。

到了1970年代，那段輝煌時光已成往事，但還算不久前的往事。起初，霍克尼以為波希米亞風的老巴黎已完全消失，隨後他發現，或許他正在體驗那種生活的最末尾。雕塑家賈柯梅蒂（Alberto Giacometti）已於1966年逝世，而畢卡索幾十年前便搬到南法居住、直到與世長辭。但霍克尼當時的度日方式，和他們過去滿像的。他一天的行程從去花神咖啡館（Café de Flore）吃早餐展開，接著回公寓作畫到中午、在「附近那些小店」的某家吃午飯，又回去工作到五、六點，然後再度前往花神或雙叟咖啡館（Les Deux Magots）。

〈巴黎福斯坦堡廣場，1985 年 8 月 7、8、9 日〉（*Place Furstenberg, Paris, August 7, 8, 9, 1985*），1985 年

DH　那時候真是太棒了，兩年來我就只去咖啡館。我很喜歡那種生活，因為所有朋友見面都在那類地方，你隨時想走就可以起身回家。可是最後一年，開始有人來找我，美國人、法國人、英國人……他們會下午三點來我家，待到半夜才走。但我只有一個房間，就是我畫畫的地方。後來越來越慘，幾乎天天如此。最後我就行李收收回倫敦了。

　　別人可能看見波希米亞生活的恬意，但霍克尼照例有他自己的一套，注意到那種生活風格的潛在紀律。這必然是很核心的元素，因為那些波希米亞主義者是動機強烈、非常多產的一群人。

DH 畢卡索在1930年代，晚上多半會去雙叟或花神。從他
 的工作室走過去只要幾分鐘。但他十點五十分一定會離
 開，十一點就躺好準備睡了。他一向不怎麼特別嗜酒——
 以一個西班牙人來說還滿怪的吧。我相信他絕對有固定
 的作息，因為他人生每一天都在工作，就像我也是。

MG 其實聽起來，你當時的日常作息跟四十年後的今天差不
 多呀，羅浮宮和咖啡館不算進去的話。

DH 也有一些改變啦。現在我大概都九點半睡。晚上我們通

〈奧格地區伯夫龍全景〉（*Beuvron-en-Auge Panorama*），2019 年

常會去一家小餐廳吃飯，在離這裡最近的小鎮：伯夫龍
（Beuvron-en-Auge），那是全法國最美的小鎮之一。那
是一家平價簡餐店，十四歐元就可以吃到四道菜套餐。
每天都有牛肚。我都會點康城風牛肚，用蘋果酒和蘋果
白蘭地燉的，還有腸肚包（andouette），就是內臟做的
法式香腸──我老愛吃那些。事實上，我在這裡吃得比
在洛杉磯好。而且呼吸的空氣好多了，所以精神也好多
了。這裡就像天堂一樣呀，不是挺好的嗎？

聊著聊著，霍克尼提到他當初是在二戰結束後幾年的約

克郡，某天晚上，同時發現了歌劇、古典樂，和潦倒又璀璨的
迷人巴黎生活。

DH 1940年代晚期，歌舞雜耍劇院（Music Hall）還很流
行。我父親每週六晚上會帶我們去布拉福的阿罕布拉
（Alhambra）劇院看表演。節目通常都是由幾個段子串
在一起，比如單人喜劇或特技，會有個號碼為觀眾顯示
出表演者是誰。樂團平常只有五人而已。 但是，卡爾
羅莎歌劇團（Carl Rosa Opera Company）來巡演《波希
米亞人》（*La Bohème*）的時候，樂團多到了二十幾人。
我們從最高層觀眾席往下看（那是六便士的站票），可
以清清楚楚數出樂手有幾個。我那時雖只十一、二歲，
卻也意識到音樂比平常好聽。我父親說：「嗯，有時候
是這種啦。」他自己倒沒什麼興趣，因為沒有雜耍或特
技，那才是他想看的，是歌舞雜耍劇院的招牌：什麼表
演都有，不是只有大明星。每天有兩場演出，一場六
點、一場八點半，這樣持續了好多年。一直到我十五歲
左右都還有。再來就因為電視而沒落了。
《波希米亞人》是我看的第一齣歌劇。我去查過，他們
來布拉福演出大約是1949年的事。我只看得懂故事在講
一群巴黎藝術家。我那時完全不懂音樂，但我喜歡那音
樂。

MG 那種舊式的巴黎藝術生活，乍見好像輕鬆隨性，但其實
那些咖啡桌前的討論造就了十九世紀到二十世紀中許許
多多藝術、文學和新思想。印象派（Impressionism）、
超現實主義（Surrealism）、立體派畫家們曾坐在那幾家

咖啡館裡交換意見，還有那世代一大半的偉大作家，喬伊斯（James Joyce）、海明威（Ernest Hemingway）、葛楚・史坦（Gertrude Stein）、費茲傑羅（F. Scott Fitzgerald）……比起喝酒玩樂的烏合之眾，波希米亞圈子更像個智庫。而他們的成就很大部分可以歸結：給了我們看待生命、語言、世界的新角度。像畢卡索和布拉克的畫，畫的是亂堆的玻璃杯、酒瓶、菸斗、報紙——就堆在同樣那些咖啡桌上——卻用一種新穎得令人目眩的方式看見它們。

DH 沒錯！這不正是我們需要的嗎？能用不同觀點看事情的人。我活了大半輩子，世上都有個叫列寧格勒的城市，現在它叫聖彼得堡了。我們當時都以為它不會變，結果列寧格勒只是個過場而已。所以我向來反對共產主義，那些人跟你說未來會多棒多棒，叫你為了未來犧牲現在。但他們又怎麼知道未來一定會那麼棒？沒人知道呀。你得活在當下。當下才是永恆。沒有一間美國大學的政治系所預測到共產主義的垮臺，這就說明了，他們聘的是從眾的人、不是怪人。社會上總得要有幾個怪人，所以才需要有很多藝術家，不只畫家，各種藝術家都需要。他們會用不同的角度看生活。

以前，反主流的人想在英國或美國生存並不成問題。大家都知道有錢才能活得舒服，但波希米亞人有點不屑此道，沒有要因此為錢汲汲營營。以前我在紐約東村和洛杉磯所知的波希米亞是這樣，我很喜歡這種人生觀。但現在已經沒有那麼便宜的地方了。今天大多數藝術家都住不起曼哈頓。波希米亞已經結束了。最早我去紐約，

會住在第九大街。每次我一到就有人跟我說「這場秀一定要看！那場秀一定要看！」於是我去看，每次都非常新鮮有趣。我會去格林威治村看荒謬劇場的戲。現在通通都沒了。已經找不到五十四俱樂部（Studio 54）那種地方。金錢接管了紐約。一旦年輕人搬不進來，城市就會死去。巴黎就是這樣死的，巴黎後來變得太貴了。從前黃金年代的時候，年輕人會從法國各地搬到巴黎。洛杉磯今天可能還是有一點點波希米亞，年輕人還會去那裡。今天你不可能隨便跑去曼哈頓就住下來，但來洛杉磯的話，你可以有房子和車子。所以年輕畫家現在都過去了，有些還是極優秀的人。

*

霍克尼1973年搬去巴黎的部分原因，其實就是他1960年代總往美國跑、後來終於移居洛杉磯、如今又遷來諾曼第的原因——他始終覺得祖國令他拘束、沮喪。

DH　無聊的老英國。這也不能做、那也不能做。多年前我就是因此才去了加州。我一直覺得英國瀰漫著好多自我厭惡、好多惡意。我看最近，惡意似乎又傾巢而出了！

聞及此言，我指出他這些話已經說了快五十年啦。若說他的藝術手法出乎尋常地有彈性，他對某些事的看法（例如英國人的小家子氣和一板一眼）則是出乎尋常地一貫。在為我的書《現代主義者與特立獨行人》（*Modernists and Mavericks*）搜集資料時，我發現他1966年1月曾對《週日泰晤士報》的阿

提卡專欄（Atticus）發過如出一轍的怨言：「生活應該更新鮮刺激，但這裡（倫敦），就只有逼你什麼都不能做的規則。以前我覺得倫敦很刺激。比起布拉福確實如此。但比起紐約或舊金山，根本不算什麼。我四月就要走了。」1975年漫步在巴黎的暮色之中，他也曾向斯彭德吐苦水。身為長輩的斯彭德在日誌中如是記錄：「途中，大衛說他喜歡巴黎遠勝過倫敦，說他覺得倫敦死氣沉沉，午夜之後店家全打烊了，要找點樂子必得到昂貴的夜總會花上一大筆錢，沒有咖啡館云云。」不過這裡有個矛盾。霍克尼被英國生活的嚴肅拘謹束縛得不開心，然而一旦擺脫，他又隨即建立一套叫人望之生畏的生活模式：畫畫、工作，日復一日。畫家奧爾巴赫有回自嘲地寫到他沒有變化、沒有休止的日課，似乎也是如此：

　　「走上藝術這行，當然不可能是因為你心想：『哎唷喂，在銀行或辦公室工作太自由，我受不了了。還是去做藝術才有固定時間表、我才知道自己每天在幹麼。』我以為做藝術會比較自由，我沒辦法想像自己去當個職員。但是做藝術的自由和刺激，把我推上一種嚴謹、週休零日的生活，如果當初選實際一點的工作反而還自由多了。想想看，要是我當的是律師，日子該多有變化、多有趣呀！」

　　創意十足的人們，確實可能過著看似無秩序、不整潔的生活。不過呢，如同《亂》（Messy）一書作者哈福特（Tim Harford）主張的，「凌亂、無定性、粗糙、堆疊、不協調、不完美、不清晰、即興、隨機、曖昧、模糊、難解、多樣、甚至骯髒」，亦有其優點。洞見和發明往往會在這類環境中出

現。或許因此畢卡索才宣稱：「我不找，我發現。」（I don't search, I find.）當一切行動都是仔細縝密規劃和控制的結果，你不太會見到這種情況。霍克尼喜歡引用十七世紀詩人赫里克（Robert Herrick）的詩〈凌亂之樂〉（*Delight in Disorder*）：「隨意繫上之鞋帶／蘊藏一狂野文明／較諸過工整之藝／凡此更令吾醉心」。（A careless shoe-string, in whose tie / I see a wild civility: / Do more bewitch me, than when art / Is too precise in every part.）但另一方面，若你沒有持續尋覓，大概也找不到多少東西；若不具足夠的精力、技術、決心，就算有所發現，也很難做出什麼成果。

霍克尼在巴黎尋覓的事物之一，是技巧。1975，他同斯彭德走向「圓頂」的路上，也抨擊了英國教育界對技巧的日益不重視，他「相當生氣地談起藝術在英國的現況……去看某藝術學校的時候，帶他參觀的人講到：『在這間教室，學生可以隨意做他們想做的事』，說得好像那裡是幼稚園似的」。斯彭德寫道，霍克尼如今「敢於說他自己痛恨現代藝術（modern art）」。不過更精確地說，他的憤怒應該是針對當時的某些「當代藝術」（contemporary art）潮流，特別是手繪技藝的消失。他在之後某天、我們一起看維梅爾（Jan Vermeer）經典畫作〈繪畫的藝術〉（*The Art of Painting*）時，將此稱為「繪畫的技藝」。

在巴黎期間，霍克尼事實上極頻繁觀摩早期「現代主義藝術」（modernist art）的幾位大師作品，尤以畢卡索為甚。但他同樣流連於那時保存在巴黎現代美術館（Museé d'Art Moderne）的雕刻家布朗庫西（Constantin Brancusi）工作室，和隔壁收藏岡薩雷斯（Julio González）雕塑的展間，後者的作品霍克尼向來很喜歡，甚至在搬來巴黎前的1972年就為

馬爾凱（Albert Marguet），〈費康的沙灘〉（*The Beach at Fécamp*），1906 年

之作過兩幅畫。他也開始能鑑賞某種或可稱為「法國畫家的筆跡」的特徵——他們運用刷子作畫的方式、在畫紙和畫布上留下的筆觸。而他觀察的對象亦包括一些普遍認為重要性較低、在法國以外多被遺忘的現代主義畫家，如野獸派（Fauvism）畫家中較不知名的馬爾凱。1977年，結束巴黎生活後不久，霍克尼向藝評家富勒（Peter Fuller）描述了一場他於杜樂麗花園的橘園美術館（Musée de l'Orangerie）看過的馬爾凱展，那是1975年11月、他衝動離開巴黎的前夕：

> 「在此之前，我一向將他視為次要的畫家。但那次展覽讓我激動不已，看得津津有味。他擁有一種看東西的異樣本領，能把看見的東西簡化到幾乎單色，並有辦法畫下來。那些畫那麼像真的，看到某些時我甚至幾次覺得：這比我看過的任何照片都還真。」

〈「提雷西亞的乳房」舞臺研究〉（*Stage study from 'Les Mamelles de Tirésias'*），1980年

　　那次偶然的觀展經驗，埋下了霍克尼往後數十年思索和創作的種子：如何能透過刷子、畫筆或炭條的一勾一勒，創造出比相片更好，某層意義上更真的圖像？他在馬爾凱作品裡看見的，也就是他在莫內畫中發現的那同一種美麗的筆觸，揭露了世界之美。當你看完那些畫再看自己身邊的世界，會看見比以前更多的東西。當然，霍克尼自己意圖做的也是這件事。「我對那次經驗的印象非常非常深。」他告訴富勒。「你走到街上，隨便看最普通的小東西，甚至一個影子好了，都能看出激動你美感的一些什麼。那感覺真是妙極了，那會讓生命更豐富。」

　　1979年，也就是幾年後，他著手為紐約大都會歌劇院（Metropolitan Opera）進行一系列舞臺設計，該製作為三齣法國二十世紀早期作品聯演，包括薩替（Erik Satie）的芭蕾舞劇《遊行》（*Parade*），以及浦朗克（Francis Poulenc）《提

雷西亞的乳房》（*Les Mamelles de Tirésias*）、拉威爾（Maurice Ravel）《頑童與魔法》（*L'Enfant et les sortilèges*）兩齣短歌劇。為了籌備，他聆聽三齣樂劇的唱片，聽著聽著，那種法國繪畫筆跡的回憶浮了上來。他在1993年的回憶錄《我的觀看之道》（*That's The Way I See It*）中解釋：

> 「那時我心想，法國人、那些偉大法國畫家厲害的地方，就是畫出美麗的筆觸——畢卡索畫不出壞筆觸、杜菲（Raoul Dufy）的筆觸很美、馬諦斯的筆觸也很美。於是我用刷子畫了幾幅畫，讓手臂自由揮動，探索如何結合法國繪畫和法國音樂。」

杜菲，〈賽船〉（*Les Régates*），1907~1908 年

大約就在那陣子，他常常談及「法式筆觸」（French marks）。筆觸本身似乎也自由奔放、優雅迷人。喜愛杜菲就像欣賞馬爾凱一樣，相當具有霍克尼特色。二位畫家皆為所謂巴黎畫派（School of Paris）的人物，後來名聲逐漸減退。一般廣泛認為他們的作品太溫和、太輕柔，最重要的是太裝飾取向。這方面的批評，甚至馬諦斯也沒能倖免。但霍克尼如同包浩斯（Bauhaus）的創校校長格羅皮烏斯（Walter Gropius），相信藝術必須包含愉悅。他哀嘆藝術界對享樂的禁慾態度，不比哀嘆英國人的霸道少。

DH　有一回在舊金山，一個策展人跟我說他痛恨雷諾瓦。我聽了很震驚。我說：「那你會怎麼形容你對希特勒的感覺？」可憐的老雷諾瓦。他又沒做什麼可怕的事，他就是畫了一些讓很多人看得很愉快的畫嘛。因為這樣就說痛恨他，真的很不好！

　　步行僅十分鐘之遙的羅浮宮，是霍克尼經常的目的地。羅浮宮的館藏之豐，往往需要多次造訪才能充分欣賞，而霍克尼正好有這麼做的良機。某次在那裡，他領略到了喬伊斯所謂「頓悟」（epiphany），即瞬間的靈光乍現。他將此事描述於更早的一本回憶錄，出版於1976年的《大衛‧霍克尼筆下的大衛‧霍克尼》（David Hockney by David Hockney）裡：

　　　「花廳（Pavillon de Flore）那陣子正在舉辦特展，展出紐約大都會博物館（Metropolitan Museum）收藏的法國繪畫。那場展我覺得非常美，我去看了幾次。第一次去的時候，我就看到這麼一扇窗，窗簾拉下來，外面

〈法式背光──法式背光〉，1974 年

是幾何式庭園。我心想：哇，太妙了、太妙了！這扇窗
就是一幅畫了呀！然後我想：這是個很棒的題材，又很
法國，我現在人就在巴黎，之前也放棄了其他一些畫，
我何不畫它呢？」

　　繪出的成果，是幅題作〈法式背光——法式背光〉
（*Contre-jour in the French Style – Against the Day dans le style*
français，前半「Contre-jour」與後半「français」為法文）的
畫。霍克尼很滿意此標題，風趣地揉雜了兩種語言，提示著這
是幅英國人的法國作品。他也滿意作品本身。他有意識地選了
一種法國畫派的手法，即點描派（pointillism），因此這幅作
品某層面而言，是對法式筆觸美妙天地的一次早期探勘。他
回顧，那樣做是種「乖僻行徑」：在1970年代的當時用那種
技法，尤其還拿來畫巴黎的題材——這可是自馬內（Édouard
Manet）時代或更早以來所有大畫家的重要主題。霍克尼有心
理準備，願意承受那種等級的比較。他當時寫道：

　　　「巴黎被很多很多人畫過了，被非常有才華、比我
　　厲害太多的藝術家畫過了。我想接下這個挑戰，因為這
　　件事值得做做看，而且反正我喜歡自找麻煩。如果你想
　　畫出有價值的東西，就一定得迎向壓力。這正合我意，
　　我不會卻步。」

　　在花廳看見那扇半遮的窗、決定作一幅畫的同時（其實
不只一幅，後來他又作了技術精湛的十色蝕刻版畫版本），霍
克尼也在選擇一條道路。結果之一，是幾乎總為背光的窗（雖
也有時被外頭的漆黑化成黑鏡），成了他最愛的動機之一，

最後儼然形成他作品的一個子類型。一扇窗擺在那裡便是一幅畫、一幅世界的景觀，而且警句（epigram）似的濃縮了許多自然主義（naturalism）藝術的要素。它並置了遠與近、明與暗、影子與倒映。霍克尼筆下，光是以布理林頓臥室窗戶及窗外為題材的創作，便足夠集結成一本美麗的全書。而如今，他來到諾曼第繼續畫著。寫作本章的一個雨天，我才剛又收到一張老舊玻璃小窗的新畫。它令人不禁心想：「哇，太妙了！」

那些年，霍克尼前進的軌跡，一步步偏離許多同代藝術家走的路。對那些藝術家而言，近代最有影響力的前輩是杜象。杜象一生多半時候未受重視，後來卻被奉為當代藝術的代表人物。1970年代進行中的藝術潮流，如地景藝術（land art）、裝置藝術（installation art）、觀念藝術（conceptual art），有一大半立基於杜象，總括而言即是主張：藝術本身就是概念，有意義的地方在於創作者的思想。認為畫家做的事有時是知性、甚至形而上的，這個觀點霍克尼也會贊同。

DH　杜象玩的遊戲非常有趣、非常悅人，但要成立一個「杜象派」，這就不太杜象了吧？杜象會笑的。藝術的形式變化萬千，不只包括素描和繪畫，偉大的電影一樣是偉大的藝術。有些東西我不怎麼關心，但我滿享受杜象的遊戲。你可以創造沒有客體的藝術──那就是音樂和詩，那不是今天才出現的。我認為各式各樣的藝術家都必須要有。事實上通常也是都有，所以原則上任何藝術家我都支持，只是有些人的作品我會更迫不及待想看。

杜象作為畫家並不多產，亦不算天賦出眾，鄙視他口中的「視網膜」繪畫（'retinal' painting），也就是訴諸感官、視

覺吸引力的繪畫。霍克尼顯然正與此背道而馳。他那時正在做的，或許是所有單打獨鬥的藝術家都會做的一件事：選擇一個可以加入的傳統。他的過去背景中，法國藝術的成分一直都存在。早年他在英國皇家藝術學院（Royal College of Art）的作品，受杜布菲（Jean Dubuffet）及其原生藝術（art brut）影響不少，借鑑了塗鴉及今所謂「局外人藝術」（outsider art）的手法。那是面對1950年代巴黎（及倫敦）多數作品之溫文儒雅採取的一種對抗手段。

DH 杜布菲之後，法國繪畫就沒什麼重要發展了。他是法國最後一位真正出色的畫家。1950年代的巴黎，人人都在畫當時說的「美畫」（belle peinture），但那個詞是貶義的。

　　霍克尼對杜布菲的崇尚延續了一個時期，對畢卡索的喜愛卻終身未變，沒有機會見到他的偶像本人，是他的心頭憾事。畢卡索的死訊於1973年4月8日傳出，那時霍克尼正出發往法國短暫旅行，不久後定居巴黎。他選擇以畢卡索為師，作為自己在藝術學校從未真正有過的、一位藝術上的師父。在巴黎，他與和畢卡索共事過的版印師（printmaker）克羅梅林克（Aldo Crommelynck）合作，完成了兩幅紀念版畫。其一題作〈學生：向畢卡索致敬〉（*The Student: Homage to Picasso*），呈現穿著時髦喇叭褲、手持畫集的霍克尼，站在一尊大理石柱上的畢卡索半身像前。另一幅叫〈畫家與模範〉（*Artist and Model*），呈現一場兩個人在桌前的幻想會面，背景是另一扇法式窗子。畫中的霍克尼裸身，故想必是作為模範（模特兒）的一方，但當然，實際執筆的畫家是他，因此亦可倒過來解釋標題的意思。從此以後，畢卡索成了他的模範。

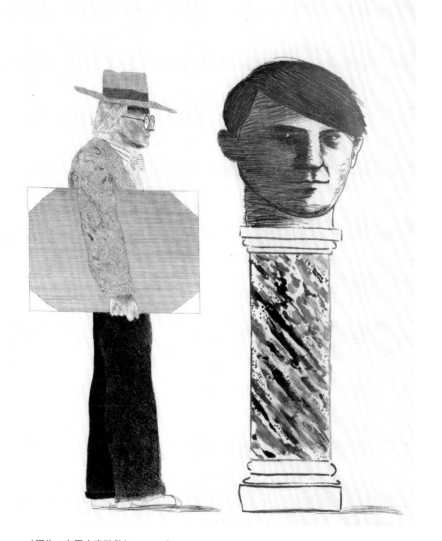

〈學生：向畢卡索致敬〉，1973 年

DH 我在巴黎常去畢卡索美術館（Picasso Museum），因為那裡東西很密集。滿滿的收藏，總是可以看到一些前所未見的東西。一個好到那種程度的藝術家，晚年不太會重複自己做過的事；他們永遠在創新。晚期畢卡索精采極了！他至今仍影響著我。

MG 我覺得，一個持續成長的藝術家或任何人，應該就像棵樹或任何活著的生命一樣吧。植物會吸收水、礦物、陽光、二氧化碳，將它們轉變成葉子和花。人也一樣，持續綻放的人總是需要持續攝取新的思想和經驗。

我們在法國溫暖的晚風中不斷地談著。一段時間過去，月亮爬到了工作室的木桁架屋上方。告辭前，惦記著不要打亂他的工作節奏，我問他隔天早上幾點來拜訪比較好。早餐後，例如九點如何？大衛停了一下。然後他說：「嗯……或許九點半吧。」我把此話理解成他想在起床後先工作一會兒，但隨後他解釋道，那可能有點早。

DH 我一週前才從洛杉磯回來，時差還沒調過來。我九點或十點上床，但要到兩三點才睡得著。白天有點累的時候，我就直接去打個盹。像今天也是。我早上六點就起來工作了。後來十點又去睡回籠覺，睡到十二點。

現在我該回住宿的農莊，在原野、樹、除了偶爾乳牛叫聲外的一片寂靜之中，享受一夜好眠了。

〈No. 507〉，2020 年 9 月 10 日

4

線條與時間

　　推敲他前一晚的語意，我第二天吃完一頓很晚的早餐後，才從住的農莊走過去。早晨天氣很好，我在半路遇見開著車要去補貨的喬納森，也確定了自己沒走錯路。我走到靜謐無聲的豪園時，應該已經快十點了。我到處找了一圈，最後發現霍克尼在屋內的餐桌上靜靜地工作。那是間有著深色梁柱、低矮的長型空間，到處擺著幾天前寄來祝他八十二歲生日快樂的花。他正忙著畫一幅風景，在一本可以如手風琴般、整張紙拉開來的素描本上。我看他慢慢在房屋周圍，加上代表碎石小道的點點，看了一陣子。

　　工作對他來說是樂趣，也是習慣。1962年，他搬進倫敦博維斯聯排路（Powis Terrace）的公寓時，將最大的房間當作臥室兼工作室。他在五斗櫃上擺了張寫得大大的「馬上起床工作」（結果他很後悔浪費兩小時畫那張牌子，所以起床得更迅速了）。將近六十年後，他的急迫感若說有什麼變化，那只有變得更強。他告訴《華爾街日報》，豪園的魅力之一在於讓他的創作產量提高：「我在那邊，可以完成原本兩倍的工作、三倍的工作，我可能沒剩多少時間了，所以更珍惜時間。」可想而知，老年，還有如何將老年活到最好，是他最近常掛心上的問題。

〈豪園起居室〉，（ *La Grande Cour Living Room*，局部），2019 年

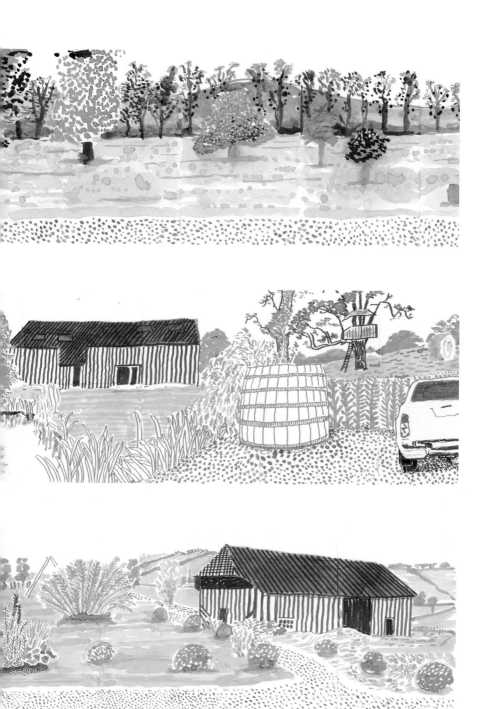

〈房子周邊，春〉（*Autour de la Maison, Printemps*），2019 年

DH 我知道我已經八十二了，但在工作室畫畫的時候，我感覺自己像三十歲一樣年輕。我站著作畫、站著工作——大部分啦。據說坐著對身體不好，但反正據說什麼都對身體不好，我才不管呢！我母親活到九十八歲，要活到像她那麼老，身體可得很粗壯才行。我記得某天我們在喝茶，我告訴她，黛安娜王妃車禍死了。她說：「真可憐！」然後她說：「你看壺裡還夠倒一杯嗎？」人各有命，不是嗎？

過了一會兒，他停下休息，並且令人有點擔憂地將風琴摺畫全部展開、遞過來讓我看他目前的成果。這讓我微微焦慮起來，因為我是那種折地圖永遠會折錯順序的人。因此，欣賞

過那幅快完成的畫之後，我小心翼翼地遞還給他，讓他照原樣折回去。

DH　畫這些點點要花不少時間，我用蘆葦筆（reed pen）畫它們。蘆葦筆可以畫出一種特殊的線。每種東西畫出的線都不一樣，而我一直很喜歡畫各種不同的線。我碰巧就愛畫畫，一天到晚都在畫畫。竇加還是誰說過：「我只是個愛畫畫的人罷了。」這說的就是我嘛，我只是個愛畫畫的人罷了。我看愛畫畫的人多得不得了呢。我常遇到畫得有點粗的人，我會跟他們指出，他們缺的就是一些些練習。你需要別人跟你指出一些事情，教你怎麼看得更清楚。技藝可以教；詩意就教不來了。

〈房子周邊，春〉創作中，2019 年 7 月

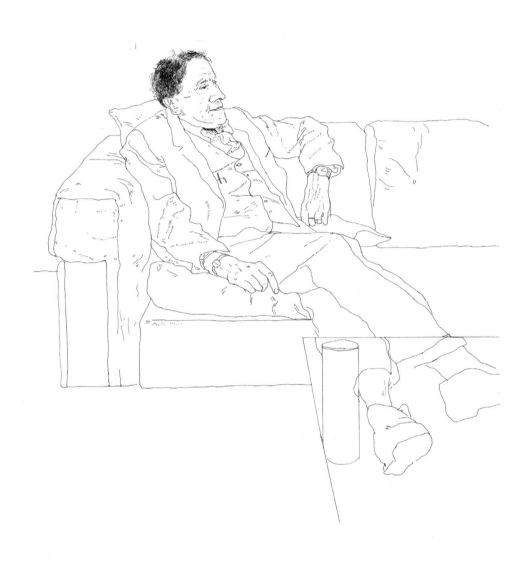

〈父親，巴黎〉（*Father, Paris*），1972 年

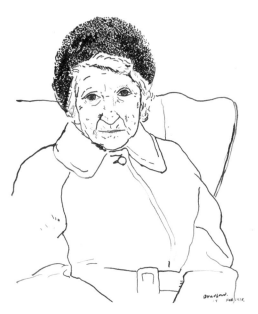

〈母親，布拉福，1979 年 2 月 19 日〉（*Mother, Bradford. 19th February 1979*），
1979 年

　　他的確畫出了相當多種線條。一個藝術史家可以單就他
筆下線條的多樣多變，作一部他的創作編年史。例如，1960年
代晚期到1970年代初，可見到來自針筆的極細筆觸。霍克尼以
這種筆創作僅由線構成、沒有陰影的畫。接著風格每每變換：
1970年代頭幾年的彩色蠟筆及鉛筆作；1970年代末尾筆觸稍
粗短些的蘆葦筆肖像，比如1979年2月他父親剛過世時那張傷
感的母親像（而非畫上所簽的1978年）；更後來以刷子創作的
畫，包括2003年的水彩繪；「2013春天來臨」那系列不可思
議的炭筆風景畫；還有不勝枚舉的例子。他常常會說，每一種

繪畫媒材，各有給畫家的技術考驗。針筆需要極度的專注，因為錯了就無法擦掉或修改。用炭筆作畫較易修正，不過，過程中手不能倚在圖上，否則會把畫沾壞。水彩也有它不留情的地方，堆疊的層次太多便會混濁。反過來說，每種作畫方式都提供獨特的可能性。針筆便無法取代炭筆，奇蹟似喚起光影和倒映的印象，繪出東約克郡那條叫沃德蓋特（Woldgate）的道路上水窪與樹林之風景（見頁257）；而他針筆作品中那種希臘式的典雅，亦無法以炭筆或蠟筆達成。他是鑑賞各種線條效果的行家，觀察的角度有時出人意表。

DH　紐約的勞德（Lauder）美術館（指紐約新畫廊〔Neue Galerie〕）有幅很棒的克林姆（Gustav Klimt）作品。一幅裸女。用紅色和藍色的線條交織畫出來……我到現在還記得。我覺得那樣畫簡直太厲害了。不只讓輪廓變得柔和，而且變得閃閃發光。我從沒見過那樣的手法，連畢卡索也沒用過。那告訴你很多資訊，你看得出她皮膚很柔軟。

　　我找到他說的畫，發現那是幅極其醒目的情慾描繪，這點霍克尼倒是提都沒提——很符合他的作風。這例子也顯示霍克尼對性和性向的態度：徹底的理所當然，就像對待再自然不過、根本不必特別去提的事。在他眼裡，克林姆交織那些彩色線條的手法，想必是那幅畫最大膽驚人的層面吧。對一個痴迷於繪畫媒材的人來說，這可是顯而易見的。

　　2019年2月，在阿姆斯特丹，等待為梵谷美術館布置「自然之樂」展的期間，與他最崇拜的其中兩位過去畫家：林布蘭和梵谷近距離接觸的機會，替霍克尼重新補充了關於線條的兩

克林姆，〈面朝右躺臥的裸女〉（*Reclining Nude Facing Right*），1912~1913 年

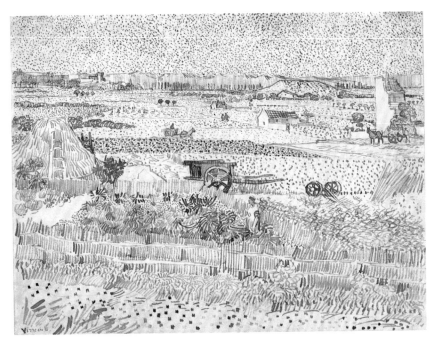

梵谷，〈收割季：拉克羅平原〉（*Harvest – The Plain of La Crau*），1888 年

道靈感泉源。他的諾曼第畫，與這兩位荷蘭畫家的作品有些明顯的連結。霍克尼選擇的媒材，即蘆葦筆繪於紙上，兩位都曾經使用過。而他採取的筆觸亦有些許相似，例如點繪，就是梵谷最愛的表現手法之一。但其中也不乏新鮮、霍克尼獨門的成分——全景畫多是以彩色墨水繪成。

　　那場梵谷美術館的展覽中，霍克尼的作品就掛在他前輩的畫旁。同一時間，附近的荷蘭國家博物館（Rijksmuseum）正舉辦一場林布蘭大展，全面展出館內齊全的林布蘭收藏。

〈房子周邊，冬〉（*Autour de la Maison, Hiver*，局部），2019 年

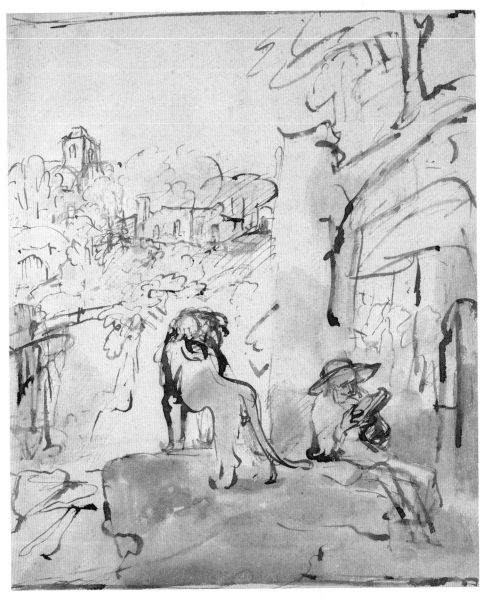

林布蘭，〈山水間讀書的聖傑洛姆〉（*St Jerome Reading in a Landscape*），
約 1652 年

DH　我們在沒人時去看了林布蘭展，後來又和西莉亞（Celia Birtwell，英國時裝設計師）一起去了一次，那次人很多，沒那麼盡興，因為你就沒辦法來來回回比較了。

　　不過，他自己的工作室裡，就有一本又大又厚的林布蘭《繪畫與版畫全集》（*Complete Drawings and Etchings*），擺在那裡方便翻閱。這代表他不僅可以比較畫作，比的還是放大數倍的版本。霍克尼相信，放大那些他心目中史上最精緻的圖像，帶來的衝擊力有增無減。

DH　放大看，我覺得好極啦。這樣可以更清楚看出作畫的手工。其中很多幅原版很小。因為1650年林布蘭畫那些畫的時候，紙還很貴，而且紙張的單張尺寸也不見得有多大。

　　言下之意也就是，假設當時林布蘭工作室裡有霍克尼那些能把他的畫放大的器材，相信他自己也會欣然用之。最近幾年，霍克尼養成了將自己和他人作品放大的習慣，當中也包括昔日大師之作。那些在好幾世紀前創作的藝術家前輩，依然是他汲取點子的源頭活水。如他所說，如果一幅畫使你激動不已、興趣盎然，那它就是當代的。它會在今日對你產生影響。前一年的十月，他去維也納看了藝術史博物館（Kunsthistorisches Museum）的老彼得・布魯格爾（Pieter Bruegel the Elder）展。他在維也納待了幾天，每天唯一做的事就是看布魯格爾。

DH　布魯格爾畫作裡的空間感比誰都好。〈保羅皈依〉（*Conversion of Paul*）就是一個了不起的例子。你看那

幅畫的時候，就像一路從阿爾卑斯山腳爬上來，準備繼續往山頂爬。我想過要畫類似的東西。他一定是在穿過阿爾卑斯山區的旅途中畫下那些山的。住在法蘭德斯，他連座小丘都找不到。別忘了，在他旅行的1550年，要翻越阿爾卑斯山可是浩大的工程，而且他還得先翻過亞平寧山。那要走很久呀，牛步爬上山，一路上到山頂再下來。只有寥寥幾條古道可走，比如聖哥達之路（Saint Gotthard Pass），而且山上總會下雪。

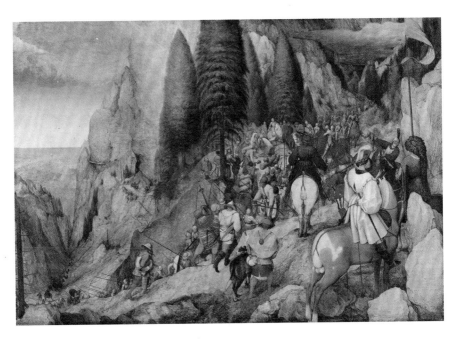

布魯格爾，〈保羅皈依〉，1567 年

布魯格爾，〈兒童遊戲〉（*Children's Games*），1560 年

霍克尼將一張布魯格爾的〈巴別塔〉（*The Tower of Babel*）放大到約四公尺高，遠大於原畫。同樣出自布魯格爾之手的〈兒童遊戲〉也被他放大至略矮些的尺寸，現在就掛在新工作室裡，剛好從霍克尼新繪的一幅水彩豪園下露出來。

DH　我們把〈兒童遊戲〉做成三公尺高而已，因為我那時候說，看這幅畫不是像看巴別塔，要仰望、看塔頂；而是穿過整個場景，看到對面。現在它被擋住了，因為我想看看這張我畫的房子。

在阿姆斯特丹觀賞的梵谷與林布蘭、維也納所見的布魯

格爾作品，替霍克尼提供了豐富的資源，準備邁向從踏進諾曼第工作室起，他就等不及開始的新時期創作。「布魯格爾、林布蘭、梵谷繪畫風景都非常清晰。『極清脆、極清楚』」，他引述一個朋友的形容。清晰是霍克尼崇尚的品德之一；他喜歡萬事清清楚楚，無論演說、寫作、圖畫或想法。他也很重視以最近距離觀察身邊一切。他告訴《衛報》的瓊斯（Jonathan Jones）說，他也觀察壞天氣（雖然嚴格說起來，他覺得並沒有所謂的壞天氣）。

DH （於致瓊斯的電子郵件中）羅斯金（John Ruskin）說，英格蘭沒有壞天氣這種東西。我記得有個冬天夜晚在布理林頓，聽著天氣預報。預報叫大家不要出門，因為一場嚴重的大風雪要來了。我聽了馬上坐起來，提議我們出去看。我們坐上四輪傳動貨車，慢慢開往不遠的沃德蓋特。只開了大約半英里就停下來看。車頭燈照著雪，非常戲劇化，我們看著雪漸漸積在樹枝上。我心想，這真的很魔幻，很難忘。

有一件布魯格爾作品，正因不可思議地喚起人在紛飛大雪中步行的感受，吸引了他和我的注意。那是藏於瑞士溫特圖爾（Winterthur）的奧斯卡萊因哈特收藏館（Oskar Reinhart Collection Am Römerholz），一幅繪於1563年的小巧木板畫〈雪中三王來朝〉（*The Adoration of the Kings in the Snow*）。

DH 那張大風雪的畫，畫得真的就像雪！雪下在暗處的部分，你看到飄落的雪花，亮的部分，你就看不到。現實生活中就是這樣。布魯格爾對大風雪的觀察完全對了。

布魯格爾，〈雪中三王來朝〉（局部），1563 年

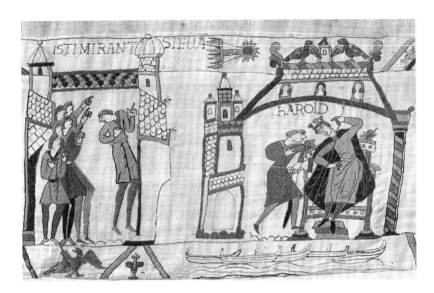

貝葉掛毯一景：人們注視哈雷衛星（左）及哈羅德二世在西敏的宮中（右）
十一世紀

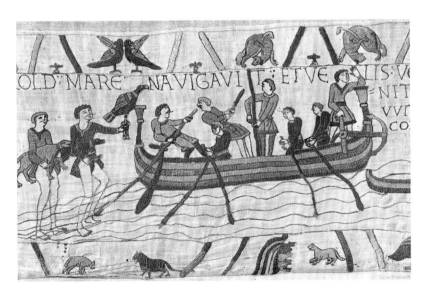

貝葉掛毯一景：盎格魯撒克遜貴族搭船，準備橫渡英吉利海峽
十一世紀

在他來到豪園準備開工的前夕，霍克尼心中還有個讓人意想不到的借鏡對象，不是畫，而是一件中世紀刺繡傑作。霍克尼對畫中空間的胃口永不滿足，總在尋求更寬更廣，往各個方向、上下左右延伸的可能。這項條件吸引了他轉向貝葉掛毯，貝葉掛毯則是他2018年再訪諾曼第的目的地之一，連帶地，引出了他人生和創作的這個新時期。他1967年看過貝葉掛毯一次，四十二年後重訪，又看了兩回。這恰好能夠說明，為何一般傳記鮮少能記錄一個藝術家，或者任何人生命中真正關鍵的因素。那可能是一些景象、聲音、印象、感觸，倏忽即逝，難以化為言語。霍克尼的案例裡，一條半輩子前見過的古老織錦的記憶，多多少少促成他來到新的地方，開始新的方向。現在，他就定居在距離貝葉掛毯四十分鐘車程的豪園。甚至還沒搬進去工作，他就向《泰晤士報》的坎貝爾－強斯頓（Rachel Campbell-Johnston）談到，打算以「像貝葉掛毯那樣，很長很長」的作品，描繪諾曼第的春天。他接著說：「形式我還不確定。我大概會先從小張的畫開始。但之後也可能改用iPad畫，或拍影片。我還不知道。」

他是出名地喜歡「更大的圖像」（bigger pictures），他所謂的更大，一部分也指不受限於固定邊界。

DH 我最討厭畫的後面一片白牆，那會讓邊緣太突顯。我擔任皇家藝術研究院夏季展（Summer Exhibition）聯合籌辦人的時候，第一句話就是：「牆不要漆成白的！」前幾屆都那樣，所以老是像大拍賣會場。如果加一點點顏色緩和，邊緣就不會那麼突兀了。

貝葉掛毯對霍克尼的吸引力在於，那是幅近七十公尺長、半公尺高的大圖（而且超過九百歲），恰恰沒有他一直渴望逃離的東西——傳統方畫框的整齊邊緣。他指出，它的底是地板，頂是天空，而隨著你從一頭走到另一頭，時間流轉了兩年。這些面向，很像另一種他著迷已久的繪畫形式，即中國捲軸畫，也是沿著時間與空間展開、無固定消失點。貝葉掛毯也以它自有的方式，飽含著觀察入微的視覺資訊（和文字資訊一樣有見證力）。

　　誠如希克斯（Carola Hicks）論貝葉掛毯的書所述，你能藉觀看這幅作品，一窺十一世紀人的生活小節：盎格魯撒克遜貴族如何搭船，前往英吉利海峽對岸；「一匹馬怎麼從船上爬出來」；又或者兩個「脫了緊身褲、捲起衣袍」的家僕如何光腳涉水、抱著打獵必須的珍貴鷹犬上船。

　　論存留之久，貝葉掛毯是個超常的例子。最初或許有數百條類似的敘事織物，掛在羅曼時期王公貴族據點的牆上（希克斯推測，這條可能是為征服者威廉於盧昂〔Rouen〕的大堂準備的）。但貝葉掛毯為現今碩果僅存的一條，過去四百年間，只一次離開過貝葉大教堂，在拿破崙計畫入侵英國的時期，當作征服英格蘭的先例於巴黎展出。除此之外，它還是全由絲線構成的一幅圖，嚴格來說，非織錦而是刺繡，一種在藝術史上被邊緣化已久的媒材。因此，它甚少被選入世界名畫的行列，放在喬托、拉斐爾作品旁邊介紹。我在附近書店的藝術類書區，沒看到希克斯那本書，問了店員，才在中世紀史專區找到。

　　對於人們將之歸類為史實紀錄而非藝術傑作，霍克尼會認為，背後有更深的理由。貝葉掛毯表現世界的手法，是義大利文藝復興時期以來，西方藝術傳統視為「原始」或根本「錯

誤」的方式。它和空間、時間的關係與之不同。它沒有那消失在單點的線性透視，沒有凍結的一刻；反而自由飛越英吉利海峽，往返於英格蘭和諾曼第之間，往返於1064至1066年發生的事件之間。霍克尼畫莊園的那些風琴摺全景畫，雖說橫跨的疆域、光陰都小一號，但也涵蓋了展向四面八方的幾英畝土地，以及凝神細看它們的每秒、每分、每小時。後來，他將這些結合多重時空於一圖的繪畫，放大、繞著四牆，展示在紐約的一間藝廊。與此同時，貝葉掛毯也象徵性地出現在工作室中——以出乎意料的抱枕型態。

<center>*</center>

那天中午，豪園正好有客人要來，是一群老朋友及他們的同伴。午餐全由他們帶過來，所以什麼也不必準備。霍克尼對於吃完全不反對，他享受美食，一如享受人生中所有愉悅的事物。至於能否從工作室那裡撥出時間心思給這類的用餐場合，他則是持保留態度。

DH　1960年代、1970初的時候，有一陣子我中午會去跟瑪格麗特‧利特曼（Marguerite Littman）他們吃飯。她是美國人，住在切斯特廣場（Chester Square），常常邀大家去她家。我都會開車去，再開回博維斯聯排路時，往往有點喝醉。後來我沒再去了，因為我發現如果沒一直工作到十二點，再過去那裡吃飯，整天就會一事無成。所以我就不去了。她問我為什麼，我解釋：「我想工作啊！」大部分出門午餐的人，午後都沒事要做。不然就是坐在書桌前，也沒真的做什麼。但我不是呀。

<center>線條與時間</center>
<center></center>

那天早上卯足全力作畫後，霍克尼決定躺在沙發小憩等客人來。他把帽子拉到臉上、飄向夢鄉了。他打盹的期間，我晃出屋子去探探這座莊園。我漫步穿過草原、下到莊園邊界，那裡有條小溪呢喃而過，兩側的樹在溪上斜搭成棚。我順著外圍繞到大門口，從大門走回房子。這是一片未來數月之中，我將透過數百張畫、看見它每個面向的土地。我也以為要不了太久，想必不出隔年，我就會再回來看看這些樹與溪，和大衛、尚皮耶、喬納森聊聊天。然而事與願違。

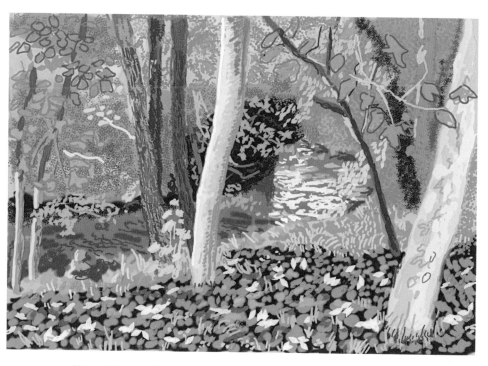

〈No. 556〉，2020 年 10 月 19 日

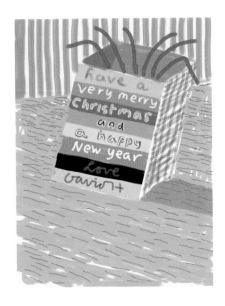

〈聖誕卡〉（*Christmas Cards*），2019 年

5

歡樂的聖誕、意外的新年

　　日子一天天過去，豪園寄來的畫一張張累積。為了感謝霍克尼的盛情款待，我寄去一批我認為他會有興趣的書作為回禮。其中有本克萊恩（Daniel Klein）的《與伊比鳩魯同行》（*Travels with Epicurus*），描寫這位美國作家在無車的寧靜希臘小島伊德拉（Hydra）上，對時間與年老的反思。年過七十的克萊恩認為，與其徒勞地拚命緊抓青春不放，人更應該珍視老年這個階段獨特的美好，它是人生中，可以靜下心來回顧和沉思的時期。霍克尼頗同意此觀點。

DH　《與伊比鳩魯同行》真是本好書。他那個人會抽菸、暢飲希臘松脂酒。我懂希臘人到老也不戒菸的理由。他們知道時間總是忽快忽慢，你得把握現在──完全就是我的態度呀。我把書拿給一個朋友看，他又給一個二十五歲的年輕人看。但我覺得那本書是寫給老年人的。那個年輕人就不覺得有特別好看。畢竟對那年齡來說，七十五歲的人已經老他半世紀了，太久啦。半世紀是很長很長的一段歲月。

　　他用iPad繪的2019年聖誕卡，復現了他最愛的動機之一──畫中畫中畫。在這些卡片裡，他藉之喚起一幅長長的展望，連接過去及未來的無數聖誕與新年。

　　雖說時間和歷史綿綿不斷地向前，也向後延伸，未來卻

始終充滿料想不到的轉折。2020年剛進入1月，沒什麼前兆，某天正要吃早餐時，我突然心臟病發作了。症狀並不嚴重，甚至診斷結果可能和發作本身差不多嚇人。但此事仍是個晴天霹靂。得知霍克尼也是過來人，給了我很大的安慰。

親愛的大衛：

一週前，我心臟病發作了。所幸不算嚴重。醫生馬上在動脈阻塞處裝了支架，我只住院幾天而已。到二月初，我應該就可以正常工作了，但目前他們叫我多休息，所以我最近都在看書。我在心臟科病房讀了奧維德（Ovid）的《變形記》（*Metamorphoses*），那書除了提供後世無數繪畫題材，也有個小主旨：萬物都持續變化著。書中人物總會變成石頭或樹、鳥或動物。用來比喻世事還滿貼切的。現在的我，變成了一個像從《魔山》（*The Magic Mountain*）裡走出來的病人；我以前在《旁觀者》（*Spectator*）的編輯強生（Boris Johnson），則從幽默風格的新聞工作者，蛻變成英國首相了。誰知道還會發生什麼呢？

愛你的
馬丁

親愛的馬丁：

我三十年前，也有過一次輕微心臟病發。醫生說是抽菸造成的，但我不覺得。其實主因在壓力。我也有

裝支架，我覺得很有用。這次來洛杉磯，我看了六次牙醫，然後又去醫院做了一堆掃描。不過我真的沒什麼問題，那些檢查應該這週就會做完了。我們預計2月8日回到諾曼第，正好趕上畫春天來臨。休息讀書很不錯。我這陣子也在休息讀書，雖然還是畫了莫里斯‧潘恩（Maurice Payne），以及塔森（Benedikt Taschen，德國藝術圖書出版商）的兒子班尼。但我大致上是在休息沒錯。他們說我的確需要。

全部的愛
大衛‧H

　　比起活得健康，霍克尼更相信人要活得好，在他看來，這就是指盡情享受人生的意思：體驗周遭的一切美好、專注於令你沉迷的工作。在這方面，他和古希臘哲學家伊比鳩魯（Epicurus，西元前341~270年）所見略同。伊比鳩魯相信，生命的意義來自於充分享受世上的快樂，不過他同時主張，最恆久的快樂是那些最簡單的。他自己在雅典城外的一座花園裡演講、寫作、思考度過生活。另外他認為，老年是生命的巔峰。和伊比鳩魯的當代推崇者克萊恩一樣，霍克尼不太有時間加入那些不服老的人，年紀越大越瘋狂追逐青春永駐的辦法。他喜歡援引奧登（W. H. Auden）的風趣短詩〈給我一個醫生〉（*Give me a doctor*）。詩中，敘述者期許有位「胖嘟嘟山鵪似的醫生」，從來不會「提些辦不到的要求」叫患者改掉惡習，「卻眼底亮晶晶地／告訴我人總要死的。」

　　到了二月底，我的確或多或少恢復正常了，也在倫敦和霍克尼碰了幾次面。他到倫敦為兩個畫展揭幕，一個在國家

肖像館（National Portrait Gallery），另一個是他新作的肖像系列於安妮莉朱達藝廊（Annely Juda Gallery）的展覽。這段期間，他和喬納森邀請了朋友和相關人士，參加一場奇特、或許史無前例的放映會。地點在羅瑟海特（Rotherhithe）的一棟舊印刷廠，是座迷宮似的、走廊無數的龐大建築，令人想起雷內（Alain Resnais）的電影《去年在馬倫巴》（*Last Year at Marienbad*），不過添了後工業風。

原來，那裡過去是印刷《倫敦標準晚報》（*Evening Standard*）的地方。如今報社已盡數撤出，留下一間約莫十公尺高、二十五公尺長的大廳堂，牆邊是不規則形，凸著一格格大窗與門。工廠的舊地板上排著一排巨型投影機，在兩、三小時中，以鮮亮的顏色、宏偉的尺寸，放映出浩浩蕩蕩一串霍克尼圖畫。接在一幅1990年代晚期的大峽谷畫之後，是一幅作於1982年、霍克尼彼時愛人伊文斯（Gregory Evans）在池中游泳的相片拼貼。這張親密的圖像變成了環繞四面的壁畫，其中透過某種神奇科技，水波彷彿在蕩漾。靜止的畫成了電影，或至少是GIF動圖。然後是一幅豪園全景畫，以和實體差不多的大小投影出來，包裹住整座空曠的大展場。如此觀賞的效果相當不同於在藝廊看畫。當場內映出他的一部多螢幕影片，一部以極慢車速、拍攝於東約克郡鄉間小路的作品時，你感覺就像穿過那些路旁一棵一棵的樹下。

DH　（興奮地）你抬頭看頭上的樹枝！顏色就在你眼前、就在牆上。這是一種全新的圖像。為什麼壯觀的繪畫消失了呢？畢竟，人們愛看壯觀的東西呀！它們消失是因為電影院，但電影院無法真的很出色地呈現壯觀的景像。現在的美國，只剩購物中心還有電影院，放那些飛車電

影給青少年看。

展演最後，技術團隊的負責人問霍克尼想不想直接作畫，投到牆上。考慮片刻後，他決定一試。於是他在一面大螢幕前坐下，用一枝觸控筆畫了起來。他先試探性地塗了幾圈，然後一筆一筆，一畫一畫，在我們身旁的三面牆上繪出了成排的棕櫚樹。那經驗就像置身在劇場，看著布景憑空冒出。或者從另一種角度想，那就是一場作為現場表演的繪畫。不過當時，我們還不知道，任何形式的表演很快都無法演出了。

*

霍克尼按照他的計畫，3月初回到法國，開始以iPad作畫。然而此時，COVID-19也正按照它自己的內建程式，迅速蔓延到了世界大部分地區。

2020年3月4日
親愛的馬丁：

接下來一年，我應該都會在諾曼第。我現在重新開始用iPad畫畫了，因為喬納森請到一位在里茲（Leeds）的人，幫我們做了一版新的「Brushes」APP，我覺得非常棒，甚至比原版還好。原版現已無法取得了。
有空趕快再來諾曼第吧。

很多愛
大衛・H

〈No. 99〉，2020 年 3 月 10 日

不過情況很快就顯示，信末的提議，會有好一段時間無法實行了。隨著疫情擴散的規模逐漸清楚，短短幾天之內，法國和英國先後宣布封城。但在豪園的小世界裡，變動稍微緩和一些。春天的腳步絲毫沒有受到影響。

2020年3月15日

親愛的馬丁：

你在劍橋還好嗎？一切還不至於太瘋狂吧？

我們這裡反正原本就幾乎與世隔絕，我不出莊園，也有很多有趣的樹可畫。我現在正在畫冬天的樹，雖然如你所見，很多樹上已有小小的花苞。我試著畫越多棵越好，之後它們有改變，我就會一直再回去畫。不必太擔心我們。不過這邊大部分商店、咖啡館、電影院都要關閉了。目前我們都應付得來。

很多愛

大衛・H

所以我們沒碰著面，反而一陣子後建立起了用FaceTime視訊聊天的習慣，常常相約於法國時間晚上六點半，也就是餐前小酌的時刻。有時候我們一邊談話，身在劍橋的我會一邊端著杯紅酒，他則在諾曼第喝著啤酒。

6

封城在天堂

　　在我們合寫的上一本書《觀看的歷史》中，霍克尼曾預言：「現代人可以隨心所欲活在虛擬世界裡，也許最後，大多數人都會活在圖像的世界（虛擬世界）裡吧。」以我始料未及的速度，很多人真的都在虛擬世界度日了，或至少度過一部分。其餘時間，我們被限制在步行可達的距離內，過著一種老派的在地生活。以我來說，活動範圍縮減到了由劍橋中心和周邊鄉野構成的一片區域；霍克尼的活動範圍，則不出他的房子、工作室、花園、草原，和草原邊緣的小溪。

　　許多如今轉移到空房、閣樓、花園小屋工作的上班族，不久便開始哀怨這種新型態的遠距上班生活，還有永遠開不完的Zoom或Teams線上會議。據他們所說，這樣開會不知怎地比實體會議還累，可能因為不像面對面那麼容易觀察別人反應，所以得更加專注吧。但反過來說，霍克尼指出，你能透過視訊通話獲得的線索，比講傳統語音電話來得多。

DH　看得見對方的畫面，讓通話體驗完全不同了。如果能看見另一端的表情變化，你講話就可以暫停。換成講電話講到一半停下來，你會不知道怎麼了。所以看得見臉的時候，你說話方式會不一樣，不是嗎？

　　對某些人而言，例如長久以來為聽力退化所苦的霍克尼，有畫面絕對是一大好處。倒不是說，我們的FaceTime通

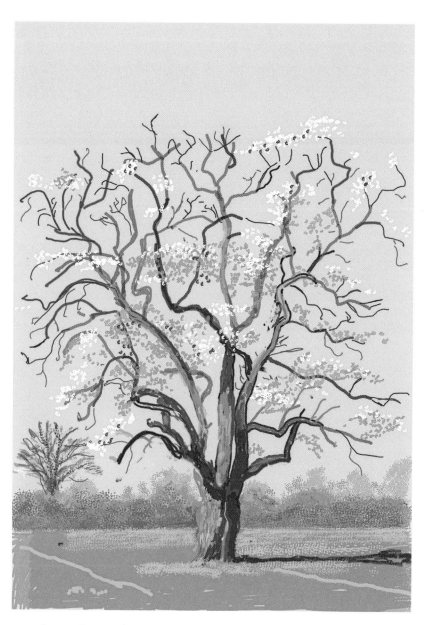

〈No. 136〉，2020 年 3 月 24 日

封城在天堂

霍克尼正透過 FaceTime 與蓋福特通話，2020 年 4 月 10 日

話總是次次順暢。問題不是出在我們能否聽懂對方的話，而是法國鄉下時強時弱的網路訊號。有些日子、有些時候，訊號似乎特別好。也有幾次談話開頭順順利利，接著技術問題就來了。有時他會突然定格，成了靜止畫面。可以想見，我應該也定格了，因為他會開始在那頭「喂？喂？喂？」然後訊號也許又轉好一、兩分鐘，或者沒轉好。用藝術史的眼光看，這幾乎能造就一種有風格的畫面。彩色電視剛問世的時候，霍克尼顯然發現，只要將旋鈕一直調高，就能讓螢幕變成野獸派畫風；FaceTime則能偶爾替你帶來頗似晚期波納爾（Pierre Bonnard）的效果。

DH 你的畫面現在是朦朧一團。陽光從你窗戶照進來，讓畫面糊掉了。其實這樣滿好看的。

MG 我也正在欣賞一張模糊的你。不然我改天再打打看吧。

DH 隨時奉陪。

另幾次訊號比較好，我們便天南地北聊了很久。3月29日，我們照例在傍晚時分通話。

DH 我很同情那些封城期間住在二十樓的人。被關在紐約的高樓，感覺不會好到哪去。如果身在對的地方，封城也有愉快的一面。在我們這裡，真的非常享受。我現在就正從窗戶看出去，看得見樹皮上光的波紋，只能說太美啦！那是太陽慢慢西沉的同時，映照樹幹產生的。它會逐漸移動，所以要畫手腳要快。
今年春天說不定是諾曼第最美的。這次春天來得早，去年比較晚一點。景緻真是壯觀，我正在通通畫下來。我現在幹勁全來了。春天還沒結束呢，蘋果樹還沒開花。樹上目前光禿禿的，但應該就快開了。其他有些樹的花正冒出來，全都漂亮極了。我剛畫了一棵盛開的大櫻桃樹。我們就只有那棵櫻桃，但它現在好燦爛呀。再來就到了長葉子的時節。我打算繼續一直畫到夏天的深綠出現。還要一小陣子呢。在東約克郡，春天更遲些，因為那裡偏北一點點，雖然氣候和諾曼第類似。有一年，約克郡的山楂比倫敦晚一週多就開花了。另外一年，2006或2007吧，甚至到六月初還沒開。在東約克郡，我們整

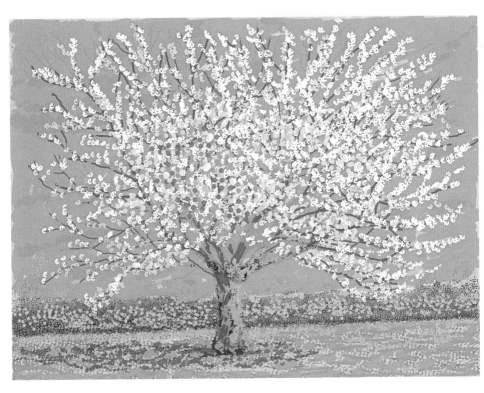

〈No. 180〉，2020 年 4 月 11 日

整觀察了七個春天，從頭到尾仔細觀察，隨時注意再來什麼要開花、什麼先什麼後。有時候，人會對春天來了無知無覺。

MG 你住在那間農舍的感覺——移動範圍小小的、不太會見到誰、夜裡沒有街燈光害、即使白天也不會聽到車聲——我想應該很接近十六世紀或十七世紀，那裡剛蓋好時，裡頭人們的感受吧。

DH 沒錯——雖說也不盡然。這棟房子真的很像迪士尼七個小矮人的家，對不對？所有線都是彎的，連直角都是彎的。我們完全沒改它。浴室依舊只有兩間。一間在我房裡，一間在樓下。但我們有蓮蓬頭等等。吉卜林（Rudyard Kipling）那首詩〈真實之歌〉（*A Truthful Song*），不就這麼寫嗎？一個古埃及人遇到現代建築工：「你的玻璃牆很新，你的鉛垂線很奇／我看除去這兩件，今昔一點也沒變」。（Your glazing is new and your plumbing's strange, /But otherwise I perceive no change.）確實如此呀。雖然梵谷和吉卜林同時代，不過我很懷疑他在亞爾的黃房子有用什麼鉛垂線。

MG 現在大家都被剝奪了一些東西。朋友面對面相聚變得很難、長途旅行則幾乎不可能。我得承認，無法旅行開始令我難受了，總是有一種想去印度、義大利、法國、希臘、墨西哥、日本、英國其他地方的心情。可是連威爾斯都禁止外來遊客。

DH 以前啊，我很著迷於浪漫主義觀念、浪漫主義音樂、「去看新事物」的想法。我十八歲那年，第一次去倫敦。我是搭火車去的，到倫敦做的頭一件事，就是衝出國王十字車站，去看那些紅巴士、隨便看什麼都好，因為跟布拉福不一樣。我喜歡看不一樣的東西。我也記得，我很小的時候，第一次從布拉福去曼徹斯特。我們搭巴士翻過荒原，開進曼徹斯特的時候，街上看起來沒什麼不同。但我發現，門把裝在門中央，不像我看慣的在邊上。我心想，這可有趣啦：曼徹斯特的門把在中央；倫敦的門把可能在門頂；到了紐約，說不定根本沒門把──都是電動的。我喜歡那些差異。那有一部分是視覺的。我無論到哪，都迫不及待想衝出去用看的。那是種浪漫主義特質。一種視覺上的愉悅。

但現在，對現在的我，這裡就是最棒的地方。尚皮耶剛從巴黎回來，他說在那裡又能大口吸氣了，因為車變少的關係。這裡的空氣清新的不得了。我聽力不怎麼好，但在洛杉磯，永遠有股隆隆聲。紐約更糟。我可不想再去紐約了，除非不得已；紐約不適合我現在這把年紀。事實上，我在那裡的時候從來就沒辦法工作，總是不斷有人來訪。

*

同一時間，霍克尼逕自在他家花園忙著的事，於外面的世界造成了一陣轟動。4月1日，他將幾幅完成的iPad畫發布給BBC。一眨眼的功夫，畫作便登上了《泰晤士報》、《衛報》等數家報紙的頭幾版。很難想出還有什麼其他例子，幾

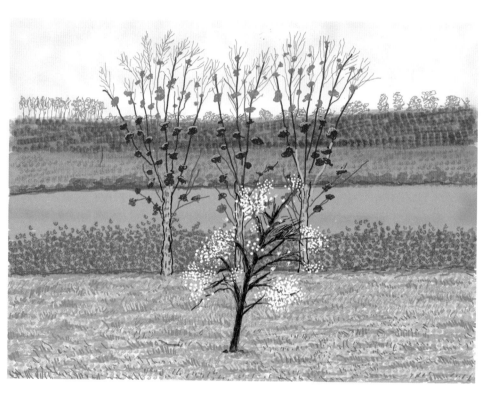

〈No. 132〉，2020 年 3 月 21 日

張剛出爐的風景或靜物畫，竟能如此迅速變成BBC網站所謂「暫忘新聞的喘息空間」，而且自身也成了條新聞。這件事顯示了圖像的力量、它至今仍對許多人具有的吸引力，還有它承載思想及情感的能力。霍克尼加了幾句想法附在畫旁：

> 「我打算繼續畫下去，今天我認為做這些極為重要。我們逐漸和自然脫節了，有點蠢，因為我們就在自然之中，我們是自然的一部分。現在的狀況有天會結束，然後呢？我們學到什麼？我快八十三歲了，我會死。死亡是出生造成的。生命中唯一的真實，是食物和愛——重要性依此順序。就像我的小狗露比，我也真心這樣相信，愛是藝術的源頭。我愛生命。」

這或許是霍克尼作過最接近宣言的東西了。它述說一個儘管積極、卻也殘酷的訊息：「死亡是出生造成的。」然而畫作傳遞此概念的媒介，是視覺享受，或用個老派的字眼，是「美」。

DH　我認為藝術中存在著享樂原則。沒有愉悅，就沒有藝術。你能幾乎抽乾它，但它不會消失。就像在劇場裡一樣。娛樂是最起碼，不是最終極的條件。一切都該是有趣的。你可以追求更高的目標，但總得先達到那基本要求。藝術中的享樂原則不容否定，但不代表藝術全都輕輕鬆鬆、開開心心。人們能藉由觀看一幅耶穌受難圖，獲得深沉的愉悅感。慕尼黑老繪畫陳列館（Alte Pinakothek）裡，有兩幅克拉納赫（Lucas Cranach）畫的耶穌受難。其中一幅非常有震撼力。畫著耶穌在十字

克拉納赫，〈跪於受難耶穌前的阿爾布雷希特主教〉（*Cardinal Albrecht of Brandenburg Kneeling before Christ on the Cross*），1520~1525 年

架上，身體流出血，極度痛苦。在他旁邊有個很虔誠的紅袍教士，披著想必觸感很柔軟的毛皮。你不禁好奇，兩個人的處境怎能如此天差地遠。一個很舒適，看得出來；另一個被痛楚折磨，非常恐怖。但看那幅畫帶給我極大的愉悅。每個人看了都會。痛苦之中有著愉悅。我們談藝術中的愉悅時，說的不僅止於看看花而已。

另一方面，切身體驗痛苦沒什麼愉快可言（當然受虐狂除外）；而看見或聽見他人受苦，無非只使人難過（虐待狂除

外）。霍克尼此處所說的愉悅，來自於「在圖像中」看見這世界，和包括苦難、戰爭、死亡在內的世上一切。這是一種非經文字，而以視覺進行的沉思，是透過「看」來欣賞及理解世界。一張圖像，即一種對世界的詮釋，因此亦為溝通的手段，經由我們的眼睛直達腦海。

DH 我的法文粗淺得很，但每當有人問我，不能溝通，在法國生活會不會有點辛苦，我都說：「怎麼不能溝通？我在這裡辦過三場畫展呢！」

　　2019，疫情來襲的前一年，我出了一本旅行造訪藝術作品的書。有趟旅程得來回飛越六千英里，只為端詳德州沙漠中的極簡雕塑。重點不在於路程多遠，而在於親身站在那些作品前的重要性。我論述，看見實物，與在書本或螢幕上看，其間有著根本的不同。以一副梵谷的油畫為例，當你看著實物，你站的就是梵谷曾面對畫布的那個位置，你感受到他作畫時手的力度。疫情籠罩下，除非你家走路到得了某座著名雕像，也就只能欣賞書本或螢幕上的藝術，沒有其他選擇了。封城之初，我的電子信箱洪水般湧入了世界各地的藝術機構寄來的無限期閉館公告。幾天後，又被一波線上展覽的通知淹沒。這帶出兩個問題：觀看實物的經驗真能被取代嗎？又，是否確實有些方面，虛擬觀賞更勝一籌呢？

　　毫無疑問，後者省事多了。大家都能輕輕鬆鬆坐在家中電腦前，自由參觀荷蘭國家博物館、羅浮宮、華盛頓特區國家藝廊（National Gallery of Art）收藏的大作。用這種方式逛美術館，自然不像實地走訪那麼擁擠。其餘層面，過程幾無不同。你可以任選一幅畫，移近放大以檢視細節，閱讀導覽資

訊，然後（虛擬地）退遠點看。但那仍只是張照片就是了——聊勝於無，但比起代替真品，更像是在提醒你真品存在。線上世界有個特點，即同時拓展也限縮人的經驗。你只要動動滑鼠，就能到任何地方看任何東西，不過總是已被轉換成螢幕上發亮的像素。

DH　這麼說，我的iPad畫比較真吧？因為就是用我們講話的這玩意畫的。待會我要把剛剛畫的這張寄給你，等一下你就看到了。藝術家的虛榮呀，就是想讓別人看自己的作品。我承認，我也有這種虛榮。比起其他一切，那就是畫家最想要的事情。像那些十八、十九世紀藝術家在皇家藝術研究院，為了引人注意做的事，讀起來非常有趣；比如說透納想搶康斯塔伯風頭的故事。

　　這兩位畫家之間發生摩擦的原因，經常事關皇家藝術研究院的年度展中，誰的畫位置較有利的問題。有一回，透納認為該年負責擺放展品的康斯塔伯，故意把他的一幅畫發落邊疆。一位目擊者描述透納，「貂一般」猛烈抨擊他對手的冒犯行徑。有一年的「上光日」（Varnishing Day），即畫展公開前夕、畫家們進行最後修飾的日子，一幅野心勃勃的康斯塔伯作品被放在一幅透納所繪、小小灰灰的海景旁。於是透納趁康斯塔伯暫時離開，在自己的畫上添加了一輪紅光，吸引觀者的視線從另一幅畫轉過來。康斯塔伯回來時，苦笑道：「透納開了一槍。」

MG　看到別人作品很棒，你心裡會想什麼？

蓋福特於自家，後方牆上可見科索夫的蝕刻版畫〈菲德瑪〉（*Fidelma*），
1996 年

DH　這個嘛，會想：「唔⋯⋯有道理！」覺得厲害。可能也
　　　有點嫉妒。我會這樣，你背後那幅版畫也讓我有點嫉妒
　　　──科索夫的，對吧？真是幅好作品。看起來很有力。他
　　　的作品一向很棒。我很喜歡他。

MG　即使等到美術館和藝廊重新開放，我想也得戴口罩、人
　　　和人隔得遠遠地參觀吧。

DH　那樣倒沒關係──事實上反而好。現在我都不看爆滿的
　　　展了，可是以前，我真的很討厭一定要去人擠人。我
　　　1960年去看泰特美術館（Tate Gallery，舊名）的畢卡索
　　　展時，大家要在外面排隊。我很早就去了，所以是第一
　　　批進館的。我一進去直接走到底，倒著看回來，因為這

樣就可以自己一個人看。2002年泰特現代藝術館（Tate Modern）的「馬諦斯畢卡索」（Matisse Picasso）展，我去的時候只有我、盧西安・佛洛伊德、法蘭克・奧爾巴赫。你可以走來走去比較，退到展間另一邊看，再走回來。那時候泰特還有一場安迪・沃荷展。我當時心想：「那場你可以請別人去看，回來跟你說看到什麼，但畢卡索你得親自去看才行。」

目前，看畢卡索原畫這種體驗，恐怕得無限延期了，除非你恰巧擁有一幅。此刻，旅行只能在極有限的範圍內進行——探索越縮越小的鄰近區域。結果我們發現，裡面真的幾乎樣樣都有。布雷克（William Blake）〈純真的徵兆〉（*Auguries of Innocence*）一詩開篇那句「一沙一世界」（To see a World in a Grain of Sand），其實不是什麼異想天開的要求。正好相反，儘管詩人可能未完全意識到，從科學角度來看，這句話就是在陳述事實而已。類似地，華特・席格（Walter Sickert，二十世紀初英國畫家）也曾宣稱：「藝術家，就是能從一塊打火石中擰出玫瑰油的人。」換句話說，一個畫家能在最不起眼的石頭之中，發現樂趣與詩意。

確實如此。最深奧的藝術需要的所有題材，都能於一顆石子或一方花圃中找著。最近，我在讀地質學家薩拉希維奇（Jan Zalasiewicz）寫的《一顆卵石中的地球》（*The Planet in a Pebble*）。該書由一塊圓圓的威爾斯板岩出發，然後從石頭的成分推導出地球數十億年來的地質演變，還有更早於此的太陽系誕生，一路回溯到大爆炸為止。

如此一段歷史，使得那顆威爾斯卵石，好像不適合用「平凡」兩字來形容。然而我們目所能及的一切，不都和它同

樣不簡單嗎？所以，布雷克的第二行詩說我們能「一花一天堂」（a Heaven in a Wild Flower），也不奇怪。那就是霍克尼將諾曼第或約克郡的景色稱作「天堂」的意思。但當然，霍克尼也補充道，大部分人即使正走路經過伊甸園，也不會發現。他們會忙著注意腳下，以免被樹根絆倒。世界非常非常美，但你得努力看、仔細看才會發現。

這正是藝術和藝術家的專門領域。藝術的題材，經常是一般認為微不足道、稀鬆平常的事物，比如樹、花、岩石、水池、雲朵、陶製品、家具、玻璃器皿。不消說，它們是無數風景畫和靜物畫的題材，包括很多最為人稱頌的世界名畫。藝術家能夠從幾乎沒人會在意的日常小事中，找到趣味。

DH　每次我畫靜物，都會畫得很興奮，我意識到眼前可以看出的東西數也數不清！我該選哪個呢？我越是看、越是想，看出的就越多。這些簡單的小東西，豐富得不可思議。很多人都忘了這點。但你可以提醒他們。

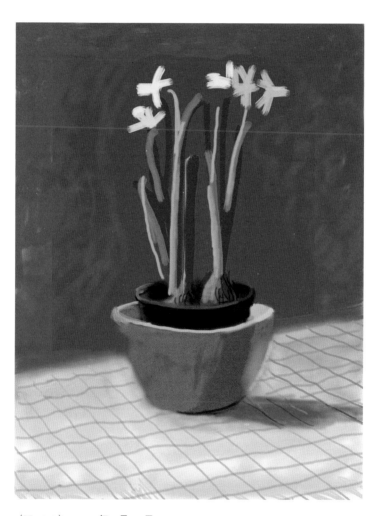

〈No. 717〉，2011 年 3 月 13 日

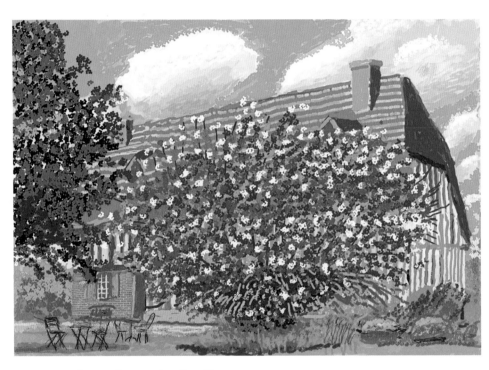

〈No. 316〉，2020 年 4 月 30 日

7

藝術之居與繪畫花園

DH　聖經等古老典籍裡面，每個重要地點都是花園。要不然
你最想住在哪、身在哪呢？即使在洛杉磯，我也老在畫
我的花園。洛杉磯其實是座滿滿綠意的城市。人們以為
那裡遍地公路、水泥，其實不太對。我在穆赫蘭大道
（Mulholland Drive）的家旁邊就住了很多野生動物。洛
杉磯並不醜，但這裡的空氣，那真的叫清新。現在人們
沒那麼常講空氣了，以前常常會。過去約克郡的伊爾克
利（Ilkley）招牌就是空氣新鮮健康，布拉福空氣沒那麼
好，總是煙霧瀰漫。大戰期間，人們會去北邊、只十四
英里遠（約二十三公里）的伊爾克利度過假期。雖然我
習慣煙味了，還是聞得到肯辛頓大街上的廢氣味；紐約
已經到了惡劣的程度，那裡的空氣，你甚至摸得出來。
我睡覺總把窗戶大開，無論夏天冬天都開著。因為我會
在臥室抽菸，有時煙飄得滿屋都是。

我現在住的這房子每扇窗，望出去就是樹——除了樹，沒
別的了。我們被綠意包圍，這對我來說真是太美妙了。

我們已經在為2021年春天做計畫了。我們要再種一些
樹，砍掉幾棵原本的、讓視野遼闊一點。這樣就能既有
遠景又有近景。尚皮耶說，他不是用一般花園的方式打
造這裡，因為他知道重點在繪畫。

尚皮耶必然聽見了最後一句話，因為此時他的臉出現在螢幕上，為我說明他正在做的事。

J-P （尚皮耶） 住在鄉村的人不會多愁善感。他們什麼都直接砍下去。有一片小樹林，不大，但足夠給人樹林的感覺。開始改造工作室時，他們一來就說：「可以把那片林子砍掉，把挖出來的土堆在那邊。」因為他們對看樹沒興趣。景觀師也來了，跟我們說：「這個要清掉、那個要清掉。沒有價值。」他們想把這裡的樹換成更好、更名貴的樹。但我知道對大衛來說，視覺上的形狀才重要。他有辦法把一些長雜草的小碎石畫得有趣。他們看不到那個層面。

DH 尚皮耶忙花園的事忙一陣子了，他不時會問我下一步該做什麼。幫我們送牛奶和雞蛋來的文森，每週會來花園兩個下午，修剪草坪。他人不錯，但他抱怨說，花園感覺像沒人在照顧。其實有啊！我是不在意的，因為我會畫那些雜草。

MG 如果要將花園當作藝術家的題材，就得採不同的方式設計，好比你畫靜物時，也不會用煮菜時的方式來擺放蔬菜水果。

DH 有些庭園設計專家說，莫內的花園沒什麼特別！但對莫內來說它很特別呀，他用花卉配置顏色。他是個園藝高手，家裡還有相關的書。他以顏色規劃整座花園。尚皮耶說，他的花園像個調色盤。去吉維尼（Giverny）最棒

莫內，〈畫家在吉維尼的花園〉（ *The Artist's Garden at Giverny* ），1900 年

的，是當你想到那裡的畫，不是照片。花園的照片還可以，但花園的畫更好看，尤其是莫內畫的！

就好比相機照出的空間或夕陽，總與人們雙眼、大腦感知的有些落差，相片上的花朵顏色，也和我們親身體驗的不太一樣。正因如此，想拍攝例如一片春原，常常會讓人很灰心。你看見的是野花錦簇，有紅、有黃、有藍、有白；鏡頭下那些色澤卻微弱至極，記錄到的多半是草葉。看在熱心鑽研英式花壇的人士眼中，莫內調色盤般的花圃或許不怎麼迷人吧。不過，一個畫家會感興趣的東西，本來就不一定人見人愛（康斯塔伯列舉他最愛的事物，包括「柳樹、老舊的爛木板、泥濘的木樁、磚塊」）。

所以園藝家、樹痴、草坪迷追求的花園，未必適合畫家繪畫。反過來說，一個適合寫生的花園，可能遠非景觀設計師或植樹匠心中的理想。

DH　那三棵大梨樹頂端都枯死了，所以樹上才沒葉子。但我想讓它們就那樣留著，因為形狀看起來很像樹在拍手。那些長槲寄生的樹也是，那些樹大概也活不久。但我覺得畫起來妙極了，它們可以構成一個平臺，就算是在冬天。靠近車道盡頭那棵小聖誕樹那裡，原本還圍了五棵樹，之前被砍掉了。才一個月不到，砍掉的地方就長出一大叢灌木，已經將近1.5公尺那麼高了吧，聖誕樹也看不見了。

垂死的梨樹、槲寄生糾纏的樹，在豪園的花園中獲得赦免；但另一些阻礙畫家凝視的景觀元素，則被剔除，或說重新

〈No. 318〉，2020 年 5 月 10 日

編排了。畫家的花園旨在產出有趣的畫，而非得獎花卉或最美
樹木。

DH 我們才剛砍掉另外一叢灌木，因為會破壞後面的景。我
 們正在考慮把方形那叢也移除，因為後面那些樹都被它
 擋住了。但我作畫的時候，不會把阻礙視線的東西畫進
 去。繪畫不是在測量風景呀。愉悅是無法測量的，難道
 不是嗎？

 畫家的居所和作品之間，有時存在著共生關係：畫的內
容受到環境提示，環境卻也不時因應繪畫需求而被改造。實際

上，這形成一個正循環。在吉維尼，園圃中的花是根據莫內的品味挑選、配置的：偏亮的色系、濃密的質地、越遠越好的綿延色彩。莫內在餐室吃飯時，會面窗而坐、對準花園軸線看過去，以便能一邊用餐，一邊端詳花瓣與葉片上瞬息萬變的光線效果。

莫內家的作息、訪客上門的時刻，都配合著他的工作時程，而那取決於天光。如同霍克尼，莫內密切觀察著春天的新芽何時萌發。

DH 莫內是個了不起的畫家，他過的生活，我覺得是藝術家的理想。他的房子不是那麼豪華。那個年代，人們流行蓋城堡豪宅——現在還看得到很多。莫內只買了一棟小農舍，附帶一個有圍牆的花園，那就是他要的：有圍牆的大花園。他就照買來的原樣住進去，但稍微裝飾了屋子、弄得舒適一點。那裡廚房不錯。他早上會吃培根配煎蛋，因為他在倫敦的薩伏依飯店吃過喜歡。不是他自己煮的，他有個廚師。

到莫內家作客，活動相當簡單。享用完午餐，在花園散步，接著到工作室去轉一圈：吃東西、和畫家談天、看他在畫的題材、看他的畫。此即始終不變的行程。

DH 有客人來的時候，他永遠只和他們吃午餐。他們會十一點半開飯，因為他六點就醒著在作畫了，夏季天天如此，我在東約克郡也是這樣。客人會搭火車來，他派車去維農（Vernon）車站接他們——他買了一輛車附帶司機。但如果十一點半他們還沒到，他也不管，直接開

飯，吃完又回去作畫。他從來不招待客人吃晚餐，因為他九點就睡了，這樣第二天才能四點或五點起來。

藝術家的住所，常常會融入他們的作品之中。不只莫內，像馬諦斯、波納爾、梵谷，以及維梅爾很可能也是，還有不勝枚舉的例子。理由不難理解。那是他們身邊最近的題材，總是近在眼前、隨時可得。此外，這些空間某種程度上可以被控制和擺設，就像工作室一樣。確實，有時藝術家的住所即工作室，反之亦然。

霍克尼好萊塢山上靜丘大道的住宅兼工作室，是他過去多幅繪畫的主題，包括一系列橫跨數年創作，用強烈的霍克尼藍描繪客廳和木造陽臺的作品。自從他搬到諾曼第，涵蓋屋內、屋外、工作室、綠地的整座莊園，就成了他主要、幾乎是唯一的題材。不過兩者之間有個不同點。洛杉磯那棟房子，經過徹底的改造，以至於房子本身幾乎也算是件藝術品：一件獨特的霍克尼建築加室內設計。房子的有些部分，真的像融入了繪畫中；也許更精準地說，是像舞臺布景。泳池邊的磚頭是真磚，但被漆成了更深的紅，使點綴其間的灰泥更顯清爽。寬廣的起居兼用餐室的穹頂，以近似立體派的風格築成，彷彿一扇出自畢卡索或胡安・格里斯（Juan Gris）繪畫的天窗，不過從二維變成了三維。這間室內完工之後，霍克尼將它轉譯成一幅探索空間的新立體派繪畫。

1980年代晚期有段時間，他基本上長居於馬里布海岸的一棟工作室小屋。這是他首次潛進一種藝術版的「靜修」。他在那裡的生活方式，預示了如今於諾曼第的鄉居，但那時，他不是被田園柔和的小丘與樹木包圍，而是面對雄偉壯闊的太平洋。當時，霍克尼如此描述他的體驗：

〈大室內景，洛杉磯，1988〉（*Large Interior, Los Angeles, 1988*），1988 年

「我在馬里布的小房子，一頭是太平洋海岸公路，另一頭是海灘。打開廚房門，迎面就是海。所以在工作室繪畫時，我非常清楚意識到自然、自然的無垠，還有永不停息的海。我描繪那棟小房子本身、室內、室外、海，以及後方的整片風景。所有這些畫都是1988年尾到1990年之間作的。」

那些繪畫及版畫中──當時霍克尼最偏好的版印媒材，為尚屬最新科技的傳真機──太平洋總是最突出的存在。即使最舒適的室內景也被它入侵：延伸至海平面的一片湛藍，透過大窗映入眼簾。在那段時期的數幅作品中，室內安穩的逸樂與厚重的海浪嗆辣地對立。於是，一桌文雅、可能曾出現在布拉福或布理林頓下午茶的擺設，被並置在狂暴、洶湧的海水之前。

想像這座海濱小屋具有一些遠東的面向，並不荒唐。霍克尼似乎將它視為一個用來看海、看天的觀測站，差不多就像日本人專為賞月而造的平臺。而他既慷慨也不由自主地，和客人分享他對光線和空間的美妙體驗，也多少和日本人呼朋引伴賞月有著類似精神。

DH　在馬里布，從十一月到大約二月，我可以從客廳看見日出和日落。因為馬里布朝南，太陽會從聖塔莫尼卡升起，到海的另一邊落下，一整天都看得見。有次我在樓上的臥室──房間有個小小的陽臺，看到天上好多雲。太

〈馬里布早餐，週日，1989〉（ *Breakfast at Malibu, Sunday, 1989* ），1989 年

陽從雲中升起，簡直美極了！於是我去叫格德札勒起床看，他剛好來我家住。他一直咕咕噥噥：「你真的很惡霸耶！」但最後還是走出來——然後他就不說話了。他發現那真的太美了，你不能不起來看。大部分時候，你都在睡覺，結果就錯過日出了！

<center>＊</center>

　　藝術家的住處不一定要精緻；通常簡單一點比較好。魯本斯是罕見住在一棟豪華大宅的畫家（事實上是兩棟，一棟在安特衛普、一棟在鄉間）但即使他的例子裡，背後也有個務實的理由：他經營著一間巨大的工坊，幾乎算是一家小型繪畫工廠了，因此需要極大的空間。他的兩棟房子及周邊環境，與他的氣派畫作十分相襯，也經常在其中現身。他最棒的風景畫作品：〈赫特斯丁的清晨風光〉（*A View of Het Steen in the Early Morning*），即為他的鄉間居所及周圍田野，於日出後不久的景色。

　　赫特斯丁一帶富饒的風光，對魯本斯而言正好；但對梵谷來說，亞爾的黃房子各方面都符合他的需要，不僅預算上，也在創作上。他喜歡粗獷、簡單的事物，如同他寫給弟弟西奧（Theo）的信中所述：「巴黎人不懂欣賞粗陋的東西，實在是太可惜了。」而在他畫中，也能看出這一點。譬如他用來插向日葵，畫下了那些世界上最有名花卉畫的「尋常陶罐」，或那張稻草椅面、好像附近餐廳就有的椅子。

　　梵谷的友人米葉少尉（Second Lieutenant Paul-Eugène Milliet），無法理解怎會有人愛畫「普通雜貨店，還有那些毫無風情、硬邦邦的方房子」。黃房子確實稱不上傳統的繪畫題

魯本斯，〈赫特斯丁的清晨風光〉（局部），或於 1636 年

材，但梵谷卻認為它再理想不過。他在一封信中向西奧解釋道，他的生活都在那裡：「左邊那棟房子是粉紅色、綠窗子；樹蔭下的那間，就是我天天去吃晚飯的餐廳。我的郵差朋友住在左邊那條街的街尾，在兩座鐵路橋中間。」這幅場景不好畫，「你看見房子和周圍，浸沐在硫黃色的太陽、徹底鈷藍色的天空之下」，但那正是他想挑戰的原因。「因為太精采了，一棟棟黃房子在陽光下，然後是藍色無可比擬的清爽。」

　　就像莫內在吉維尼（或霍克尼在豪園），梵谷，或許也只有梵谷一人，在黃房子之中看見了自己完美的居住和工作場所。他在初抵亞爾的那幾個月，每天經過那棟小樓房去畫田野的路上發現了這一點。1888年5月租下之後，他對房子變動不多，僅請人將外側漆成「新鮮奶油」般的乳黃、配上綠色的木窗，並為工作室加裝了煤氣，以便天黑後能繼續工作。他在巴黎的《費加洛報》（*Le Figaro*）上讀到，有棟現代主義房屋，

梵谷，〈黃房子（街道）〉（*The Yellow House [The Street]*），1888 年

據稱是以印象派風格建造；此事勾起了他的興趣。他寫道，那建築手法「活像在蓋一個瓶底，磚頭是圓形玻璃——紫色玻璃。被太陽照得亮晶晶，閃著黃色的光。」

DH （大笑）紫色玻璃！

　　就其簡單及不矯飾而言，梵谷自己的想法其實更現代主義，此外也便宜多了。1888年9月搬入黃房子後不久，他想到一個點子：他可以用畫作把這裡填滿，讓它真正像自己的地方。「我不會改動房子任何地方，現在不會，以後也不會，」他向西奧寫道，「但我要透過裝飾，讓它變成一座畫家之屋。」幾週內，他列出了十五張「裝飾房子」要包括的畫。其中有黃房子的那幅，還有一系列對街市立公園的畫。黃房子沒有花園，但梵谷將門前那塊公共綠地，視為他居所實質上的一部分。

　　梵谷很滿意將一堆大型畫塞進一方小空間（那間他為朋友高更準備的狹窄、楔形客房，最寬處僅有三公尺）所產生的集中效果。他想像，這樣布置室內，能造就一種他極欣賞的遠東風格。搬進新家後不久，他在給妹妹薇勒梅（Willemien）的信中寫道：「你也知道，日本人有種追求反差的天性，他們喜歡吃甜辣椒、鹹糖果、炸冰品、凍炸物等等。用這一套推導下來，你在大房間可能只適合放很小的畫，很小的房間則要放一堆大型畫。」他依循這條原則，想要「在這間小小的房裡，塞進至少六張非常大的油畫」。因此，客房擺了兩幅向日葵——現藏於倫敦國家美術館，以及慕尼黑新繪畫陳列館（Neue Pinakothek）的那兩幅——和四幅公園的畫。於是，「早上你一打開窗戶，就會看見公園裡的花草、升起的太陽、小鎮的入

口」，而轉頭環顧室內，便會看見它們在梵谷畫筆下的模樣。

　　「要發現這裡事物的本色，」梵谷思索，「你必須持續很長一段時間看它們、畫它們。」這就是待在定點的優勢了：「我會看見同樣的題材，歷經春夏秋冬。」如同霍克尼，梵谷亦屬於包含魯本斯和康斯塔伯在內的一群畫家，以熟悉的一小片土地作為繪畫題材。

DH　這樣好處很多！莫內在吉維尼顯然就是這麼覺得。梵谷在亞爾，一定也已經知道每個地方該幾點去畫。你要對一個區域很熟才有辦法那樣。攝影師安塞爾・亞當斯（Ansel Adams）也是。他就住在優勝美地（Yosemite），所以他有辦法知道哪裡要幾點幾分去，光影才會最棒。

　　霍克尼來到豪園後，變得像老朋友一樣熟悉和喜愛那些梨樹、櫻桃樹、長著槲寄生的樹；當年梵谷到了亞爾，則是非常熱衷於一叢令他著迷的矮樹：「很普通的東西，一叢叢圓圓的松或柏，種在草地上。」他為這棵樹畫了一幅油畫，後來消失了，只餘幾張供人猜想的速寫。其中有一小張生氣蓬勃的絕妙草稿，他夾在一封信裡寄給了西奧。這麼寄就好比霍克尼那電子郵件捎來、有時一日數則、以圖代文的手頭作品分享，在十九世紀末的傳統郵件作法。

DH　梵谷在亞爾的生活一定滿愉快的，雖然那裡人都不喜歡他，因為他每天都跑出去畫畫。他會因為外出作畫而心滿意足，然後他會回家、吃留在爐上的豆子、寫信給他弟弟。寫信就像跟西奧聊天一樣，年代晚些，他就會改

梵谷，〈亞爾的公園〉（*Jardin Public à Arles*），1888 年

成打電話給他，也就不會有那些信留給後世了。

MG　我相信他也會把相同的事再跟高更說一遍。有一、兩句
　　他給西奧信中的話，和後來高更說過的話幾乎一字不
　　差。

DH　有時候我寫三封電子郵件給不同人，也會驚覺我竟然同
　　樣句子寫了三遍。

　　梵谷無疑想藉客房的布置，展現他對高更的友誼：「保
羅吾友，歡迎來到我的天地！」裝飾完成的房間，想必令人驚
豔不已，那是只為一位觀眾準備的畫展、完全沉浸於梵谷繪畫

中的體驗。而身為兩人中較年長也較出名的畫家、認為自己扮演帶領者角色的高更，初次踏入時，驚豔之餘應該也受了不小的震撼吧。

DH　黃房子一定迷人極了，到處掛滿梵谷的畫當裝飾，高更房間就有兩幅向日葵！他一定覺得：「這畫得比我好耶！真是幅好作品！」

MG　看到你那些照片，房子裡擺滿房子的畫，就讓我想到他曾想用黃房子的畫為那裡作裝飾。

DH　喔？那就是我在做的事呀。我已經畫了這棟房子的爐火和壁爐、窗戶、盆栽。我在畫所有的東西。我現在身處的這個房間裡，我們放了五大張畫。等一下喔，我給你看。

豪園主屋內，2020 年 7 月

〈No. 227〉，2020 年 4 月 22 日

8
天空、天空！

DH　上週四，我們這裡日落美極了。一開始我就看出一定會很漂亮，因為天空很開闊、很多高層的雲。夕陽正開始點亮那些雲。我們坐在那裡看了一小時，喬納森、我、喬納森的伴侶西蒙（尚皮耶不在）。等到太陽沉下去，只剩下背光、黑黑的梨樹，我們便轉過來看另一頭。再來就是暮光，在這裡，大概有五十分鐘久。如果是在洛杉磯的話，三、四分鐘就沒了。我跟他們指出暮光時分綠色有多濃，如果你認真看，樹其實是紫色的。我之前就發現這點，畫在畫裡了。

那真是一個美好的傍晚，就只是靜靜坐在那裡。天色的變化精采萬分！真的是一場最最奇幻、華麗的燈光秀。天空先是深灰與白，然後橘色、紅色，而且整段期間，灰色都不斷變化。簡直太壯觀了，你找不到比那更壯觀的演出。我說，我們能看到這景象，實在很奢侈呀。也許沒有多少人真正看過它也說不定。日落的攝影總是了無新意。那是因為它們僅僅呈現一刻；裡頭沒有動作，也就沒有空間。但繪畫能捕捉那些。仔細想想，太陽是我們一眼可見的東西裡，距離最遠的，有好幾千萬英里遠呢。當我們注視太陽，也同時在注視那段遙遠的距離。照片拍不出這點。

這類想法是霍克尼的特色，乍看簡單直接，但大概也只有他會想到吧。你唯一能安全、舒適地直視太陽的時機，只有當日頭正升起或落下，以及或許當它被雲霧籠罩、像只中國紅燈籠般低懸於地平線上時。看著太陽的時候，你其實是在注視一個大約九千萬英里遠的物體（約一億五千萬公里）。因此破曉或夕陽的場面，相當於某種宇宙的舞臺布景，你望著設置妥當、由極近到極遠的一片景。右頁的圖中，樹可能離你幾公尺，丘陵在幾百公尺外，雲最高可至二十英里高空（約三萬兩千公尺），而主角——太陽，則在比任何人類足跡所至遠得多的地方。像這樣從空間來思考，帶給我一種嶄新的體會。

DH　我習慣早上看外面的天空，因為每天天空總是不一樣。如果天很清、有幾朵雲，日出就會非常壯麗，因為太陽出現之前會先將雲染色。日出要燦爛，就得要有雲，對吧？以前我在布理林頓看過，那裡從四月到大約八月，看得到太陽從弗蘭伯勒岬（Flamborough Head）升起，之後就往南移了。像這陣子夏天，我都從廚房窗戶畫日出，太陽剛好在正前方，但十一月就會移至偏南。昨天有一刻，陽光灑滿整個天空。持續的時間很短。我每天都會為了那些起來看，但像今早，就只有一片霧。我心想，這是布拉福日出吧——根本看不到。
　　布理林頓六月的日出，對一般人來說太早了，大概四點四十五分。我記得我會帶人出去看，看完大家再回去睡覺。有次我帶馬可‧李文斯頓（Marco Livingstone，藝術史學者）和西莉亞在天剛亮時出去。因為那附近沒有山什麼的，往西方的影子非常低。那看起來太奇妙了！你會看見那些低矮的影子，還有樹裡的影子、外側樹葉

〈No. 229〉，2020 年 4 月 23 日

上的陽光，一切變得極度清晰，實在嘆為觀止。但你要五點爬起來才看得到，我得把他們叫起來。西莉亞抱怨著：「我沒辦法去啦！」我說：「反正你拖鞋一套，上車就對了。」她照做了，結果後來她說還好有去。

<center>*</center>

霍克尼近來將他的一些畫製成了動畫版本，描繪幾棵樹等等景物，歷經不同情境，包括日出、日落、傾盆大雨、季節更迭。它們讓我想起安迪·沃荷1964年的名作《帝國》（*Empire*）。電影內容為八小時五分鐘的帝國大廈夜拍畫面。開頭是黃昏時分，只見銀幕一片白，因為曝光被調整成適合夜間拍攝。接著那棟知名大廈緩緩出現。鏡頭從頭到尾沒有移動。發生的事不多，只見建築物裡燈光明了又滅，偶爾出現沃荷和製作團隊的臉，反映在鏡頭對著的窗玻璃上。但基本上整部片都在探討無動作。也許片長正好等於傳統認為一晚睡眠所需的八小時，並非碰巧。《帝國》是針對電影及我們期待的變化不斷，所作的一次詩意歸謬、一筆詼諧也涵義深遠的點評。它揭露生活中有多少事物實際上根本不變，至少就電影拍攝的速度而言。然而，霍克尼的風景動畫正好相反，它們突顯：許多我們習慣想像成靜態的景致，譬如黎明、雨、樹、落日，其實無時無刻不在動。我們錯在以靜止畫面想像之，或許因為記憶裡，那些景象常常是風景畫的樣子。然而現實中，即使在我們一般看風景的片刻間，風景也很少真正靜止。樹不常作為會動的影片主角，但稍一想便會明瞭，樹當然時時在動。在打下這個句子和上個句子之間的空檔，我朝窗外瞥了一眼，看見外面的樹在風中晃，葉子騷動，枝幹輕搖。在這之前的幾週、幾

安迪·沃荷,《帝國》劇照,1964 年

月、幾年以來,那些樹的外觀曾發生無數變化,生長、腐爛、
發芽、枯萎,一切都隨時間而逐漸可見。

DH　所以你才需要畫它們呀。我待會寄一部動畫給你,是山
　　丘頂上的一棵老橡樹。好一陣子前,剛入春時,我從房
　　子這裡畫過它,但覺得成品有點單薄,所以沒寄出去。
　　後來我又畫了樹葉淺綠的樣子,也仍然沒寄。接著畫了
　　更深色的葉子。最後畫了雲,結果,我們不是寄出去,
　　而是做成動畫了。喬納森和我正在做幾部這種動畫。第
　　一部只是些雲飄過去,但做雨的時候,我覺得就有趣多
　　了。然後想到,既然我已經知道怎麼畫,我們可以來做
　　一場日出的動畫。昨天和今天早上我們就在做這個。

他的曙光短片本身也很壯觀。開始時，畫面上是從他廚房窗戶望出去的風景，一片昏暗，有一座小丘、花園平坦的草地、一兩棵光禿的樹。天空已比地上明亮許多，透光，部分晴朗、部分掛著染上粉紅、橘、紫的雲層。地平線冒出一絲明亮的金，是初升的太陽。迅速地，一條條細線如花瓣般從已呈白色的中央圓盤射出。就在地面的綠與深藍從漆黑中浮現、小小雲朵底部轉為金色的同時，耀眼的光束逐漸蓋過整片風景，直到螢幕變成不透明的亮黃。這可是藝術史上的新鮮事——霍克尼竟然有單色作品。他畫了純粹的光。接著標語跳出，以霍克尼招牌的歡樂字體寫成，每個字母都有一小塊影子：「記得不能盯著太陽或死亡看太久」。

DH 我覺得作品就這樣叫挺好的，不是嗎？這句話其實很有道理吧？人們在菸盒上標那些「死亡等著你」之類警語的許久以前，世界上曾有一大堆建築，在提醒我們死不遠矣。那就是教堂。宗教如今大大式微了，可能就因如此，現在才那麼多人成天糾結於死亡吧。

動畫結尾的口號，使我想起戴米恩・赫斯特那件一條死鯊泡在福馬林中的名作吸引人的標題：〈死亡於生者心中的物理不可能性〉（ *The Physical Impossibility of Death in the Mind of Someone Living* ）。我一直認為他指的「不可能」是關於想像或設想死亡。的確沒錯。我的心臟病發，讓我略微得以猜想死亡，至少某類死亡，可能是什麼滋味：一種維生系統正在關閉、視線逐漸昏暗、手腳不肯移動的感覺。然而那些感覺，或許都是人到生命盡頭終將有的實際體驗。死去之後、毫無知覺，則是完全不同的一回事，確實只能說無法想像。

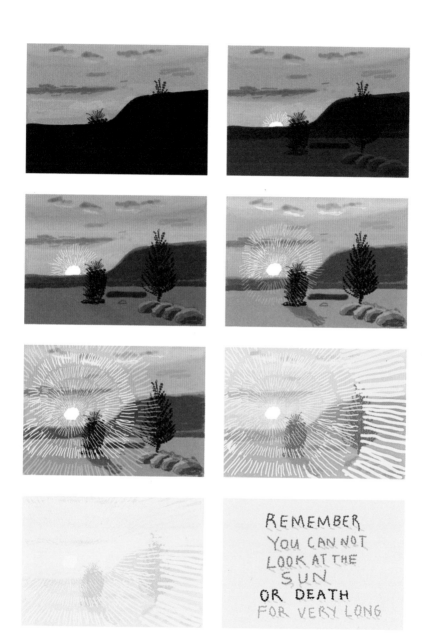

〈記得不能盯著太陽或死亡看太久〉（*Remember you cannot look at the sun or death for very long*）影片畫面，2020 年

那部日出短片最後的訊息，隱約點出霍克尼至今所有繪畫的大主題。季節的循環是段從新生，到成熟，到朽去的過程。很顯然不只花草樹木，我們也同樣面對這一切。但霍克尼的觀點恰為絕望的相反。如同2020年春COVID-19疫情高峰，他將那組iPad畫發布給BBC之時，言簡意賅傳達的：「我愛生命」。

在我們的對談中，他的話也透露，做藝術助長了他對生命不退的熱情。「藝術家之所以長壽，或許是由於他們很少想自己的身體；他們想的是別的事情。我現在快八十三了，依然充滿活力。」他可能會認同透納的態度；據說透納的臨終遺言是：「太陽即上帝」（The Sun is God），不禁令人懷疑他其實是說「陽光不錯」（The Sun is good），指天氣很好，尤對畫家來說。

DH　如果你把動畫投影出來，太陽的黃會非常炫目。用iPad看，有那麼一點兒炫目。

MG　我必須說，我是個對光上癮的人。每見到天氣晴朗，我就感覺一天充滿希望。陰天總讓我有點低落。

DH　我也是，所以我一向愛去加州。電影導演劉別謙（Ernst Lubitsch）1933年在柏林的時候，曾經對採訪他的德國女記者、一個八卦專欄寫手說：「你要不要考慮來加州好了？每年有三百二十天是晴天。」

霍克尼過去經常解釋，美國西部對他的吸引力之一，在於強烈的光線。小時候在布拉福看著《勞萊與哈台》（*Laurel*

and Hardy）電影，他注意到影片中的地上總有深黑的影子，便推斷那裡的陽光一定很強，不像約克郡工業地區。在1976年的回憶錄《大衛‧霍克尼筆下的大衛‧霍克尼》中，他提到性開放、海灘男孩、健美的人們，是吸引他去洛杉磯的理由。不過後來他回顧，也許西部的遼闊才是真正的誘因所在。或許三者皆重要，此外還有濃豔的顏色。

霍克尼不僅探索空間，並且也非常迷戀空間。他總是渴望更多更多的空間，同時承認自己有輕微的幽閉恐懼。他直覺反對文藝復興式定點透視法的原因之一，就在於它會將人固定。若消失點固定，則觀看者也同樣被固定，觀看的雙眼、視線無法自由游移。由於這項因素，紐約總使他不太舒服，那是座幾何之都，格狀街道上聳立著尖角四方大廈。那對他而言是種特殊的惡夢：「透視法之夢魘」。他需要視覺上能於空間中自由移動。

約莫四十年前，搬到好萊塢山上時，霍克尼對新環境最喜歡的地方包括：「路不是直的，你不知道哪幾條會通到山下、哪幾條不會。」霍克尼「迷上了這些蜿蜒小路，它們開始出現在畫中」。這裡能看出他如此喜愛諾曼第新居的一個理由。他常常借尚皮耶愛用的「歪七扭八」形容現在這棟「所有線都是彎的，連直角都是彎的」的房子，如此來描述其中空間的流動性——若找得到這種東西。因此，即使行動被限制在四英畝左右的小小範圍內，他仍然感覺自由。這層面上，他就像哈姆雷特，「就算關在果殼裡，也覺得自己是坐擁無限空間的國王」。

*

封城影響了我自己對空間的感覺，或許其他人也是一樣。寫著這些字的當下，我已有超過一個月，不曾用走路以外的方式去任何地方。現在我們都不得不轉而探索內在的空間了，因為實際旅行是辦不到的。

DH　內在空間和外在空間其實類似，不是嗎？你搭著太空船，也永遠到不了宇宙盡頭。那你乾脆搭巴士去也一樣呀。你只能在腦海中抵達那裡。

　　你看過哈伯望遠鏡拍的照片嗎？其實 看起來很像水下照片，但起碼看上去很繽紛。宇宙中大部分物體都沒有顏色這件事，讓我印象很深。可是地球擁有這麼美好的多彩，在我看來，那讓我們顯得很特別。藍色、粉紅色、綠色。

　　他說的沒錯。大部分我們目前認識的天體，顏色來自構成它們的礦物和氣體。故月球為單色，一片灰與黑的地景，僅帶有一絲幽微的藍。火星有著人們熟悉的紅色光暈，來自其上的沙漠。我們熟知的行星中，唯獨地球擁有動態活動形成的多種顏色。洛夫洛克（James Lovelock）的蓋婭假說（Gaia hypothesis）認為，我們的星球上，生物系與所有無生命的系統交互作用，不斷產生正回饋，使得整顆星球猶如單一有機體運作著。這樣的過程至少一方面推進著生命，一方面也回應著生物，這是無可否認的。

　　地球表面（還有霍克尼近期畫作）肉眼可觀的很大一部分，是由植物的葉片所佔據。葉片透過光合作用，利用太陽的溫暖，將二氧化碳和水轉變為氧氣，以及產生滋養出更多葉、莖、枝幹、種子、果實的養分，而植物的各個部位，又成為許

多生物的食物來源。

《月球》（*The Moon*）一書的作者莫頓（Oliver Morton）解釋，太陽的熱能，會為地球上持續發生的變化加速（無類似活動的月球則只是變熱，轉至陽光照不到時又再變冷）：

> 「每秒，地球表面有一千六百萬噸的水被太陽蒸發到空中。水蒸氣在較冷的高度，凝結成平順柔軟的雲層、暴風雨的高聳雲塔、形如老鷹、手鋸、鯨魚的雲，凝結成小雲珠、大粒的雨滴、重重打落的雹、高高飄著的冰，以及天空中所有亮的、暗的、軟的、硬的一切。」

蒸發和降水的過程，屬於一個更大的全球系統，其中，莫頓描述海洋將熱「大把大把」從熱帶運到南北極。這個運動連同海陸的溫度變化，驅動了風，風又移動雲，雲的移動又釋放雨。

由此觀之，霍克尼此刻在畫的每樣東西，都直接關聯到這獨特、不斷交互作用、我們以及萬物皆為其中一部分的大氣圈和生物圈。他描繪的是生之過程。風景畫的本質其實也就是這麼回事。

DH　你有收到我畫工作室外的小路，和一片氣象萬千的天空那張圖嗎？我在這裡畫的每張天空都是寫生。開始畫之後，你會發現它們飛快地在變。但反正我就繼續畫下去，有時把形狀改一改。我真的碰上了幾片很不錯的天空呢。我的意思是，因為畫家沒辦法憑空「發明」出一片天空，我看是不行，要不然會太明顯。

2020年春，有一連幾次所謂的「超級月亮」，最大最亮的一次在4月8日夜裡。這種自然現象相對頻繁，之所以產生，是因為月球並非以正圓形繞地球轉。月亮離我們的距離在三十六萬公里至四十萬公里之間上下。而當滿月發生於月亮離地球最近的位置，即是超級月亮了，最多能比平常的滿月大百分之十四、亮百分之三十。前述的部分，月亮變大純粹是物理現象，但若遇到月升、月沒，月亮的大小還會涉及另一個與心理有關的因素。當月亮靠近我們視野中其他景物，例如山、屋頂、樹，它看起來會比高掛在晴朗的黑色夜空中更大。這是由於我們得到一個可供比較的物體。此事提醒了我們，尺寸永遠是相對的，「大」或「小」總是相對於別的什麼來說（「別的什麼」經常就是我們自己）。

於是有天半夜，霍克尼看見一輪巨大的閃亮銀盤，卡在一棵熟悉的樹枝頭。

DH 我起來上廁所，剛好從窗戶看到那輪月亮，我用iPad很快畫了下來。如果是以刷子和顏料畫，需要的時間會長很多，我就會失去乍見時的衝擊了。我看畫得還挺好的嘛。比起照片更能傳達那種感覺。我那時看了好一陣子，看久一點，你就會看見月亮周圍的光暈，照片裡根本看不見，因為太遠了。這就是鏡頭把東西推遠的一個例子。在鏡頭下，月亮會小得令人失望。

對月亮的意識，將諾曼第的霍克尼與遠東連結了起來。

〈No. 418〉，2020 年 7 月 5 日

〈No. 369〉，2020 年 4 月 8 日

像在日本，每年九、十月有叫做「月見」的秋季節日，人們會
舉辦慶祝活動，結伴觀賞秋分前後的滿月。歌川廣重的《名所
江戶百景》其中一景，就畫了一座〈月之岬〉，某種伸出海面
的開放式露臺。周圍數英里只有寥寥幾座農莊、光害極少的豪
園，也是個絕佳的天然賞月點。

DH 我姪女說，她試過用相機拍很大的月亮，我說：「不行
耶，你得用畫的，就跟日出一樣。月亮拍不出來，因為
它是光源。」日出也沒辦法拍，因為到了某個程度，對
相機而言會過亮。或者一定要隔著深色玻璃才行。所以

你得用畫的，就像我畫雨。

MG 最近新聞也在提月亮，因為這幾次都看得到特大的滿月，三月、四月，之後五月還有一次。

DH 他們沒辦法逼月亮停擺，對吧？月亮會繼續走，月亮是阻擋不了的。「據最新消息指出！」（笑）

此時話題忽然一轉，從繁星點點的夜空，跳到了另一種群星國度，那種由電視、收音機、電影、其他傳播管道打造的星光。

DH 我受夠新聞了！全都在講COVID和川普。依我看，川普是末代的電視人。他主持電視節目而成名。他的名聲是靠媒體創造的，但那已經在迅速沒落了。

MG 名氣真是奇妙的東西。值得出名的人不一定會出名。可是一旦你無論為何有名了，名氣往往想甩也甩不掉。

DH 尚皮耶才在提醒我，斯坦福橋（Stamford Bridge，近約克）有一間我以前攝影過的老衛理公會禮拜堂，現在變成護膚中心了。你看它的用途那樣改，好像就為這些事做了總結。那棟建築已經從為靈魂操心，變成只為表面操心了。我們1993年在洛杉磯做《沒有影子的女人》（*Die Frau ohne Schatten*，理查·史特勞斯〔Richard Straus〕歌劇，此標題相當霍克尼風）的時候，預計要去洛杉磯西區參觀荀白克（Arnold Schoenberg）故居，但其

實大家真正想去的原因，是那裡隔壁兩三間就是辛普森
（O.J. Simpson）家、當年兇案的現場。荀白克剛好也住
那條街。

MG 辛普森和荀白克這個組合，可以角逐二十世紀史當中最
沒共通點的兩個人了。真的，他們唯一的連結就是都很
有名，雖然理由大不相同。

DH （大笑）有時候，我自己也覺得有名煩死了。我一向認
為這世界很瘋，也一向都是這麼說，但我感覺，現在世
界好像又有點更瘋了。我只想繼續待在這裡，把世界的
瘋狂擋在外面。

〈No. 470〉, 2020 年 8 月 9 日

〈No. 584〉，2020 年 10 月 30 日

9
華麗的黑和更幽微的綠

DH 我剛剛用電子郵件寄了張早日康復卡給一個朋友。尚皮耶跟我說：「你都不知道收到你畫的iPad賀卡、看到那些繽紛的字有多開心。你覺得沒什麼，但很多人真的很珍惜，因為他們平常不會收到那種賀卡。」

MG 對呀，真的是這樣。你的聖誕和新年小卡被我們印出來貼在牆上。現在還貼著。約瑟芬前幾天才說是不是該拿下來，因為聖誕節早就過去很久了。你那張關於病毒和經濟的宣言（見次頁）我也很喜歡。你把字畫得好像燈光似的，像百老匯劇場門口會有的東西，彷彿把顏色也當作訊息的一部分。

　　過去，人們相信有一種色彩的語言。譬如，梵谷寫道，他希望發掘如何「透過兩種互補色的結合、混融、對比、鄰近色調神祕的共鳴，表達一對戀人的愛。透過幽暗背景上明亮色澤的光輝，表達藏在額頭後的思索。透過某顆星子表達希望。透過落日的光芒表達一個人的滿腔熱情。那固然不是以假亂真的寫實，卻不也是真實存在的事物嗎？」

　　只不過，並不是每個人都會同意或支持「透過兩種互補色的結合」來描繪愛的想法。某次我和勞森伯格（Robert Rauschenberg）談話，他就強烈反對他的前輩、抽象表現主義（Abstract Expressionism）畫家們之觀念，迫使紅色等等無辜

〈No. 135〉，2020 年 3 月 24 日

的顏色，非得表現他們的深層感受和心理困擾不可。

DH　這樣啊。不過勞森伯格也沒有到那麼擅長顏色吧？他不
　　是你會稱為「色彩家」的那種人；我去泰特現代藝術館
　　看他的展覽時，覺得完全不是。「色彩家」一定得了解
　　顏色，而且享受顏色吧？

　　這兩項條件都很重要，霍克尼自己則是兩者都滿足。他
　　多麼享受色彩，可以從幾天後，我們恰巧在談黑色時，他敘述
　　的一件軼事看出。

DH　有次我在日本領獎之類的，有位公主走進來，是位年長
　　女士，穿了一件黑洋裝。你一眼就能看出是那三種不同
　　的黑做的，裡面又還分得出深深淺淺的黑。太棒啦，我

心想。我真的很讚嘆，印象好深刻。

他是去東京受頒第一屆高松宮殿下紀念世界文化獎，由日本美術協會於1989年頒發，霍克尼和德庫寧（Willem de Kooning）共同獲得繪畫獎，同年的音樂獎頒給了布雷茲（Pierre Boulez），建築獎頒給了貝聿銘。那對於霍克尼而言是項不小的殊榮、值得一提的事件，但他對那場合真正記憶深刻的是那幽微、華麗的三種黑──很有他的特色。

雖然有時會被忘記，但黑也是一種顏色，而且確實是最重要的顏色之一，就像馬諦斯曾親自在1946年一篇短文裡評論的：「如同用黃、藍、紅等顏色般使用各種黑，已有很長的歷史。」他如此寫道。「東方人將黑色當作一色來運用，日本版畫中尤其顯著。舉個離我們更近的例子，馬內有一幅畫，畫中戴草帽的青年穿著的那件絲絨外套，便是用大剌剌的透明黑所繪。」黑色，馬諦斯以一個霍克尼一定會深表贊同的音樂類比總結道，是色彩和聲中的重要元素，好比「低音提琴作為獨奏樂器」。當然，仔細想想，霍克尼自己也是運用黑的大師，他最令人難忘的一些作品，是以黑色單色創作的，比如炭筆繪畫的「2013春天來臨」系列。我們繼續討論著黑，結果，原來霍克尼有過另一次啟示時刻，牽涉到黑色，以及一位沒人會將之與霍克尼或他的畫聯想在一塊的藝術家，似乎連霍克尼自己也沒想過。

DH　1997年夏天的某一天，在紐約的時候，我去現代藝術博物館（Museum of Modern Art，MoMA）為一些印刷品簽名。那是個週三，博物館的閉館日。我正要走時，帶我出去的策展人說：「你會想看艾德·萊茵哈

特（Ad Reinhardt）展嗎？」我八成聳了聳肩吧，但我說：「嗯，好呀。」然後，出乎我的意料，當我開始真的看進那些畫裡，我發現它們美得難以置信。有一間是單色的黑色畫，一間紅色畫，一間藍色畫。我站在每張畫前，就只是看，專心看每張三、四分鐘。再往下一張移動。我發現它們是那麼地幽微，真的看得很過癮。看完以後，我走到第五大道上，就碰見了福伊（Raymond Foy），一個藝術出版商。他問我：「最近有看到什麼好作品嗎？」我回答：「有啊！我才看完萊茵哈特展，棒透了！」他一開始還不相信我是認真的。

萊茵哈特刻意在我們感知的臨界點上作畫，即把變化控制在心理學家所謂「最小可覺差」（just noticeable difference），作為迫使我們注意看的方式。你必須花時間與他的畫共處，真正共處一室。除此之外別無方法體驗那些畫。他的全黑畫彷彿會在你眼前慢慢顯影，猶如昔日暗房中的底片。這過程和踏進一個幾乎無光的空間，比如地窖或沒有星星的午夜室外，會產生的感覺一模一樣。一開始你什麼也看不見，接著一點一點，眼睛的錐狀細胞和桿狀細胞調適過來，一幅圖漸漸浮現——許多方塊組成，經常排成十字的格子圖——你發現眼前不再是一成不變的黑，而是差異細緻的數種色調。那些畫事實上是一層層顏色疊加構成。每個方格都是紅、藍或綠混合黑所產生的濃稠暗色。畫展的紀錄照片看起來活像一場惡搞或玩笑：一間美術館掛滿長方形的畫，張張填滿毫無變化的黑。但那也是萊茵哈特欲傳達的訊息之一：要看那些畫，你必須親臨現場。

紐約 MoMA「艾德‧萊茵哈特」展覽現場，1991 年 6 月 1 日至 9 月 2 日

DH 那些畫是複製不了的，你不可能從書上看。更圖形化的
畫複製得出來，看了還是會有很多收穫。但萊茵哈特的
畫會看起來簡直空無一物。

　　萊茵哈特的繪畫處方籤：「沒有形狀、沒有上下、暗、
沒有顏色對比、刷去刷痕的刷繪、消光、平面」，令人覺得他
和霍克尼正好相反。但顯然，他們之間共有著對色彩幽微處的
興趣。霍克尼說的「了解顏色」，有部分就是指這一點。

DH 我們剛買了一臺新印表機。上一臺八色，這臺十一色。
多了一種綠、一種藍紫、一種紅。有一種印普通文件
的消光黑，還有印相片用的相片黑。機器還沒送來的
時候，我說：「我想這臺應該可以印出更幽微的各種綠
吧。但可能也就只有我會看到那些顏色，因為只印照片
的話根本感覺不出差別。」我之前作過一幅運用很多種

綠的畫，我們以新舊兩臺各試印了一張。你知道「垃圾進，垃圾出」（RIRO, Rubbish in, rubbish out）吧？如果你只是要印彩色照片，那基本上不出這個原則，因為鏡頭記錄不到細微之處。人看到的顏色跟鏡頭不一樣，雖然不是每個人都會發現有差別。我剛去約克郡那時，開車載著一個朋友，我問他：「路是什麼顏色？」他說：「我懂你意思。如果真的看，路有時是藍紫灰，有時是粉紅灰。」我說：「對呀，但你得真的看。」多數人不會真的看，所以只望見一條灰色瀝青，兩旁長著些綠綠的東西，不是那麼多種不同的綠。所以我覺得呀，這臺印表機一定是專為我設計的！

　　他看東約克郡那段鄉間道路的方式，近似於萊茵哈特希望人們看他黑色畫的方式──真的努力看，因而瞧出比如藍紫的黑和帶紅的黑之間，最微渺的差異。但他們兩位畫家當然也有根本性的不同：霍克尼是由觀察真實世界出發。他很少抽象地討論顏色，或許也因為這麼做並不容易。我們並不真正具備描述深深淺淺、變化幽微的多種綠所需的字彙。

　　那得有另一種語言才行，或許類似因紐特語（Inuit）。人們常說他們有五十個描述雪的單字，雖然這個說法太過簡化，但並非毫無依據。事實上，因紐特人以及北斯堪地那維亞的薩米人（Sami），是透過語言學上所謂「多式綜合」（polysynthesis），或說將字併在一起，來創造專指「新雪」、「好雪」、「軟而深的雪」的詞彙。滿接近霍克尼的「藍紫灰」、「粉紅灰」。然而，關於顏色，你能溝通的內容有限，除非和你談話的人就像萊茵哈特理想的畫展觀眾，真的努力在看。雪對北極居民而言很重要，所以他們會專注看雪。

〈春天來臨・東約克郡沃德蓋特・2011：1月2日〉(*The Arrival of Spring in Woldgate, East Yorkshire in 2011 (twenty eleven) – 2 January*)，2011 年

路的準確顏色，對多數東約克郡駕駛人而言影響不大，所以他們不會留意。霍克尼則視之為重要。

他很少抽象談論顏色的另一個理由，在於顏色對他來說總是特殊的，是真實世界之一面。我們為《觀看的歷史》一書，談到塞尚筆下玩牌的人的畫時，他說，很難清楚闡述那些畫為何如此打動人：「不只是體積感；不只是顏色。我覺得那些畫幾乎是最早誠心誠意嘗試把一群人物畫進圖中的作品。」對於不呈現真實世界的藝術，他向來存有懷疑。在沒有更好用字的前提下，我們將那姑且稱作「抽象」。不過，這不代表他不欣賞此類作品，從他對萊茵哈特作品的反應便可得知。早在1977年，他就曾告訴富勒：「轉向音樂的繪畫確實是另一回事，因為它是關於它自身，或關於看一件毫不涉及可見世界裡其他感覺的東西，所產生的愉悅感受。拿色域（colour field）繪畫來說，它可以美到驚人。但對我而言，那只是藝術的一小層面。」

<p style="text-align:center">*</p>

色彩不是全然客觀的現象。就像霍克尼講起他新印表機時指出的，我們看見的不等於照片重現的。昔日彩色照片中開著電燈的室內場景，會因燈光色調而渲染著一層黃。但坐在那些房裡的人並不那樣看它，因為大腦會自動調整、將黃色略去。同樣地，大部分人不會察覺某條約克郡的路帶有藍紫，因為他們的注意力未集中於該處，但霍克尼不然。

若暫時擱置風格標籤而論，1940年代至1960年代，英國繪畫最明顯的發展之一，是畫作普遍變得繽紛許多。猶如在某個時刻，太陽突然露臉了。很多差異甚大的畫家都符合這項描

述，例如法蘭西斯・培根、彼得・蘭永（Peter Lanyon）、法蘭克・奧爾巴赫。這三位畫家於1950年代初的作品，皆相對陰鬱、黑白，但十年之後，他們的調色盤全都亮了起來。此現象一部分反映著物質層面的變化。隨著戰後配給制結束、經濟條件改善，衣物及其他製品的顏色漸漸趨向歡快。這也反映社會氛圍的改變。人們越來越樂觀，尤其是年輕世代。世界似乎變得比從前多彩。

DH 沒錯，的確有。至少我那時是這種感覺。

　　1959年秋季進入皇家藝術學院的學生，有幾個對野獸派感興趣。馬諦斯、馬爾凱和其他被稱作野獸派的畫家，以用色之強烈震驚了評論界，而得到「野獸」的暱稱。這派手法並不十分吸引前一世代的英國畫家，事實上根本不太受他們注意。和霍克尼同年入學的艾倫・瓊斯（Allen Jones），憶及一堂人體寫生課上，擔任教師的拉斯金・史匹爾（Ruskin Spear）猛然問他：為何在這陰沉的倫敦天、面對同樣蒼白的模特兒，他會把她畫成明亮的紅和綠呢？野獸派是霍克尼選擇的學位論文主題（他完成該論文的同時，抗議寫論文只是沒意義地打斷人做藝術）。

　　不過，接下來十年有餘，他的用色雖然美麗、分明、強烈，但比起野獸派，更令人聯想到他心儀的十五世紀義大利文藝復興大師弗朗切斯卡（Piero della Francesca）和安吉利科修士。到了更後期，野獸派繪畫的直接影響才顯現在他的作品中，那是他結束了1973至1975年的巴黎旅居，正為自由奔放的「法式筆觸」驚嘆之際，替紐約大都會歌劇院的兩檔三劇聯演之第一檔操刀設計的時候。他回想道，在布景和服裝中：「我

用了馬諦斯色——紅、藍、綠。」也就是說，他把他的色彩旋鈕調高了。

接著，他以「馬諦斯色」為他的洛杉磯住處妝點。「我把我家陽臺漆成了藍色，在1982年，我去紐約為一齣芭蕾舞劇《遊行》，和兩齣歌劇設計完布景之後。買這棟房子的時候，我也用過一樣的顏色。油漆匠覺得我是不是瘋了。但是一粉刷完，他們就看出有多棒了。」霍克尼提起馬諦斯，不像他提塞尚、畢卡索、梵谷那般頻繁。但兩位畫家間的確可發現連結。《紐約時報》藝評家史密斯（Roberta Smith）評論霍克尼八十回顧展時，強調了這一點。「他比任何人、包括馬諦斯本人、都更出色地，接續了這位法國現代主義畫家1909年不容置喙的傑作〈對話〉中，濃厚的藍、綠、黑、紅。」這是極高的評價，但她說的沒錯。霍克尼不僅不顧格林伯格（Clement

馬諦斯，〈對話〉（ *The Conversation* ），1909~1912年

〈有藍陽臺和花園的室內景〉（*Interior with Blue Terrace and Garden*），2017 年

Greenberg）等藝評家宣稱那類繪畫已在藝術史的推進下被取代的說法，繼續作風景畫和肖像畫，他也秉持同樣的精神，延續巴黎現代主義盛世的所有傳統。如史密斯同篇文章所評，他證明「加上適量的規模、放大、自發性、飽和色彩輔佐，如今野獸派、立體派、後印象派（Post-Impressionism）、有機抽象主義（biomorphic abstraction）的遺緒已可迎接進一步發展了。」霍克尼喜歡唱反調的天性，無疑有助於他忽略那些說他不能畫想畫之物的聲音。格林伯格是1950年代晚期至1960年代早期最有影響力的藝術評論者，正值霍克尼步向成熟的時期。但他毫不在乎格林伯格主張了什麼。

DH　我和他稍微認識。他是個有趣的人，但想法有點傻。比如他認為現在不可能再畫肖像；他這樣說，等於把一切交給攝影嘛！他就像藝術史界的法蘭西斯・福山（Francis

Fukayama），說繪畫史走到色域抽象畫就是盡頭了。他認為肯尼斯・諾蘭（Kenneth Noland）和朱爾斯・奧利茨基（Jules Olitski）在做的事萬分重要。我完全看不出來。格林伯格認為，立體派的下一步就是抽象，畢卡索和布拉克可沒有呀。我們應該好好記得塞尚和立體派給我們的教訓。任何評論家都不可能沒有說錯的地方。看看羅斯金好了，你要是讀他寫惠斯勒的東西，那寫得真是太慘了。他完全不懂他，論述非常無趣。我2012年在皇家藝術研究院的約克郡風景畫展，藝評們的其中一個怨言是顏色很俗豔，我一點也不這麼覺得。

1970年代，霍克尼熱切地想逃出他所謂「自然主義的陷阱」，一種他連結到攝影的看世界之方式。如同我們前面看到的，我們對色彩的體驗和相機記錄不一樣；而且就像霍克尼每每強調的，我們對空間、甚或任何事物的感知，也與照片呈現有差別。我們以心理的方式看；霍克尼喜歡說，我們的眼睛連結到我們的心。他在1975年總算成功脫離了自然主義。那是讀一首詩——史蒂文斯（Wallace Stevens）1937年的〈彈藍吉他的人〉（*The Man with the Blue Guitar*）之結果。詩如此開頭：

那人俯在琴上，
某種修剪匠。天色綠茫茫。
他們說：「你拿了把藍吉他，
你彈東西總不照原樣。」
那人回答：「用藍吉他一彈，
原樣就變了一個樣。」

The man bent over his guitar,

A shearsman of sorts. The day was green.

They said, `You have a blue guitar,

You do not play things as they are.'

The man replied, `Things as they are

Are changed upon the blue guitar.'

　　霍克尼在某次去紐約州的火島（Fire Island）度假時，讀了這首詩。他回憶，他起初「不太確定那在講什麼，感覺跟想像力有關。但我讀了興奮不已。讀第二遍的時候，我朗讀出來給一個朋友聽，那讓詩的意思變得清楚很多。它在講畢卡索，講能讓事物蛻變的想像力、我們看世界的方式。我開始以此為靈感，作了一些畫。」這些畫發展成了二十張彩色蝕刻版畫的畫集，運用他在巴黎、從克羅梅林克那兒習得的技術。霍克尼的版畫並非對照詩句的插圖，況且那首詩本無敘事。它們自由呼應著在他看來全詩最根本、令他「興奮不已」的觀點：想像力能讓世界及我們對它的認知改頭換面，而且按照史蒂文斯詩的中心隱喻，你可以透過改變色彩，或改變一般對色彩的體驗，來辦到這點。吉他通常不是藍的，至少在搖滾和插電出現前不是。

　　天色平常不是綠的。但霍克尼的版畫把玩著一個想法：你可以隨心所欲替世界染上任何顏色，無論於想像的國度或真實的地方。〈我說它們是〉呈現幾道淌落的紅、藍、黃、綠、黑墨水，看起來在一間想像室內的地毯上，除了墨水條外全為黑白。他彷彿在說：這就是顏料擠出來的模樣，我可以把它變成任何我想要的東西。

　　在諾曼第的第一年，2019年初，他戲謔地重拾類似主

〈墨水測試，3 月 19 日至 21 日〉（*Ink Test, 19th to 21st March*），2019 年

〈我說它們是〉（*I Say They Are*），出自《藍吉他》，1976～1977 年

題，創作了幾幅美麗的彩色墨水畫。那些畫幾乎像是範例表格，羅列著不同的筆畫痕跡，各式點、印漬、刷繪，和此媒材可得的各種色調。同時又像個怪型錄，隨興收錄他正探索的法國鄉村新天地之種種。我懷疑，這些畫可能也是對梵谷書信上美妙小速寫的致敬。梵谷總在信裡夾帶那些小畫，有點像霍克尼在電子郵件中附帶他的最新作品。梵谷的用意顯然是類似的。他想讓遠方的朋友們知道自己每天在創作什麼。不過需要仰賴郵政系統、以寫信墨水畫那些圖的梵谷，常常還會附註文字說明他在某幅畫裡使用的顏色：「綠」、「粉紅」、「紫」、「祖母綠」、「白」，甚至特定的顏料如鈷藍，好讓讀信的人能在心中自行加上那些色彩。

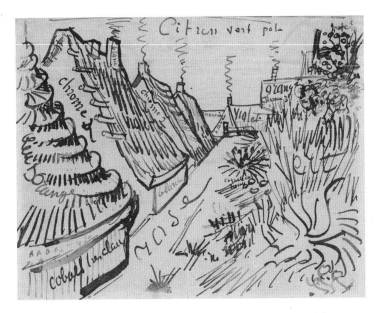

梵谷,〈聖瑪莉的街道〉(*Street in Saintes-Maries*),取自致貝爾納(Émile Bernard)的信,亞爾,1888 年 6 月 7 日

　　當霍克尼說某種顏色時,他經常是指其歷久不衰的性質。他習慣就他所用的顏料,而非其色調來思考;實際繪畫時也是如此。顏料是化學物質,有著各異的屬性,其中一些比其他更容易、更快發生變化。他會指示一旁待命的尚皮耶,在調色盤上加一點鈷藍,或可能一點那不勒斯黃。他很清楚此刻他作畫的方式,會影響百年後畫看起來的樣子。

DH　梵谷用的紙很好,他的墨水和筆也很好。但有些他畫裡的顏色已經在變了。他其中一張臥室畫原本是藍紫,配上他用的黃色應該會很美。可是現在變成藍色了。很多畫時間久了都會變暗。比方說,庫爾貝的《工作室》看

起來，就一定有隨時間變暗。我想沃荷的一些畫也是。他用的是網版印刷（screen-printing）墨水，我覺得這些畫的顏色變得比以前暗了。沒有用對東西畫，畫就保存不久。就這麼簡單。

很多1950年代的英國繪畫現在變得非常暗。以前皇家藝術研究院的茶室裡放了一大堆1950和1960年代的畫，像拉斯金·史匹爾、卡雷爾·維特（Carel Weight）、羅伯特·布勒（Robert Buhler）那些人的作品，那些畫實在好暗呀！

MG　他們都是你在皇家藝術學院的老師。我原以為那些畫很暗，是因為戰後屬於一個比較陰鬱的時期。回顧那個年代，感覺好像是這樣，但說不定也有部分是畫看起來灰暗使然。

DH　可是我的畫經過五十年還是保存得很好，顏色沒有變。我一直有意識到這件事——若你用留得久的辦法畫，畫就可以留很久。像我這次新畫用的顏色，以後應該也不會變。這是一種緩乾壓克力，像油，所以可以混合。我會跟隔夜乾的釉光液（glazes）一起用。

MG　我之前在希爾斯（Paul Hills）的書《威尼斯的顏色》（*Venetian Colour*）裡，讀到關於提香（Titian）的祭壇畫。顯然那些畫在木板和上光油之間，夾了十層那麼多的透光的顏色（layers of glaze）。

DH　我猜應該有些紅和橘，華麗的黑裡時常帶有橘。我發現

華麗的黑和更幽微的綠

維梅爾，〈繪畫的藝術〉（*The Art of Painting*，局部），約 1666~1668 年

那會讓黑不太一樣。（的確，提香的畫裡有一層是紅褐色，由「焦赭和朱紅以及一點鉛白」構成。）維拉斯奎茲對黑色也很在行。維梅爾〈繪畫的藝術〉裡那些黑棒透了，就像萊茵哈特。畫家上衣的不規則條紋讓他的背動了起來；你感覺到他正在做什麼事情。

但顏色都是稍縱即逝的，不是嗎？即使現實生活中也是。顏色總是一直在變。雖說如此，有些畫家作的畫總能保存得久，就算用的是像變化最快的綠色也沒問題。安格爾（Jean-Auguste-Dominique Ingres）那幅收藏在費城的綠衣女士肖像，是幅很厲害的畫，而且我看綠色還非常好。凡艾克（Jan van Eyck）〈根特祭壇畫〉（*Ghent Altarpiece*）裡的綠色也是。綠色長久以來都是很難留住的

安格爾，〈圖農伯爵夫人像〉（*Portrait of the Countess of Tournon*），1812 年

顏色，很多老一點的畫裡，綠色已經變褐色了。康斯塔
伯是十九世紀最早用大量綠色的畫家之一。當初他的一
幅風景畫被送到皇家藝術研究院的評選委員會（hanging
committee）眼前時，還有人大叫：「快把那噁心的綠玩
意拿開！」他的贊助人博蒙特爵士（George Beaumont）
則說，一幅畫應該要是老提琴的顏色。他們甚至會用金
棕色的克勞德鏡片（Claude glasses），來讓真實的鄉村風
景看起來像克勞德·洛蘭（Claude Lorrain）的畫。透納
也不怎麼喜歡綠色。

MG 我想十八世紀的品味，已經配合著那些年久變暗、罩著
一層發褐上光油的經典名畫調整了吧。因此康斯塔伯的

綠色就顯得太花稍了。但從心理學上來說，綠色是最吸引我們注意的顏色。如果你給一個人看照得一樣亮的紅、綠、藍的色塊，綠色會看起來最亮，藍色最暗。也許因為我們花了幾百萬年的演化時間，用眼睛在綠葉間搜尋食物。

DH　褐色、赭色等等的大地色，也是最耐久的顏色，不是嗎？

MG　還有極昂貴的那些顏色，像群青。如果你想要畫裡有群青色，畫就會比較貴。所以每當委託人財力足夠，聖母瑪利亞總會有件群青斗篷，部分原因就在這裡。群青色很美，但也很貴，因此表示對她的敬意。

DH　他們可能滿有道理的。我買過一條那種顏色，群青，但我覺得沒期待中的那麼藍。

J-P　（在背景裡）你根本都沒用！你嫌它不夠好，不能當霍克尼藍啦！

DH　嗯，那不是霍克尼藍。

〈潑出的墨水〉（*Spilt Ink*），2019 年

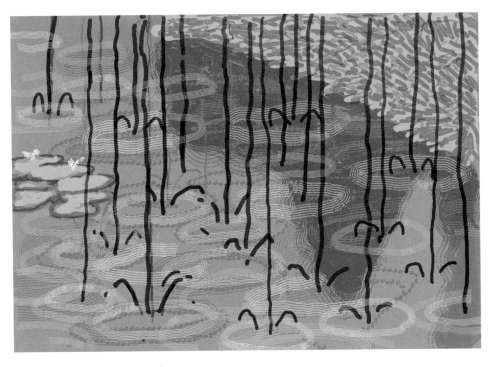

〈No. 263〉，2020 年 4 月 28 日

IO

幾種小一點的水花

某個雨天，我的信箱來了一幅霍克尼家小睡蓮池的畫。

DH　我站在那裡看池塘看了大概十分鐘，在雨中，然後再進
　　屋把它畫下來。我在觀察雨滴碰到水面的樣子，看它濺
　　起小小的水花，在水面上產生同心圓，擴散出去又往中
　　間打回來。

他在這幅畫中，描繪了一個自然界的衝擊與波動系統，
所用手法既是示意的，也是迷人地寫實的。池水逼真得彷彿能
將手浸進去，然而一圈圈漣漪為搶眼的幾何畫風，落下的雨則
以黑線表示——象徵某種透明、快速得難以看見，更別說轉錄
在畫中之物。

DH　雨也很難攝影。好萊塢拍《在雨中歡唱》（*Singing in
　　the Rain*，又譯《萬花嬉春》）的時候，他們不得不加牛
　　奶在水裡，混一點白色進去，好讓相機看得到。就像黎
　　明、夕陽、月亮，雨也是得用畫的才行。葛飾北齋和歌
　　川廣重相當精於此道。日本畫家往往極擅長描繪天氣。
　　日本是大陸邊緣的一座島嶼，有點像英國。雨下得很
　　多，這可以從他們的畫和黑澤明的電影看出來，但也有
　　很多風和陽光，還有變化莫測的雲。

你可以說，霍克尼這幅新作，是傾瀉的雨點之「抽象表現」，近似廣重1857年的〈大橋安宅驟雨〉裡，由空中大力劃下的線叢。另一方面，覆蓋睡蓮池大半的銀色倒影間穿插的那片柔和暗影，準確傳達了水的感覺，包括流動性、重量，甚至溫度。

　　水，無論池塘、水窪、泳池，或海洋之中的水，為霍克尼長年的繪畫主題之一。如此的畫家大有人在。達文西就是一個顯著的例子。流體力學在達文西沉迷的事物之列，他一再反覆透過繪畫，鑽研翻攪的水流，和其中髮絲般的漩渦。霍克尼寄送畫作的人當中（現在他每天會寄個一兩次），有一位是牛津大學藝術史榮譽教授馬丁‧坎普（Martin Kemp），他是著名的達文西專家，也是霍克尼的老友及盟友。一段時日之後，坎普發現用另一張圖回覆霍克尼的畫比較好玩。於是，一場大概史無前例的對話就此展開──一個畫家與一個藝術史學者，幾乎完全以視覺溝通的藝術對談。

DH　每次我寄畫給他，他就會回我一張畫以代評語。他的信很棒。他持續在寄，而且回信速度挺快的。我很佩服他對藝術史旁徵博引。收到我的日出之後，他寄了張但丁《神曲》（*The Divine Comedy*）的插圖給我，畫老鷹可以直視太陽。顯然中世紀有些人這麼相信。

　　霍克尼發送他的雨滴畫之後，坎普迅速回以一幅1444年繪畫的局部，是康拉德‧維茲（Konrad Witz）的〈捕魚神蹟〉（*The Miraculous Draft of Fishes*）。維茲出身德國南部，他的畫家生涯，大都在今日瑞士境內度過（當年自然還沒有這麼個國家，亦沒有所謂德國）。他的一項創舉，是將此聖經故事

歌川廣重，〈大橋安宅驟雨〉，1857 年

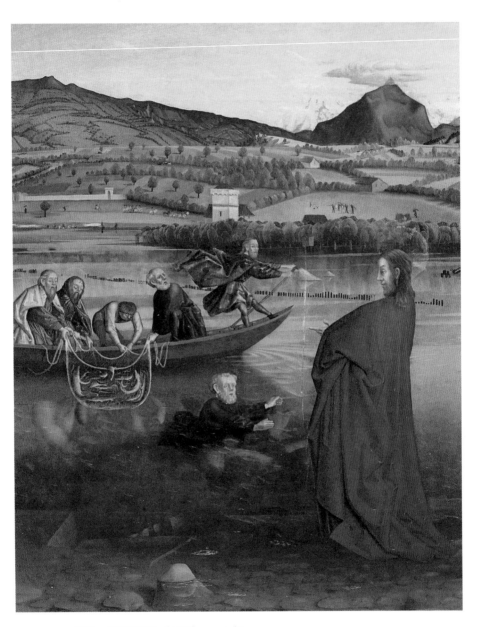

維茲，〈捕魚神蹟〉（局部），1444 年

的場景搬到了瑞士當地。從加利利湖（Sea of Galilee）移至雷夢湖（Lac Léman），背景的近郊小山後面，還能望見白朗峰和莫勒山（Le Môle）。由於這個作法，維茲可能成了凝神注視一片真實水面，仔細描繪所見的歐洲畫家第一人。

DH　維茲真的有在看水，他看出了很多。陰影裡那些泡泡的小圈、倒影、涉水走向耶穌的聖彼得雙腳於水面下變形的樣子。我知道他其他一、兩幅畫，畫得非常好。

　　〈捕魚神蹟〉是霍克尼1960年代晚期極其著迷的一項題材最早的刻劃之一，那題材就是水花。維茲畫中的水花極小，霍克尼的水花則尺寸各異。1966年的〈水花〉（*The Splash*）出了名地有個隔一年的續作〈更大的水花〉（*A Bigger Splash*）。創作這兩幅畫後不久，霍克尼曾經解釋為何他如此受此題材吸引。原來，部分理由與時間有關：「水花本身是以小刷子和小細線畫的；畫那水花，大概花了我兩週吧。先不說別的，我非常喜歡『像達文西一樣畫畫』的想法，他一直在研究水和漩渦。」

　　同樣吸引他的，是極緩慢地描繪一個飛快現象的主意。幾年前，他闡述了這一點：「那幅畫之中，我畫最久的就是水花。」他告訴美國國家公共廣播電臺（NPR），他並未像培根畫〈水柱〉（*Jet of Water*）那樣用灑的，將顏料灑在畫布上，來模仿水的噴湧：「我想慢慢畫，我想到，這樣的話剛好可以和水花形成矛盾。」所以那些水花的畫，好比某種與時間的遊戲，他用植物學家描述標本般的細心，來處理這個液體激盪的片刻；換言之，他的作畫方法接近科學家……但還是不大一樣。

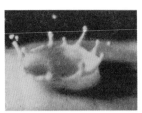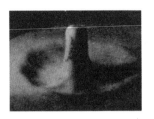

取自沃辛頓（Arthur Mason Worthington）《一滴之噴濺》（*The Splash of a Drop*，1895 年）卷首的照片

　　拍攝，至少高速拍攝這個現象時，我們會發現水花的樣子極不同於我們平常所見或霍克尼所繪。十九世紀末，物理學家沃辛頓開啟了以攝影研究此主題的先河。他分析當一滴牛奶落入茶中，或一大顆雨珠落入池中時，所濺起的水花歷經的週期。首先，一個圓坑出現，邊緣濺出一圈水柱，接著一條「圓柱」在反彈作用下竄起。不過，他寫道，「有一個常見的錯覺」：「我們似乎會同時看見圓坑和中間矗立的圓柱。我們現已了解，事實上，圓坑在圓柱冒出前就消失了。但圓坑的影像還來不及消逝，圓柱的便重疊了上去。」

　　霍克尼的泳池畫描繪的，大致就是這種彷彿圓坑、濺出的水、圓柱三者並存的錯視現象。其實當我們觀看，即使最細心觀看的時候，得到的體驗經常類似於此。我們的觀看是相對的，以我們自身、我們的五感、我們運作的時間流逝速度為基準：比水花濺起稍慢，比一座山的沖蝕快得多。有大半我們想像成客觀的事物，例如顏色，實際上是我們的感官解讀外界資訊後，主觀創造的。

　　不過，這不表示我們看見的顏色就不及照片真實，或霍克尼的水花就沒有沃辛頓的攝影肖似。反而他的畫，更接近我

〈更大的水花〉，1967 年

們認知中的水花。正是此種逼真，使霍克尼這些作品既詼諧也饒富深意。它們是對轉瞬即逝之物所作的美麗精巧、慢工打造的刻劃。故一方面開了個關於時間、藝術、感知的玩笑，另一方面亦詳實記錄了水的運動。

時間和尺度是相對的，尤其在畫中。你可以為小水花創作一幅大圖像，反之亦然。而描繪某物所需的時間，同樣與它運行或變化的速度無甚關聯。你也許得花上兩週才能描繪出轉眼結束的現象。微小、短暫的事物，重要性一點也不會比較低。《水的導讀》（*How to Read Water*）作者崔斯坦·古力（Tristan Gooley），描述玻里尼西亞的水手可以憑藉海面的漣漪和波浪導航，在太平洋上航行遙遠的距離。那些錯綜複雜的紋路提供了重要線索，能用以推斷陸地或暗礁等大型障礙物的距離。它們形成某種流動地圖，其中水的振動由鄰近的物體反彈回來，好比雷達中聲波的作用。

DH　我剛開始讀《水的導讀》。那本書非常有趣。作者說：「我們能藉由觀看村裡的一個小池塘，得知世界上最大海洋中的很多情形。」所以，你可以用閱讀海洋的方式閱讀水窪；波紋和水花的語言到哪裡都一樣。我現在正在作一幅大型的繪畫，畫雨水落在我的小池塘。我打算叫它〈一些小一點的水花〉（*Some Smaller Splashes*）。

*

霍克尼很清楚他是在跟隨一脈傳統。雖說廣義的水（對比於海景）通常不像肖像、靜物，被定義為藝術上單獨的大主題。但顯而易見，東西方都有許多畫家，以水為一項主要題

材。北齋是描繪浪的大師，廣重畫雨無人能出其右（他是梵谷效法的對象）。克勞德的特長之一即表現地中海的旭日或夕陽照射海水形成的粼粼波光；透納、莫內、西斯萊（Alfred Sisley）都著迷於溪河上蕩漾的倒影。

　　莫內在一間工作室的室內，繪製了他那些宏偉、寬大如牆的著名日式睡蓮池畫。較小的畫，則可於戶外完成，至少完成一部分。有部美妙、相當短的影片，記錄莫內1915年在戶外繪畫的樣子。莫內將所有畫具設置在池畔，頭上有幾把陽傘遮擋烈日，一條小狗陪在旁邊。但即使是寫生，繪畫也從不只是觀察而已。所以據稱塞尚講過的：「莫內不過是眼睛罷了，可是我的天啊，怎麼有這麼好的眼睛！」其實並不對。作畫始終是心智活動，而儘管莫內不像塞尚那樣分析看見的景物，他一樣時時在組織、轉化他的所見。即便他在花園看看池塘、看看

莫內，〈睡蓮池〉（*Water-Lily Pond*），1917~1919 年

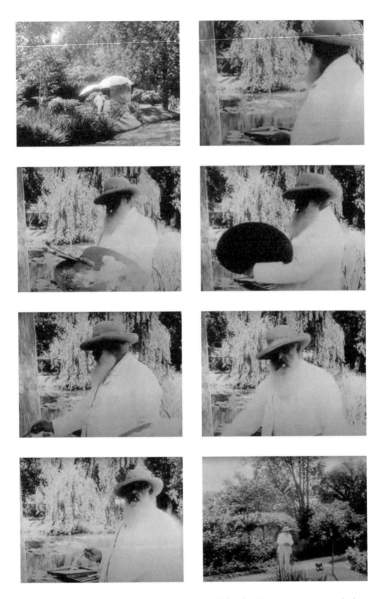

吉特里（Sacha Guitry）紀錄片《這片土地上的人們》（*Those of Our Land*）中，
莫內 1915 年於吉維尼花園作畫的影片畫面

畫布的那些時刻，其中也涉及記憶的運作；當他大步踱回工作室，畫起已不在眼前之物，那自然更是如此。

DH　我突然想到，我那樣看我的池塘、在心裡暗記，莫內畫他《睡蓮》系列（*Nymphéas*）的大型睡蓮畫時一定也做過。他想必會走到吉維尼的池邊，看池塘，可能抽幾根菸，然後再走回工作室。他暗記的東西，視覺記憶應該能停留個一小時左右。我不記得莫內畫過雨中睡蓮池，但吉維尼的水上花園，雨天看一定很美。

　　對於注視流動的水，法國哲學家盧梭有同樣的愛好。他的《一個孤獨漫步者的遐想》（*Les Rêveries du promeneur solitaire*），寫於1776至1778年間，也就是這位日內瓦哲學家生命的最後幾年。這部未竟之作，收集了他在巴黎市郊散步時，心中浮現的念頭。他以整篇〈漫步之五〉，記述了1765年秋，他在瑞士比爾湖（Bielersee）中一座叫聖彼得（Île Saint-Pierre）的小島上度過的兩個月。島上的盧梭，彷彿過著自願的隔離生活：自限於一塊八百公尺寬、幾公里長的小區域裡。後來，盧梭自我描述那段日子是「他生命中最快樂的時期」，因為得以習慣他所謂「剔除其他所有情緒，只感到存在」的狀態。換言之，盧梭發現在那座島上，他能飄進一種冥想狀態，擺脫平時佔據心頭的憂慮和激盪的情緒。那樣的狀態特別會發生在某些傍晚，當他找到一個湖畔幽靜處，僅僅待在那裡，看著、聽著。

　　「在那裡，浪的聲音和水的起落，攫住我的感官、驅散靈魂中所有騷動，使之沉浸於甜美的遐想中，往往

不知不覺夜已降臨。潮來潮往和持續但擺盪的聲音，不斷拍打我的耳與眼，取代一切已被遐想安撫的內在活動。那足以令我愉快地意識到自己的存在，卻不必陷入思索。」

　　當然了，霍克尼觀察池裡的水花時，大概不會處於白日夢的出神狀態。他必須凝神仔細觀看，並將之清楚記在腦海。但如此做的同時，可能為他掃除了平常我們意識中，零零碎碎漂滿的愁思雜緒。他曾在我們談話間提過不少事例，是關於「就只是看」，或看見比如雨中的「約克郡路上一個小水窪」，帶給他的「深沉愉悅感」。

DH　我常說，我可以看雨中的水窪看得很高興，這種人似乎很稀奇。我喜歡雨呀。我從以前就畫過不少雨。1973年在雙子印刷工作室（Gemini print studio），我做過一幅雨的版畫，讓墨水流下來。

　　完成那幅作品當時，他曾解釋：「『雨打在墨水上、讓墨水流下來』，我非常喜歡這個想法。我一想到就決定要做了。」那幅畫屬於《天氣系列》，同組作品還包括〈雪〉（Snow）、〈霧〉（Mist）、〈太陽〉（Sun）。雙子印刷工作室的共同創辦人費森（Sidney Felsen）開玩笑道，霍克尼一定是在加州做那些畫的，「因為洛杉磯根本沒有天氣變化可言」。霍克尼的〈雨〉，製造了一個視覺上的諧音，利用墨水滴淌的特性，讓人聯想到雨的流動本質。不只如此，他也在印製作品的平滑紙面和水面之間，設計了某種類似的呼應。這恰好提示了我們，畫家為何深受水面吸引。水面有個與圖像共通

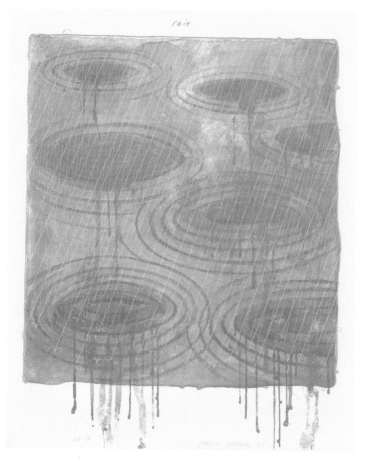

〈雨〉（*Rain*），出自《天氣系列》（*The Weather Series*），1973 年

的重要屬性。兩者皆有二維的表面，卻有可能看見表面之下、之後，或是穿透。

DH　我看任何畫，就是最先看畫上去的顏料本身。再來，我可能會看見一個人物之類的。但我最先看見的是表面。

　　他在家門外的池塘觀察的，也是同樣的表面。一拍一拍呼應雨點向外放射的律動，水底下則是不變的一汪靜止幽暗。這當中幾何與寫實、淺顯與深奧的對比，令他沉迷了超過半世紀。

DH　所以我才會畫那些泳池畫。我感興趣的不是泳池本身，是水和透明。我發現那些舞動的線是在水面，不是水裡。看池塘其實就是在看這些：表面看，深處也看。

<center>*</center>

　　水不只透過漣漪和波浪推送動作，它也藉由折射和反射改變光線。正是這一點，使莫內以他的睡蓮為題，創作了如此多的作品，持續超過四分之一個世紀。在那些花園池塘裡，他能畫水，也能畫天空、植物、明暗、樹和雲的倒影。某方面而言，全世界都在那裡了。池子同時是天然的鏡子，法文裡，公園中這類裝飾性的池子就叫「水鏡」（miroir d'eau）。因此，水的繪畫屬於一個更廣泛的類型，亦即對透明感之表現。這個課題向來被霍克尼稱為「很好的難題」、「繪圖的挑戰」。一件透明的物體，譬如一片玻璃，同時既存在又不存在。你可以描繪其立體的面向來強調它本身，亦可選擇望穿之或檢視表面

的倒影。透明物因此也具有某些和圖像相同的特性。既自成一物，又是觀看其他事物的媒介。

當霍克尼將一張拍了幾件進行中作品、包括那幅雨中池塘繪畫的照片寄給坎普，後者飛快地回了一張弗朗切斯卡木板畫之局部，藏於倫敦國家美術館的〈聖米迦勒〉（*St Michael*）。他加上一行說明：「光和影的部分就像漣漪」。這個比較相當敏銳，首先由於弗朗切斯卡和安吉利科修士一直是霍克尼鍾情的畫家，其次，他將焦點從池裡的雨滴轉移到藝術中更廣泛的反映、透明、舞動的線。此三者皆可見於大天使米迦勒的華美裙襴上。每顆寶石都水滴般反射著亮點，卻也是透明、能夠看進去的。同時，聖米迦勒鎧甲服銅片和皮革上的飾紋一閃一閃晃動，猶如起伏的小波浪。

寫實繪畫的矛盾，在於它打造「幾可亂真」印象的助力，是閃爍的光點和浮動的倒影。畫中反光的亮點，事實上是無數周圍世界的小鏡像（凡艾克等荷蘭畫家的一些作品中，真的能看見工坊窗戶反映在珍珠和紅寶石上）。任何物體只要是透明的，便同時兼具表面和深處，任何一幅繪畫亦然，無論題材。因此，霍克尼說的那「很好的難題」，即「如何繪畫能夠被看穿的物體」，其實相當深奧。它與一個更難解的大哉問相連，關係到什麼是繪畫、我們在繪畫中看見什麼、我們為何如此為之著迷。

霍克尼喜歡引用一首十七世紀寫透明的詩：

觀玻璃者
可定睛其上
亦可穿其而望
見天在彼方

弗朗切斯卡，〈聖米迦勒〉（局部），1469 年

A man that looks on glass

On it may stay his eye;

Or if he pleaseth, through it pass

And then the heav'n espy.

DH 我一向很愛那首赫伯特（George Herbert）的詩。他的詩
我讀過不少，就因為讀了那首後，特別去找他的作品。
他寫得真是好呀，因為你真的可以定睛在玻璃上。當你
看著玻璃本身，就看不到後面的東西，但你的眼睛也可
以選擇望穿它。玻璃上有灰塵的時候尤其如此，你可以
看著灰塵一陣子，然後如果你看向玻璃後面，又不會看
到灰塵了。我非常喜歡玻璃的畫。

一切都在流動

MG 諾曼第看起來天氣很好。我們這裡今天真是風和日麗。

DH 對呀,天氣實在太棒了。我現在正坐在池塘邊。青蛙瘋狂呱呱叫。現在是青蛙的繁殖季,所以它們一直叫個不停。

MG 我們前陣子去溼地區走了走,似乎剛好也碰上布穀鳥的求偶季。有條步道上,一路可以聽見至少五、六隻雄鳥在叫。

DH 我們這附近也住了一隻,動物都是這樣呀。我們都是這樣呀。

MG 你是說,這是自然界的線上交友囉⋯⋯

DH （大笑）我畫了一張莫內風的池塘。剛剛我才在畫水面。三月以來,我每天都至少畫一張畫,大部分兩張,有時候還快三張。平均一天超過一張了。我甚至連午覺都不用睡,因為工作讓我很有活力,非常有活力。現在隨便哪裡都美極了。

當你真的畫起來,有時候會忘我,說到底,大多數人覺得達到那樣是最高境界。確實是吧。有時我用iPad畫得很

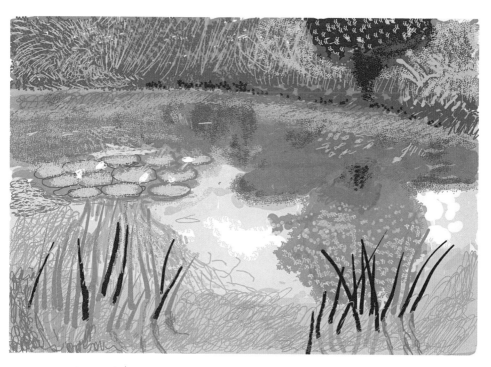

〈No. 331〉，2020 年 5 月 17 日

起勁，就會進到那種狀態。我不會管時間，根本不會發
現幾點了。我常常那樣。

有位匈牙利裔美國心理學家，名叫契克森米哈伊（Mihaly
Csikszentmihalyi），他所提出的快樂理論，正是在描述霍克尼
說的這種狀態。契克森米哈伊稱之為「心流」（flow）。他寫
道，當一個人經歷這種狀態時：

> 「注意力如此集中，以至於沒有剩餘心思再去想無
> 關的事，或煩惱什麼問題。自我意識消失了，時間感變
> 得扭曲。帶來這種感覺的活動，讓人感到如此滿足，人
> 們會願意為做而做，不太計較能得到什麼。」

這形容了我們全神貫注看某樣東西，比如一幅畫時，會
體驗什麼樣的感覺。霍克尼主張，這樣做有助於減輕焦慮。
「壓力是什麼？」他自問自答：「就是擔心未來的事情嘛。而
藝術就是當下。」畫一幅畫，當然也有困難和挫折的地方，但
他認為繪畫是件能讓人渾然忘我、且產生動力一直做下去的活
動。

2020年初，他曾接受丹麥路易斯安那現代美術館
（Louisiana Museum of Modern Art）的專訪，給了很典型的
霍克尼發言：

> 「我不能不畫。我一直都想畫畫；從很小我就一直
> 都想做圖像。這註定就是我的工作吧，做圖像。我已經
> 做了六十年，還繼續在做，而且我覺得，我現在做的東
> 西還是很有趣。世界非常非常美，如果你有在看的話。

但大部分人沒什麼在看，沒有緊緊盯著看，不是嗎？我有。」

　　某天他跟我說的一句題外話，大概可以充當他的七字極簡自傳：「我一直都在工作。」電影《更大的水花》（A Bigger Splash，又譯《池畔戀人的畫像》）導演哈贊（Jack Hazan），為了這部虛構化的霍克尼紀錄片，曾於1970年代初期觀察霍克尼。哈贊發現他「作畫多產到了極致；那是他唯一想做的事。如果你跟他說話，過幾分鐘，他又不知不覺跑回工作室畫畫了。」這話幾可原封不動搬到近半世紀後，現在的霍克尼身上。

　　在《創世記》的經文中，上帝將亞當和夏娃逐出伊甸園時，懲罰他們必須從此辛勞工作。「你必汗流滿面才得餬口，直到你歸了土，因為你是從土而出的。你本是塵土，仍要歸於塵土。」不過，似乎在那之前，亞當和夏娃就得做些照料花園的工作了：「耶和華神將那人安置在伊甸園，使他修理，看守。」

　　即使天堂也有很多事可做。契克森米哈伊的看法更強烈一點。他暗示，工作，或至少努力和專注，可能是天堂之所以快樂的一大理由。劇作家考沃德（Noël Coward）說過一句宗旨類似的俏皮話：「工作比玩還更好玩。」契克森米哈伊主張，這麼說完全沒錯，至少在一個前提下：如果你找到可以全心投入、挑戰永無止境，使你能一面鑽研一面成長一載又一載的活動的話。這種度過人生的方式，與道家思想或禪學等東方的思索很是契合。在我提筆此刻，已高齡九十四歲的日本壽司師傅小野二郎，就是一個顯著的例子。做壽司、永遠追求更美味的壽司，為他傾注一生的工作與唯一的目標。他白手起家，

成為享譽國際的餐廳店主，在多數人早已退休的年紀，仍繼續追尋完美的生魚烹調及呈現手藝。他做夢也夢見壽司，還曾說，希望死的那刻仍做著壽司。

有次我向霍克尼提起考沃克的名言，他以另一金句回敬，是希區考克（Alfred Hitchcock）顯然開玩笑地，對一句諺語的改編：「用功就會出頭天」（All work made Jack，改自「只用功不玩耍，聰明孩子也變傻」All work and no play, makes Jack a dull boy）。這打趣話裡無疑藏著幾分真理。成功很少是不靠努力得來的。然而有個麻煩之處。契克森米哈伊曾引述一位奧地利心理學家維克多・弗蘭可（Viktor Frankl）的話：「別把成功當作目標，你越是一心追求它，越無法得到它。因為成功和快樂一樣，是求不來的，只能接著什麼而來。」也就是說，當你從事著自己適合、喜愛且擅長的事，成功也許便會（或不會）接踵而至。但無論如何，如此做的時候，你其實已於最重要的面向上成功了。霍克尼少年時代在布拉福日日夜夜作畫的時候，顯然不可能是以名聲和財富為目標。1950年代初期的英國藝術家，能單憑創作維生的非常少。他講過不少故事，描述第一次發現有人願意出錢買他的畫時，他有多麼驚訝。2020春天的一篇專訪中，他對《泰晤士報》的柯斯蒂・朗（Kirsty Lang）定義他認為了無遺憾的人生：「我可以誠心地說，過去六十年，我每天都在做想做的事。能說這句話的人不多。我以藝術為業。我甚至不太教書，就只是一直畫畫，每一天。」

當然了，聽在其他人類耳中，這未必像什麼理想生活。很少人能忍受，更不必說享受每天沒完沒了在工作室度過無數小時。但對他來說，那是理想的作息。

DH 每天畫畫的確不會稱每個人的心，但稱我的心。畫畫是活在當下。畫家可以很長命。他們不是年輕早逝，就是像畢卡索、馬諦斯、夏卡爾（Marc Chagall）或我的老友吉蓮・艾爾斯（Gillian Ayres）一樣活到高齡。你知道為什麼嗎？因為畫畫的時候，你會專心到渾然忘我的地步。人一旦可以抽離自己，能夠經歷的時間就會增加啦。我現在八十二，感覺還很健康。可能就是走路比以前慢。

我看到報紙上寫，那些長壽專家又說了這個那個。「長壽專家」？有人四十五歲就可以當長壽專家的嗎？還是至少要等八十歲才有資格這麼說？我看要吧。總之，照我看，長壽是活得和諧的附帶結果。怎樣算活得和諧，每個人不一樣，但我覺得需要某種和諧，才能活老一點，你要找到自己的節奏。

MG 繪畫是可以隨年齡進步的技藝，並不是每項人類活動皆如此。

DH 沒錯。像對數學家來說，二十五歲很關鍵。海森堡（Werner Heisenberg）就是在這個年紀想出測不準原理的。他都是去山上一邊散步一邊想。愛因斯坦則是搭電車想相對論。

MG 大部分體力活動，和很多心智技能，年輕人學起來比較快。但藝術倒不見得。加泰隆尼亞大提琴家卡薩爾斯

〈No. 181〉, 2020 年 4 月 10 日

（Pablo Casals）有個故事。他八十歲時，有人問他，為何還那麼認真練琴。卡薩爾斯有點吃驚。他說：「因為我想進步呀！」有些畫家到老都還繼續作畫，可能也出於類似精神。提香死時八十七、八歲左右，貝里尼（Giovanni Bellini）大概八十五，莫內八十六。他們全都畫到幾乎最後一刻。

DH 嗯，我應該也可以吧！（笑）畢卡索就有。畢卡索晚期作品精采極了！隨著歲數增加，你其實會注意到更多，我現在真的是這樣。我可以湊上前、更仔細看東西，比如盛開的花。我折了一枝拿進屋裡，當作靜物來畫。放不了太久。我得趕在四、五小時內畫完它。你一把它拿進屋裡、擺在紙上，它就開始枯萎。只能維持一時，但世上事物多半如此。

葛飾北齋很突出地，擁有日文中所謂的「生き甲斐」（Ikigai）。這個詞可以翻譯成「活著的理由」，即一項志業，或法國人口中的「raison d'être」，存在的意義。相傳北齋說過的那些話，頗令人聯想到壽司師傅小野二郎，但北齋漫長一生的執著所在，是作畫。1834年，他七十四歲，寫過一段自己的小傳，附在《富嶽百景》畫集。他回顧，他打從六歲起就有種「描摹事物形狀的癖好」。如同霍克尼所說，北齋顯然是個「小神童，就像畢卡索」。然而，北齋謙遜地寫道，他七十歲之前畫的一切「實在微不足道」。到了七十三歲，他始覺得自己「對蟲魚鳥獸骨骼、草木生長稍有所悟」。他的畫技必然正在隨年齡進步：

「因此，八十應當能再有長進，九十更窮究其中奧祕，百歲真正可出神入化罷。至百歲有十，筆下一點一橫都將彷彿有生命罷。」

　　這裡面有些自我調侃的成分，從北齋使用的一系列外號，也能發現這種色彩。1801年，還只四十一歲時，他開始以「畫狂人」為作品落款，後來又改成「畫狂老人」。1834年時，他最愛的落款變成了「畫狂老人卍筆」。北齋最知名的畫，大多是他七十歲之後的作品，其中不少便是如此署名。

　　和霍克尼一樣，北齋也為水著迷，而且他以善於表現水聞名於世。他最有名的畫之一，是刻劃一道浪的〈神奈川沖浪裏〉。不過，北齋的《諸國瀑布巡禮》系列，成就可能不小於他繪海的作品。他在1832年前後創作了這個系列，當時他七十出頭。這些畫中，流動的水時常好似有生命一般，猶如樹根、血管或神經。這一手法非常精采地表現了「著名瀑布」，例如日光附近山中的霧降瀑布，這種瞬息萬變卻又始終為同一物的題材。

DH　一切都在流動。此為繪畫所以有趣的一個理由，相較於攝影。我喜歡塞尚說的：「你得持續畫下去，因為它一直在變。」是呀，是一直在變沒錯，因為我們自己一直在變。世界是永恆的流動。

　　霍克尼這話附和的不是契克森米哈伊，而是一位古希臘哲學家，大約活躍於西元前500年的赫拉克利特（Heraclitus

葛飾北齋，〈下野黑髮山霧降之瀑〉，約 1832 年

of Ephesus）。他的洞見之一可以總結為「πάντα ῥεῖ（panta rhei）」，即「一切都在流動」。同樣的想法，也於其他時代出現在其他文化中。比方說，佛教和印度教的萬物無常觀，便在強調這個概念。日本也以「無常」一詞，討論世間一切的稍縱即逝。此觀念為十三世紀日本古典文學鴨長明《方丈記》的一個主題。近來我正好讀了這本書，因為它似乎很能呼應封城時期。短短的書敘述在一固定小範圍內、不怎麼到處移動、於自然界環繞下的生活。鴨長明所描寫的生活方式，有那麼點像霍克尼、尚皮耶、喬納森在豪園的日子，儘管簡樸一大截。鴨長明寫道，年滿六十之際，他決定在山林中為自己造間長寬僅十英尺（即一丈，或三點三公尺）的小屋，於其中度過餘生。他遠離城市喧囂，隱居在那裡，有精神便工作，疲倦時便休息。

　　若論一直從事、喜愛從事的活動，霍克尼與北齋更接近得多。鴨長明只沉思；霍克尼總忙著做他的圖像。不過，圖像當然也能捕捉思想、感受、處世態度，包括來自沉思的部分。如霍克尼常說的，圖像也能刻錄時間，從拍攝一張相片的半秒，到作一幅宏偉油畫或一套溼壁畫所需的數日、數月甚至數年。北齋六十歲時，為自己起了另一個號：「為一」。一方面指「再成為一」，暗示他又來到一循環之始，重新起步；一方面指他與創作「合而為一」。而他七十多歲時自稱的「卍」，亦即「萬」，則有萬物、一切之意。如同我們前面看到的，一切都能入畫，百無禁忌。這想法其實本身就相當不凡、深具啟發性。鴨長明的書開篇之句，與赫拉克利特名言「人無法兩度踏入相同的河水中」有些類似：

> 「河水奔流不絕，且非原來之水。塘上浮沫時消散
> 時凝聚，從無久留之事。世間之人及居所亦如此。」

DH　但像梵谷畫中，也是一切都在動，不是嗎？你停下來看
　　便知。我覺得我的畫裡，是有時間存在的。那些畫一直
　　在流動，從不停息，就像自然流動不息一樣。

　　莫內作畫時，曾抱怨「什麼都會變，連石頭也會變」。
當然這話沒說錯。若用一部橫跨數百萬年的極慢縮時攝影來
看，就連阿爾卑斯山，也會如月亮或櫻桃樹上的花般消長。但
莫內說那句話時心裡所想的，大概不是難以察覺的緩慢沖蝕作
用，而是諾曼第等北方海岸地區的景象變幻莫測。面對一排他
於一天中不同時刻繪畫的盧昂大教堂油畫，就像在觀賞一部由
晨至昏，天光與大氣千變萬化的電影，但比任何攝影所能達到
的更加細膩。
　　莫內的連續畫作所畫下來的，其實是事物的短暫、時光
的流逝。那未必得透過端詳這座雄偉的哥德式建築來觀察，
也可以透過一排白楊——法國風景畫裡的主要樹種。又或者一
些乾草堆，即莫內首組系列畫的主題，想必在吉維尼附近田野
上一定隨處可見。事隔多年後，莫內向一個客人特雷維索公
爵（Duc de Trevise）說起他連畫（multiple-picture）的想法由
來，描述得好像那是家常便飯：

> 「我以為畫兩幅就夠了，一幅灰濛濛的天氣、一幅
> 晴天！我那時候，正在畫一些燃起我興趣的乾草堆，有
> 一整群，很是壯觀，離這裡兩、三步就到了。某天，我

莫內，〈乾草堆〉（*Haystacks*），1891 年

發現我的光線變了，我轉頭對繼女說：『你可以幫我回家一趟嗎？再拿一張畫布來。』她幫我拿了，沒多久，光又變了：『再拿一張！』『再一張！』每張我都只在效果對的時候畫，僅此而已。」

事實上，莫內當時的話揭露，繪畫乾草堆是場苦戰：「我正拚命努力工作，和一系列效果不同的畫（乾草堆）糾纏，但日落的速度快到我根本跟不上。」莫內試圖捕捉時間之流，藉由它影響著某件相對實在、世俗之物——譬如一大塊雕過的石頭或一堆乾草——的那些時刻。他在嘗試赫拉克利特辯論不可能的事：不只一度踏入同樣的時刻中。可是，每個瞬間正是從不重複，而且從不復返。因此，他感到付出了一輩子的時光，「奮力呈現」自己「面對那些最易逝的效果」之印象。這項努力令人沮喪。莫內從未完全滿意，有時甚至很喪氣。1912年，他已過七十歲，名氣如日中天的時期，他在寫給經銷商的信中哀嘆道：「我知道你每見我的畫必稱好極了。我知道展示出去會獲得好評，但我根本不在乎，因為我曉得自己畫得很差勁。」就像霍克尼有次跟我說的，「繪畫也是有痛苦的地方」。

DH　在戶外寫生，你就會發現所畫的東西一直、一直在變。你會意識到雲的移動有多快。塞尚因此才喜歡陰天，他說的。因為陽光的變化不會那麼大。莫內繪畫時，所有色調的部分，應該都是在景色中完成。他不得不然。但用iPad，我可以極迅速地捕捉光線。這是我用過最快的媒材了吧，比水彩快得多。有幅梵谷的畫，畫樹的，某

次一個女士看了跟我說：「喏，他把影子畫錯了。」我向她指出梵谷沒畫錯。他畫那張畫應該得花一、兩個小時，那段期間影子會移動。所以她覺得畫錯的影子其實是對的，由快畫完的時候看。她以為畫和照片一樣，呈現出來的都是同一刻。其實一張繪畫中，可能包含幾小時、幾天、幾個禮拜，甚至幾年的時間。以筆刷畫一幅畫，我可能會畫兩、三天，但用iPad，我大致得一氣呵成（雖然有時候隔天會再修一下）。我之前畫了外面的其中一個小花圃，大概四天前吧。我常常會給自己定期限。那張既然是用iPad畫，我就想：「可能一天畫完比較好。」

〈No. 186〉，2020 年 4 月 11 日

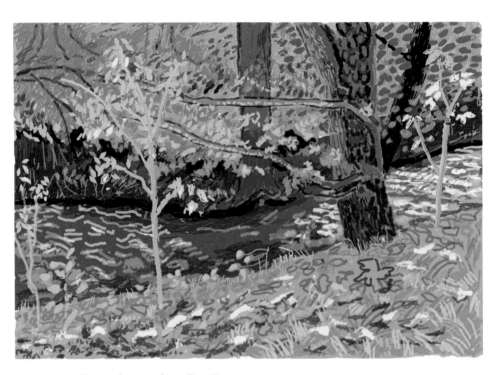

〈No. 580〉，2020 年 10 月 28 日

蕩漾的線、悅耳的空間

DH 那條河我目前只畫過兩次。但我很喜歡它流動的水，這樣流過去（他以手比劃）。那些小小的漣漪和漩渦真棒呀。

MG 那是達文西的一個題材呢。

DH 現在也是我的題材啦。我之後還要再畫幾幅。我們擺了幾張桌椅在河邊幾處。有次坐在河邊，尚皮耶問我聽不聽得見水聲，我聽不見。於是我們搬去另一個點，旁邊有個魚梁，那裡我就聽得見了，我就在那裡畫了河。

　　霍克尼認為，音樂和其他聲音，與我們周遭的視覺世界緊密相連。他很早便指出，他對空間變得更敏感與聽力退化有關：「隨著越來越聽不見，我更能清楚地看到空間。」他因此揣測，類似的感官交互作用，或許也發生在其他藝術家身上。但他猜想，他崇拜的畢卡索可能正好相反。

DH 畢卡索唯一沒興趣的藝術就是音樂。他說不定是音痴。也許他聽不出旋律，但他一定能看見旋律，因為他的明暗法（chiaroscuro），也就是光影，依我看比誰都好。

　　霍克尼自己的聽覺障礙於1979年診斷出來，此後他便佩戴助聽器。在他創作生涯中，這剛好是重新開始探索空間，同

「有花園和法式筆觸的彩繪地板」，出自《頑童與魔法》（*L'Enfant et les sortilèges*），1979 年

時投向更自由、更動勢（gestural）的繪畫，用色也更加大膽強烈的一個時期。1980年他在紐約得到兩椿深刻體驗，催化了上述這些發展，其一為觀賞MoMA盛大畢卡索回顧展，其二為首度擔任大都會歌劇院之法國三劇聯演的設計。正是在設計那檔節目的三齣小劇之一，拉威爾的《頑童與魔法》時，他作了數張他形容「讓手臂自由揮動」，以筆刷繪於紙上，題為「法式筆觸」的畫。在繪畫的同時，他十分明白觀眾會在拉威爾的音樂聲中，看見最後一幕與臺上布景。對那些曲子的各面向，包括速度、節奏，他皆有清楚的體認：

DH　那套曲子動聽極了，全長四十五分鐘。李汶（James Levine）指揮的版本長達五十五分鐘！我覺得那樣太慢

了。若是華格納歌劇，多個十、二十分鐘可能都無妨，根本不會發現，因為整部歌劇可能有四個半小時。但四十五分鐘的曲子加十分鐘，那比例就很重了。

如他常說，每條線都有其速度，你看著它就會看出來。他為豪園草原邊緣的小溪畫的最新作品，亦充滿法式筆觸——那種馬諦斯、畢卡索、杜非式的繪畫筆跡。每條鬆散蕩漾的歪扭小線，都各有各的動力和方向。水流的潺潺無疑也被畫了下來，耳中不聞，聲音卻清楚傳出腦海。

那聲音當然也是貝多芬第六號交響曲《田園》第二樂章的主題，貝多芬將該樂章題作〈溪畔場景〉（*Szene am Bach*）。兩把大提琴扮演了輕柔的淙淙流水，同時其他大提琴

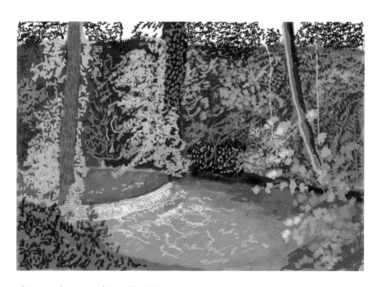

〈No. 540〉，2020 年 10 月 9 日

和低音提琴彈著撥奏。稍後,一把長笛模仿夜鶯,木管則擔任布穀鳥和鶴鶉的角色。這是一幅聲音繪出的風景,是霍克尼那旋律般流動的田園畫在聽覺世界的同類。

　　二十一世紀之初,當霍克尼駕車穿梭於東約克郡,有時會用車上那套十八個喇叭的音響系統聆聽貝多芬。他感到,他能好好聽見音樂的場所,差不多只剩下那裡了。他猶記那時沿沃德蓋特開著車,聽著顧爾德(Glenn Gould)彈李斯特(Franz Liszt)改編的第五號交響曲。貝多芬始終是霍克尼的偶像,是那深深吸引他的「浪漫主義觀念、浪漫主義音樂、『去看新事物』的想法」一環。他鮮明地描述過一件讓他印象深刻的浮誇新藝術(Art Nouveau)雕塑,是馬克斯·克林格(Max Klinger)藏於萊比錫的作品,其中貝多芬成為希臘神祇般的裸體形象,且聖徒似的有天使在旁。

　　2020年,霍克尼為這位偉大作曲家的兩百五十週年誕辰,繪畫了一幅iPad肖像(沒想到遺憾又諷刺地竟成了幾乎全球都無法舉辦現場演奏的一年)。畫中的貝多芬,被一片法式筆觸包圍,這回風格上更接近秀拉(Georges Seurat)和席涅克(Paul Signac)等點描派畫家,一片旋轉、顫動的紫綠點點構成的彩色大氣。

　　霍克尼發現音樂的歷程,或多或少與他成為畫家的過程重合。他在布拉福藝術學院(Bradford School of Art)度過二十歲前的最後幾年,每個白天與多數晚上都不斷地繪畫、繪畫,少許的閒暇時間則有些獻給了欣賞音樂表演。當年那類節目品質精良,且選擇出奇多樣,即使在北英格蘭鄉下地區。

DH　我大概十五歲開始看管弦樂團表演。最早是跟著學校去;後來在藝術學校,我們會去幫忙賣票,然後坐在樂

團後面看。我知道巴畢羅里（John Barbirolli）和韋爾登（George Weldon），就是因為看過他們指揮。十五歲到二十歲，我受到很好的音樂教育。十九世紀的偉大音樂我都聽了。巴畢羅里會指揮馬勒（Gustav Mahler）的作品，當年還不是那麼流行。曼徹斯特的哈雷管弦樂團（Hallé Orchestra）也會來布拉福演出。我總在週五、週六晚上去聽他們的音樂會。每年聖誕節，大約都能聽到八場韓德爾（George Frideric Handel）的《彌賽亞》（*Messiah*），由布拉福老合唱團（Bradford Old Choral Society）、布拉福新合唱團（Bradford New Choral Society）等等一些合唱團演唱。另外還有哈德斯菲爾德合唱團（Huddersfield Choral Society），他們規模很大。我也會去里茲聽音樂會，因為六便士就可以進去，坐樂團後面的位子。有一次那裡請到維也納愛樂。他們說，他們從來沒在票賣這麼便宜的音樂會演出過。還有在里茲市政廳表演的約克郡交響樂團（Yorkshire Symphony Orchestra），由德爾瑪（Norman Del Mar）指揮，不過1995年解散了。所以說，音樂真的很多。

他崇拜的程度不下、甚或超過貝多芬的作曲家，是華格納。1980年代晚期，參與一檔《崔斯坦和伊索德》（*Tristan und Isolde*）的製作時，霍克尼有很長一段時期生活在那齣歌劇的聲景中。那是極繁複的一項創作計畫，須將音樂和戲劇連結至空間、顏色、光線，為合聲與管弦音色尋找視覺上、空間上的對應。可以說，就像一次跨感官的翻譯練習。

DH　我做了非常複雜，有四、五個消失點的空間。華格納要

postcard of Richard Wagner with glass of water

〈有杯水的華格納明信片〉（*Postcard of Richard Wagner with Glass of Water*），
1973 年

森林，臺上就有森林。在劇場以空間工作，滿足了我對立體創作的欲望。那就是我雕刻的方式。

霍克尼喜歡引用《帕西法爾》（*Parsifal*）的一句歌詞：「時間就是空間」（Time and space are one），並指出那早在愛因斯坦發表相對論的幾十年前就寫了。華格納的東西他無一不愛，為《尼貝龍根的指環》（*Der Ring des Nibelungen*）全本演出做設計是尚未實現夢想，但其中他最喜歡的，或許是那所有歌劇中最迷亂、最浪漫醉人的《崔斯坦與伊索德》。

DH　《崔斯坦與伊索德》的任何演出我都會去看，儘管我看過的很多都糟透了。我前陣子正好在讀羅斯（Alex Ross）的《華格納主義》（*Wagnerism*）。很好看的書。他對繪畫、對詩、對一切都有影響。（羅斯形容華格納是「現代藝術的教父，他的大名被波特萊爾、馬拉美〔Stéphane Mallarmé〕、魏崙〔Paul Verlaine〕、塞尚、高更、梵谷等形形色色的人們援引」。）

MG　事實上，你自己也有點算華格納主義者。

DH　這個嘛，他那本書裡也有提到我，還有我以前在聖塔莫尼卡山上的華格納兜風。

1988年買下加州馬里布海灘的房子後，霍克尼想到一個點子，他精心編導從好萊塢山出發的山路兜風之旅，將沿途展望與車內音響放出的華格納音樂相結合。很可惜，我自己不曾參加他的音樂兜風。到了我會去洛杉磯拜訪他的那些年，

他很少會離開房子、花園、工作室。《滾石》雜誌（*Rolling Stone*）幸運的記者薛夫（David Sheff），曾於1990年描述和霍克尼兜風的體驗。他搭上霍克尼當時的車，一臺裝有十二個喇叭的紅色敞篷賓士。他描述，隨著音樂盤旋升高，賓士車也往山上爬；而某個隧道裡的燈串，恰與華格納「一陣激烈的斷奏」同步。曲子來到一段漸強之際，車登上了山巔；接著當他們馳過一個轉彎，分秒不差，一首壯麗的終曲以野獸派色彩奏出：「太陽出現，一顆火球灼著綠色的海。粉紅的雲咻地滑開，消失於地球邊緣。」或者用霍克尼的話來描述，你聽見「齊格飛（Siegfried）送葬曲裡了不起的漸強，然後你轉過一個彎，在音樂攀升的同時看見夕陽乍現。」他顯然在「指揮」這整趟小旅行。這種實境實況的活動，與他的歌劇設計有異曲同工之妙，皆在創造一種與音樂對應的視覺與空間體驗。他協調著風景、車上乘客的移動，以及音樂。與他批評的指揮不同，他將拍點和速度安排得恰到好處。

霍克尼表示他並沒有聯覺（synaesthesia），也就是讓某些人能同步產生視覺及聽覺的感覺互通現象，像爵士鋼琴家瑪莉安·麥可帕蘭（Marian McPartland）便因此聲稱：「D大調是黃水仙色！」儘管如此，他仍對聲音、空間、顏色、線條之間能契合的方式有超常的敏銳度。

DH 聖塔莫尼卡山路兜風，一趟要一個半小時。我記得我帶幾個小孩去過，他們一直說：「哇，好像電影！」他們意識到風景與音樂結合在一起。但他們是絕對不會坐在音樂廳裡聽比方說《帕西法爾》的前奏曲。一邊移動一邊聽的話，那可就棒極了。

MG 很多電影配樂都向歌劇取經。畫面也許是約翰・韋恩（John Wayne）馳騁美國西部，音樂卻是直接來自歐洲。

DH 沒錯。迪奧姆金（Dimitri Tiomkin），那位為《紅河谷》（*Red River*）、《日正當中》（*High Noon*）、《龍爭虎鬥》（*Gunfight at the O.K. Corral*）等很多西部片配樂的作曲家，他在某部電影得到奧斯卡時致詞說：「我要感謝華格納、普契尼、威爾第、柴可夫斯基、林姆斯基高沙可夫。」普羅高菲夫也寫電影配樂，他的東西也很厲害。

MG 不過，聽錄音雖然也很享受，當然還是跟聽現場不同。

DH 哎呀，沒錯、沒錯。我現在只能透過電子設備聽聲音，因為我有聽力問題，沒辦法。所以我已不那麼常去音樂會，因為都得透過設備聽。我以前覺得，音樂會最棒的一點，就在於不是電子的。你會用另一種方式聽見。我就是那樣發現了音樂。

MG 現場表演中，有一種實體連結，就像當你面對一幅畫或一尊雕像也同樣會有。當有個人站在你面前拉小提琴，空氣會振動，因為他手的動作就發生在你身處的空間。我們不只能用音樂看，像在你的兜風中、電影中，或一場歌劇演出中；我們也聽得見空間。

DH 仔細想想，你在錄音裡聽見的，其實是某個別處的、不是你所在空間的聲響。你在另一空間裡聽見它。那勢必會製造出距離。

13

迷失（而復得）於翻譯中

DH　我最近書讀得很勤。我手邊總是非常多書。現在這裡已
　　經累積一堆了，樹的書、拔恩斯（Julian Barnes）的新書
　　《紅袍男子》（*The Man in the Red Coat*）……我有一本一
　　個年輕人寫蕈菇類的書，他說蕈菇其實更接近動物，不
　　是植物。我心想，素食主義者讀到這個會瘋掉吧！
　　　如果年紀大了之後，回頭重讀以前看過的小說，你會發
　　現它們有點變了，因為你的觀點不太一樣。我正在讀福
　　樓拜（Gustave Flaubert）的《情感教育》（*Sentimental
　　Education*），這是第三次了。它在講一個年輕人愛上比他
　　稍微年長的阿爾努夫人的故事。我上次讀是在做紙漿泳
　　池（paper pools）的時候，所以是1978年左右；第一次看
　　是再早十年。那時候我三十歲左右，覺得阿爾努夫人滿
　　老的。但現在重讀，我發現她比今天的我年輕多了。
　　　《情感教育》的故事，很大部分發生在諾曼第，正因如
　　此我才想重看。福樓拜本人幾乎一生都在盧昂和附近地
　　區度過。他的短篇小說《簡單的心》（*A Simple Heart*），
　　設置在一個叫主教橋（Pont-l'Évêque）的小城裡，離這裡
　　很近。那故事非常可愛。我1970年代初期作過幾張它的
　　畫。有陣子我還想為它畫插圖，雖然後來沒實行。不過
　　我作了幾張小版畫。有張是主角菲莉希黛睡著了，旁邊
　　有她的鸚鵡。故事裡，她這一生只讀過一本書，是本有
　　插圖的地理書，有一頭鯨魚被魚叉刺中的圖、一隻猴子

226

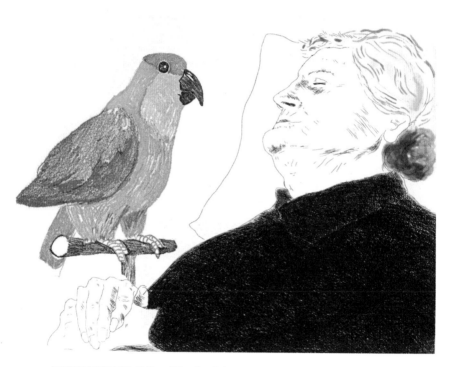

〈睡著的菲莉希黛和鸚鵡:《簡單的心》插圖〉(*Félicité Sleeping, with Parrot: Illustration for 'A Simple Heart' of Gustave Flaubert*),1974 年

〈我母親今日的模樣;《簡單的心》菲莉希黛習作〉（*My Mother Today; as a Study for Félicité in 'A Simple Heart' of Gustave Flaubert*），1974 年

劫走年輕女人的圖等等。她以為那是真的外國，以為國外一定都是那樣。

除此之外，她只知道一張有聖靈的耶穌受洗圖，還有鎮上教堂的彩繪玻璃。我心想，如果她除了那些再也沒看過別的圖像，它們真的會深深烙印在她心上吧？她會永遠記得它們。所以某方面而言，福樓拜那個故事非常視覺，它是關於圖像的。

作為起始，我以我母親為練習對象，畫了一幅菲莉希黛的習作。那是1974年，她應該七十歲左右，我快四十歲。在故事高潮，菲莉希黛大約七十歲，所以我覺得我母親很適合當她的模特兒。

換言之，他總共作了兩幅關於福樓拜短篇小說主角的版畫。第一張看起來明顯是幅肖像，題作〈我母親今日的模樣；《簡單的心》菲莉希黛習作〉。然而即使這作品，也並非典型肖像，它雖畫著真人，卻是畫來作為一張故事人物像的前導（另外，作品標題承認了時光的流逝，頗具霍克尼特色：我母親「今日」的模樣，非昨日或下週）。接著，他創作了另一幅更加複雜的精采作品：〈睡著的菲莉希黛和鸚鵡：《簡單的心》插圖〉。畫一部分是蝕刻線條（菲莉希黛的臉和手），一部分是細點腐蝕法（aquatint）的深灰（這位女僕的衣服），一部分是明亮的彩色（鸚鵡）。它已不再是肖像，但仍肖似他母親勞拉。你可以說，她現在「正扮演一個角色」，彷彿舞臺上的演員。而僅僅將彩色應用於圖片局部所產生的效果，可與某些電影導演，在同一部片中切換使用黑白及彩色鏡頭的手法類比。例如塔可夫斯基（Andrei Tarkovsky）在《安德烈·盧布列夫》（*Andrei Rublev*）中，便採用這種作法，將十五世紀

俄羅斯的場景全以黑白拍攝；直到片尾，銀幕上的顏色才活了起來，以彩色接連展示出盧布列夫的藝術，即他的畫。

菲莉希黛的生活，是孤絕而受限的。她忠誠、天真、善良，但她曾熟悉的人們不是死了、便是拋棄她。她安靜生命中唯一的慰藉，是一隻她偶然接手的寵物鸚鵡露露。露露死了之後，她請人把它做成標本，擺在她臥室的一層架子上。她的世界裡鮮活的一切，所有的希望、愛、快樂，都濃縮在那隻鸚鵡中。長久以來，她把那隻寵物鳥和聖靈混淆，特別是因為聖靈在那張流行的耶穌受洗圖上的樣子：「有著紫色羽翼和祖母綠的身體，簡直是露露的畫像」（這正好顯示了霍克尼說的，一張圖的力量，尤其是在見過圖片極少的人們心中）。菲莉希黛吐出最後一口氣之際，看見了一幅景象，「她覺得自己看見打開的層層天空下，一隻巨大的鸚鵡在她頭上盤旋」。《簡單的心》便結束於這句滑稽、怪誕、溫柔、扣人心弦的宣告。

DH　過了幾年，我的那幅插畫被用在拔恩斯《福樓拜的鸚鵡》（*Flaubert's Parrot*）一書的封面。

因此，其實還有一個轉折。拔恩斯的小說，是對真實和虛構之間的晦暗地帶，進行的一次精妙又矛盾的調查。書中的（虛構）主角試圖確立福樓拜的人生與小說間的關聯。特別是，他嘗試追蹤這位大作家在寫《簡單的心》時，立於他桌上的那件真鸚鵡標本之下落。但是到頭來，那件十九世紀的動物剝製標本，終究飄渺難尋，就和存在於真標本與露露之間的關聯一樣飄渺，也和勞拉・霍克尼，與書皮上那擁有她面頰與嘴、卻代表著某個想像人物的女人間的關聯一樣飄渺。

DH 我之所以沒繼續畫，是因為後來讀到福樓拜恨死了插畫家。

不難猜想福樓拜為何反對有人為他的作品配上插畫。他確實如霍克尼評論的，是極視覺化的作家；他想必希望藉由自己的文字，親自在讀者心中創造畫面。那張蝕刻版畫，依循書中對鸚鵡露露的描述而繪：「他有著綠色的身體，粉紅翅膀尖，藍頭頂，金喉嚨。」但版畫將福樓拜文字的精華，翻譯成了完全不同的語彙——線條、形體、色調、色彩。

<center>*</center>

在我認識他的許久之前，霍克尼有過一句耐人尋味的發言：「其實沒有所謂的抄襲。所有東西都是某樣東西的翻譯。」我們常想到兩種語言之間的翻譯。但其實存在著各式各樣的翻譯和置換。從一項視覺媒材換到另一項，好比由筆改成刷，由石版改成銅版，亦為翻譯的一種。就像霍克尼指出的，每一種媒材都有各自的可能與限制。你無法用木刻複製細點腐蝕法能造就的效果。霍克尼本身很喜歡這樣換換口味，從iPad轉移到畫架，或從小紙張搬到大畫布。有時他會像繪睡蓮池時、一連創作多張筆畫和刷畫那樣，以不同媒材繪畫多版相同或相似的圖。將文字故事改編成舞臺劇或電影，讓演員來扮演人物，同樣是一種翻譯。而將故事變成一齣歌劇或芭蕾，以聲音和律動來表現情節和情緒亦然。我們可以想像《簡單的心》改編成電影或音樂劇，但那當然會成為與小說不同的作品、福樓拜很可能未必讚賞的作品。一齣改編歌劇必然不會與原著相同，但亦將有其獨到的優點。今人多半愛聽董尼采

第（Gaetano Donizetti）1835年那齣令人沉醉的美聲歌劇《拉美莫爾的露琪亞》（*Lucia di Lammermoor*），勝過讀司各特（Walter Scott）1819年的原著歷史小說《拉美莫爾的新娘》（*The Bride of Lammermoor*）（雖然後者應該仍有其擁護者）。

DH 前幾天，我在看安徒生的童話〈一滴水〉（*The Drop of Water*）。故事在說一個叫「亂爬亂叫」（Kribble-Krabble）的老魔法師，用放大鏡看一滴水窪取來的水，還用一滴紅酒將它染色，所以裡頭的小細菌、小生物看起來就像一大群人一樣。

這寓言聽起來就像會吸引霍克尼的主題，畢竟他一生都對顏色、透明、水、水窪感興趣。故事的寓意為：此小小世界，即人類世界之縮影。亂爬亂叫把那滴染色的水拿給另一位魔法師看，問他覺得那是什麼。「這還用問嗎？很明顯嘛。」他回答。「一定是巴黎，還是哪座大城市，因為看起來都很像。就是一座大城市！」「只是一滴水窪的水而已啊！」亂爬亂叫說。

霍克尼還很喜歡安徒生的另一個故事：〈夜鶯〉（*The Nightingale*），也就是史特拉汶斯基同名短歌劇《夜鶯》（*Le Rossignol*）的雛型。霍克尼於1981年，紐約大都會歌劇院的三劇聯演第二檔中，替那齣歌劇設計了舞臺和服裝。這則寓言故事的梗概，令人聯想到《簡單的心》，因為它也一樣涉及一隻精美但無生命的鳥。

大都會的製作結束後，霍克尼出版了一本小書，用他自己的話講述〈夜鶯〉，並收錄了一些他的設計。他的圖片和敘事旨在使故事更清晰、簡單。那些設計創作於他徹悟「法式筆

〈夜鶯：皇帝與朝臣〉（*Emperor and Courtiers from 'Le Rossignol'*），1981 年

觸」之美的時期，因此帶有一絲馬諦斯和畢卡索的影子（相當適合，因為史特拉汶斯基的歌劇寫於1914年，正值立體派和野獸派極盛之時）。霍克尼的版本減弱了原始故事的華麗，添增了一股家常、當代的魅力：

> 「中國皇帝住在一座瓷宮殿裡。宮殿的一切都美極了。園裡的花朵香氣如此幽微，花還得繫上小鈴鐺，以免有人沒注意碰壞了。每個造訪這王國的旅人，都會描寫那座宮殿有多美。來過的詩人們說，全國最美的東西，是在海邊唱歌的那隻夜鶯。」

皇帝於是命人搜索那隻美妙的鳥，「但唯一知道牠的，是在廚房洗碗的一個小女孩」。最後，朝臣們總算將牠找到了，但霍克尼描述，「當發現那不過是樹上一隻不太起眼的小鳥，大家都有點失望」：

> 「就在此時，日本皇帝派來的三個大使到了，並帶來一份禮物——一隻機器夜鶯。那可不是Sony或Panasonic，是老式的發條機器。他們打開盒子，轉上發條，每個人都很高興。機器夜鶯唱了起來。人人都覺得發條夜鶯挺棒的，但其實和真夜鶯比起來，它又俗氣又難看。可是他們很喜歡，而且每當上了發條，它總會用一樣的方式唱起歌來。」

直到有天，發條鬆了，再也轉不緊為止。當皇帝病倒，死神來準備帶走他的時候，唯有那隻小小灰灰的真鳥，以歌聲將死神哄走了。第二天早上，「回到皇帝寢室來的朝臣們，原

以為要在昏暗的室內向他們的皇帝道別,卻驚訝地見他在床上坐起來,愉快地向他們打招呼。寢室被光充滿,每個人都驚奇不已。」那最後的點綴,從黑暗到光明的轉變,非出自安徒生或史特拉汶斯基之手。那是純視覺的手法,是霍克尼對此前已先轉換為和聲、節奏、旋律等音樂詞彙,轉換為觀眾可立即明白的戲劇語言的一篇文學作品,所進行的再改造。

〈夜鶯〉不是霍克尼與童話的首次幻想相遇。十年多前的1969年,他創作過一本出色的書《格林童話六則》(*Six Fairy Tales from the Brothers Grimm*)。他指出,這件作品的重要性不下一幅主要畫作,其中也灌注了同樣多的時間與精力。首先,他讀遍了格林兄弟的童話全集,總共三百五十幾則故事。稍晚幾年後,他曾解釋那歷史悠久的北歐奇談選粹為何吸引他:「它們迷人極了,那些小故事,用非常非常簡單、直白的語言和風格述說。是那種簡單吸引了我。它們描寫的經驗涵蓋了頗奇異的範圍,從魔法到道德都有。」最後他選擇那六個故事畫插圖,考量的一部分是視覺因素,有點執拗地,因為有時吸引他的,偏偏就是將某則故事轉譯為線條與筆觸之不易:「我選的故事,有時是受到能怎麼畫插圖影響。例如〈老頭林克朗〉(*Old Rinkrank*),因為故事的第一句是:『有個國王蓋了一座玻璃山。』我非常喜歡畫玻璃山的想法。那是個繪畫的小難題。」那暗示了何種性質使他感興趣,而又成為許多人受他作品吸引的原因:一種深奧與直率的完美匯合。他現正創作的繪畫也具有這項特點。

DH 我剛讀完烏爾史拉格(Jackie Wullschlager)寫的安徒生傳。很好看。我一直很喜歡他的故事,但以前不太曉得他的生平。顯然他母親是完全不閱讀的。他生於1805

「格林童話六則插畫集」：〈玻璃山〉（*The Glass Mountain*），
1969 年

年。1805年啊，我的祖先那時候是林肯郡和東約克郡的農工。他們可能也是一輩子沒讀過任何東西。或許也沒看過多少圖，尤其因為身在英格蘭，在克倫威爾（Thomas Cromwell）和宗教改革把大部分、甚至教堂裡的圖像都清掉之後。

所以，有件事連結了安徒生和霍克尼的背景，而且關於這個層面，也連結到《簡單的心》中菲莉希黛的內在世界。根據福樓拜的描寫，她對於教堂裡聽見的那些教條和禱文，「半個字也不理解，甚至不曾試圖理解」，但那張聖靈的圖，代表愛、善、希望的一隻神鳥，她卻覺得比什麼都重要。那真的「深深烙印在她心上」。當然，霍克尼一生的努力，也就是為了想創造出有那種力道的圖像。

DH 畢竟大部分的圖都沒有那種力道呀。大部分的圖，你看過就忘了。

14

畢卡索與普魯斯特，以及圖像

DH 我現在開始用筆刷繪畫了，但iPad畫我也會繼續，因為只要堆疊很多層次，iPad就可以畫出極妙的質地。我們在想，那些畫可能要印成很大，除了靜物以外；因為我們把池塘下雨那幅印成大大一張的時候，所有筆觸都看得見了。重點都在製造筆觸，不是嗎？我們打算把春天畫印出來之後，排成上下兩排，偶爾放張大的跨排。總共會長四十公尺左右，看的時候要從一頭走到另一頭，就像貝葉掛毯。走一趟會滿長的，而且裡面有敘事對吧？如果畫掛成一長條，而且因為疫情，看的人要相隔兩公尺，看畫時就可以一路走過去，全部甚至會比貝葉掛毯還長。這樣看，會有累積式的體驗。

霍克尼喜歡引用塞尚的格言：「一公斤綠比半公斤綠來得綠」，顏色是如此，但幾乎其他一切亦皆如此。規模擴大會帶來影響。然而調整質地、觀看情境，當然還有在行列中的位置，同樣能起作用。故一百張排成排的風景畫，看起來的效果不同於單獨一張，因為每張的觀看經驗都會疊加在先前看過者的基礎上。一連串圖像如何堆疊成敘事，是霍克尼長久以來感興趣的問題。最早期，他曾創作對應到既有故事的圖畫，比如他的《浪子生涯》版畫系列（*A Rake's Progress*，作於1961至1963年）和《格林童話六則》。之後他意識到，並不一定要由此開始；一系列圖像可自己構成自己的敘事，雖然未必如同文

238

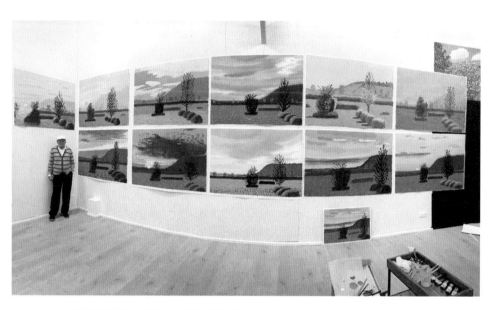

霍克尼於豪園工作室，在大尺寸列印的 iPad 畫前，2020 年 8 月

學式的情節。他似乎是某天，翻閱一套多冊的畢卡索大全時，想到了這點。

DH 澤沃斯的《畢卡索作品目錄》（*the Zervos catalogue*）實在太棒了！我從頭到尾看過三次。需要花點力氣，但真是美妙的經驗。你不會覺得無聊。看很多藝術家的全集真的會無聊，尤其是有三十三冊。人們可能會說，那不是設計來這樣讀的，但實際上可以。如果畢卡索同一天畫了三幅畫，上面會標一、二、三，所以你有辦法知道他早上畫了什麼，下午又畫了什麼。就像一本以圖代文的日記。1984年4月，我作過一場演講，是關於畢卡索在1965年3月的十天期間，創作的三十五幅畫，我說那些應該合起來看成單一作品。我講的時候並沒有照著稿唸。如果你看到臺上講者在讀稿，你會納悶幹麼去聽——你自己看演講稿也一樣呀。看到講者充滿興趣和熱情在演講，那就不一樣了吧？觀眾聽你的聲音，就知道你有熱情。我第一場是在紐約的古根漢美術館（Solomon R. Guggenheim Museum）講。到洛杉磯講的時候，雕刻家格雷姆（Robert Graham）聽完跑來跟我說：「問你呀，你剛剛開講前是有嗑藥嗎？」我說：「沒有，我哪裡敢，那樣我可能會講更久！」他聽我那樣滔滔不絕，還以為我有咧。

　　如同他這個人的一貫特色，霍克尼的講者生涯雖短，但他快速抓到了那門領域的重點：那是表演的一種，而且最好臨場發揮，就算你腦中已有劇本。同樣很有他的風格，他為新發現興奮不已。他發現某些圖像當中，包含文字從未敘述，可能

也無法敘述的故事線。

拜當今的資訊普及，以及古根漢美術館完善的檔案保存之賜，你只要動動滑鼠，就有辦法聽到將近四十年前那天的霍克尼發表那場演說，講題叫「畢卡索：1960年代重要畫作」（Picasso: Important Paintings of the 1960s）。一開場，他先讚揚了那本澤沃斯的畢卡索目錄。他此前像讀小說一樣讀了那套書（它們如今還排排站在他洛杉磯家客廳的書架上）：

> 「那是套獨特得不可思議的紀錄，因為畢卡索從非常早期開始，就什麼都會標日期……你可以查，比如說，1939年6月23日週四下午他在做什麼。還真的都找得到。」

接著，霍克尼開始談那非比尋常的十日間，畢卡索所作的各幅畫，以及那些畫對他的意義。其中每幅都呈現一個畫家正在畫一個女人。

> 「這三十五張畫的每一張，在女人的畫法上、觀看方式的創新上，都令人驚訝得說不出話，真的，因為每次都和之前不太一樣……我們看見一個藝術家與擔任他模特兒的一個女人。他向我們展示她的一個面向。然後藝術家坐下……我想那是在述說，每一次他看見、望著那個女人，當然都會有某些不同……這些畫也是在探討畫布、空畫布、描繪的問題、再現的問題。這就是為什麼畢卡索從未走向我們稱作抽象的東西。他暗示那並不存在——你永遠都在描繪某個什麼。」

畢卡索，〈作畫中的畫家〉（*Painter at Work*），1965 年

接著，他開始推測其中一幅畫的意義，畫中的畫家放下了筆刷，只是以眼睛注視模特兒。

> 「這可以用很多方式詮釋。但歸根究柢，藝術家一直都在觀看。它也是在說：藝術家必須觀看、必須凝望。彷彿不斷地重新回到自然。我認為畢卡索便是如此，所以作品結論才是開放的。」

霍克尼對於這位大師畫中藏滿軼事的論點，確實很正確。畢卡索承認自己喜歡「沒完沒了地編這些故事。我會花上一小時又一小時，一邊畫，一邊看我創造的人們、想像他們心中的瘋念頭。」畢卡索毫不掩飾地在端詳自己，思考自己從事的活動，如同〈作畫中的畫家〉（簽有日期「31.3.65」）這幅畫所做。霍克尼顯然於畢卡索身上看見了他自己，或某種他的人生及畫家生涯可能發展的方向。他喜好以成組的方式創作，整組構成單一作品，或許源頭便在於此。過去十年，他許多創作皆採此種形式，包括2011、2013、和現在2020的各系列「春天來臨」，還有《八十二幅肖像與一幅靜物》（作於2013至2016年）。如今他認為圖像，是可以組成更大整體的部分。

DH　人們常常在展覽開幕前，就必須為之寫文章，應用於目錄等等，但開幕之後再寫總是有趣多了。策展人在統籌展覽時，會個別去看每幅畫，但很多時候是看照片。看完便去寫他們的文章。但有策展人跟我說過，只有展覽統籌完後，你才真的能看出頭緒，也就是說，把作品合起來看的時候。

另一方面，任何由繪畫中浮現的敘事，結論都是開放的。似乎就連畢卡索，都得動用想像力才能得知他畫裡的人物在想什麼，且時而為之驚訝。

DH　每個人都看著同一幅畫，看見的卻未必相同。

<center>＊</center>

DH　我正在重讀普魯斯特（Marcel Proust）的《追憶似水年華》（*À la recherche du temps perdu*）。這也是第三次讀。弗雷蒙（Jean Frémon，法國藝廊經營者及作家）幫我買了一套史考特蒙克里夫（C. K. Scott Moncrieff）翻譯的版本。我剛開始看。事實上，我現在在看《索多姆和戈摩爾》（*Sodome et Gomorrhe*，七卷中的第四卷），所以是從中間開始。

　　於早年的自傳中，霍克尼曾描述他與普魯斯特的初遇。那是他服役期間，由於他是良心拒服兵役者，他在哈斯丁（Hastings）附近的一間醫院服替代役。那段期間他忙碌於義務役的職責，因此成了他人生僅有的，極少做藝術創作的時期：

　　「我讀普魯斯特讀了十八個月，那可能是另一個我沒做任何作品的理由。我強迫自己讀那部書，因為一開始讀起來實在太難了。我從來沒去過國外，但我聽說那是二十世紀的偉大藝術作品之一。我從很小就開始看書，但大部分是英文。只要寫的是英格蘭，我多多少少

還看得懂在講什麼。狄更斯我讀了，多多少少看得懂，但普魯斯特則是另一回事。」

普魯斯特的小說，之所以被廣泛視為現代藝術經典，緣自於其中對時間與感知之相對性的著墨。一切都是由某個特定時點、特定角度被看見。那七大卷的鉅著中，不太能找到傳統的情節線，儘管亦有感情糾葛、社交聚會、旅行等事件。那部書更像一連串的時刻，其中高潮，則落在敘述者領悟到他生命的複雜馬賽克如何鑲嵌成了一塊的那瞬間。就像霍克尼有次和我說的，那基本上是一種立體派的看世界方式，將許許多多觀點、時刻結合為一個整體。

這部小說亦非常視覺（霍克尼的另一個論點），因為普魯斯特雖以文字書寫，卻似乎常以圖像思考。文學學者沙塔克（Roger Shattuck）於《普魯斯特的望遠鏡》（*Proust's Binoculars*）一書中，提到普魯斯特頻繁使用「影像」（image）一詞，描述人經歷與思想之物。但他將這簡單的詞彙，又細分為一系列更特殊的隱喻，例如「攝影」（photographie）、「證據」（épreuve）、「底片」（cliché）、「快照」（instantané）。

這些字眼都能指涉碎片般的印象或記憶。此外還有一個基礎的法文字：「pan」，意為一面、一片、一截。小說開頭，主角馬塞爾回想不出自己度過童年的貢布雷，只能憶起「一小片光」（un pan lumineux），一塊被照亮的區域，有點像個幻燈機投出那棟他曾住過的房子和屋中人們的影像。更後面的一卷中，作家貝戈特（Bergotte）在維梅爾的〈臺夫特風景〉（*View of Delft*）前死去。他在報上讀到有人評論畫裡有「一小塊黃牆」（petit pan de mur jaune），是「無價的中國

〈母親 I，約克郡荒原，1985 年 8 月〉（*Mother I, Yorkshire Moors, August 1985*），1985 年

藝術範本，或完滿自足之美」，於是跑到畫廊看那幅畫。那描述的其實是一小塊刷痕，類似於莫內可能用來畫他的乾草堆，或霍克尼可能添在他繪畫或iPad畫上的那種筆觸。那是透過某種無法用言語分析的視覺機制，為整幅作品畫龍點睛的一抹色彩。布拉克曾評論，藝術中一切都能解釋，除了真正重要的那一小部分。那「一小塊黃牆」，就代表無法解釋的額外部分。

但普魯斯特的視野，涵蓋的不只近乎抽象的幾抹色彩。

他的其中一個洞見，大致即是霍克尼每每強調的「我們用記憶在看」。也就是說，我們並非如相機快門般，在瞬間照見一幅景象。我們的眼與我們的心相連（霍克尼常複誦的另一點），因此是憑藉從前看過的種種，來理解現在所見。也就是這理由使普魯斯特認為，一定得透過一連串不同時刻的影像，才有可能理解某物或某人。就這樣，書裡的馬塞爾，琢磨著他對某個認識的人的新發現：

> 「維爾迪蘭先生的角色給了我一個未曾料及的新面向；我不得不承認以固定形象呈現一個角色之難，不下於欲如此呈現社會或激烈的情感。因為角色改變得同樣之多，而若有人希望為它那相對易變的面向留影（clicher），只能看著它對不知所措的鏡頭現出一連串不同樣貌（表示它不懂如何靜止，仍然動個不停）。」

這就像以文學而心理的方式，表達一幅霍克尼於1980年代創作，由不同時間、不同角度拍攝的多重鏡頭構成的相片拼貼。霍克尼其實是個很普魯斯特的藝術家。

MG　時間之中也會有視角，不只空間中有，不是嗎？我們人觀看所有東西，都是從某個觀點看，從「此處」，也從「此時」。如今你住在法國讀這些書，你生活的某些區域就是普魯斯特小說的場景。另一方面，回到1957年，你離普魯斯特描寫的時代較近，比我們現在距離1950年代還要近。

DH　普魯斯特頗常將場景設置在諾曼第。他有次搭密不透風

的車來這裡欣賞花季的果園，因為他氣喘。密不透風的車！（大笑）去年夏天，我們去了這附近海邊的卡堡（Cabourg，在書裡被叫做巴爾貝克〔Balbec〕），在他長住過的卡堡大飯店（Grand Hôtel）吃晚餐；我們是和卡特琳·居塞（Catherine Cusset）一起去的，她寫過一本我人生的小說。牆上掛了一段出自普魯斯特小說第二卷《在少女們身旁》（À l'ombre des jeunes filles en fleurs）的文字，描述捕魚的人和工人擠在玻璃上，窺看餐廳裡面。他寫道，那好像一個水族箱，窮人會從窗外注視那些打扮得光鮮亮麗的人，彷彿在觀察其他生物。在他們看來，富人的行徑就和魚或龍蝦的生態一樣奇怪。從1907年到現在，飯店和海都沒變。但今天，飯店外的人穿著打扮就和坐在裡面的人一樣，差不多。

MG 所以建築依舊，但周遭的世界已完全變了。

DH 沒錯，我們也會變，至少我們的觀點會變。我的畫法有很明顯的轉變，因為現在來到諾曼第。時間和人的年紀增長也會帶來影響。我前幾天才和西莉亞說到，她孫子們看起來耀眼極了，他們應該十八歲或二十歲。現在我看那年紀的每個人都覺得耀眼極了。我二十歲時可不這麼想。但年紀這回事、對怎樣算老的看法，也會隨時間改變。我還記得以前我阿姨會說：「我已經很老很老了」——那時她才五十五左右吧。

西莉亞・伯特維爾之孫女〈史嘉莉・克拉克，2019 年 11 月 20 日〉（*Scarlett
Clark, 20 Nov 2019*），2019 年

15

身在某處

DH 我們在封城前就來這裡，真的很幸運。我只是埋頭工
作。我們不用跟誰見面。這樣對我來說太棒了。我們的
創造力好像大幅提升。假如有人來來去去，我們不可能
不受打擾，做出這麼多畫和動畫。

來這裡做這些事，是我老早就有的計畫。但現在各地可
能有很多人，也正在觀察他們身邊並畫下來吧。推特上
會有人把畫寄給我看，他們看到我的作品，想做類似
的事，也有小孩在畫，有些畫得非常好。朱達（David
Juda，一位藝術經銷商朋友）跟我說，他今天準備去圖庭
公園（Tooting Common）散步，因為天氣很好，而且花
都開了。以往他是不會想到要去的。西莉亞之前只是去
她的小屋住，但她說，今年她頭一次真正觀察春天。人
們是真的在看東西。

有次我和美國抽象畫家艾斯沃茲・凱利（Ellsworth
Kelly），在麥迪遜大道旁平凡無奇的一間辦公室對談，他正
開始舉例說明哪些景象會帶給他繪畫靈感。盯著實用導向的窗
簾和層架，他驚呼：「你看角落那塊影子！這可有趣了！」他
才說完，我就發現其他不起眼的小細節裡，也可能萌生出一幅
凱利圖畫的種子。霍克尼某日想必也類似如此。他發現了一棵
樹枝低矮、枝上仍有花零零星星開著的樹，然後興味盎然地注
意到新剪草地上的樹影形狀，和空間一階一階向後伸的樣子

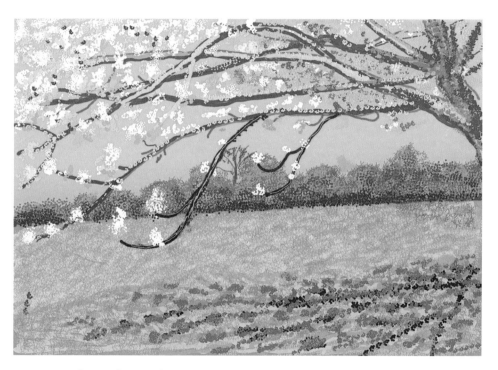

〈No. 187〉，2020 年 4 月 11 日

──到籬笆、再到後排樹木、再到天空。那時他一定也像看著百葉窗的凱利一樣，心想：「這可有趣了！」

霍克尼的朋友強納松‧布朗，已和他認識超過四十載。很久以前，霍克尼隨口說過一句他覺得很有意義的話：「我不需要去任何地方。」強納松的理解是，他感到自己不必「特別」去哪裡才能創作。的確，這些年來，他曾於歐洲、美洲、亞洲、北非各種南轅北轍的地點作畫。但強納松將這種對所在地的輕鬆自在，連結到一個更進一步、更大膽的想法：對霍克尼來說，什麼都很有趣。

霍克尼幾次遐想道，梵谷帶著顏料和畫架，哪怕被關在全美最無聊的汽車旅館也一樣；比如土爾沙（Tulsa）一間毫無裝飾的單人房好了。幾天後，他一樣會抱著幾張最美、最叩人心弦的畫冒出來。事實上，這只是稍微誇大地陳述發生在亞爾的事實而已。那裡的梵谷，住在街道雜亂的都會區外環，也就是今日會看到洗衣店、雜貨店、輪胎店群集的區域。他的許多題材，正是十九世紀的這類平凡場所。他畫過鐵路橋、一條旁軌上的貨運列車、完全無特徵的公園、他小房子外的街上開挖埋入煤氣管的情形。而如霍克尼指出的，即便是梵谷去畫鄉村風光的那片田野，亦即他繪出那些壯闊、耀眼的收割情境的場景，若拍在照片裡，恐怕也會顯得平淡而乏味。

霍克尼自己的作品亦然。他在約克郡畫的那些田野和樹林，固然漂亮，卻並不比英國鄉村成千上萬的其他角落來得突出（且大同小異）。某方面來說，知名的景點，即華特‧席格所謂的「令人敬畏之景」（august view），比起不特定地方的尋常景象更難畫。莫內第一次造訪威尼斯的反應是：那裡根本沒辦法畫，太美了，而且自卡那雷托（Canaletto）至惠斯勒的每個人都畫過了。他後來還是克服了那種心情；霍克尼也一

樣，曾挑戰一些「令人敬畏」的題材，如大峽谷、優勝美地。但最近幾年，他的心思更集中在康斯塔伯稱為「自己的地方」的題材上——在東約克郡，然後是如今他的四英畝北法。這些風景特別之處，正在於是他「自己的」，經過長期的鑽研和內化。他深諳它們的每個小面向，且隨著每分每秒的觀察越來越深入了解。漸漸地，這些熟悉的地方都成了最豐富的小宇宙，裡面畫家所需的應有盡有。

這說明一個道理：有趣的不是地方本身，而是觀察的人。無論何處，都是這世界的一部分，總是依循時間和空間的規律，總有日出日落，月升月沒。即使只是一道特殊的光線、一種特別的色調，也可能使事物深深吸引一個藝術家（或許也就只有那個藝術家——不是人人都會像梵谷一樣受亞爾的鐵路橋或公園啟發）。

DH　這裡什麼都有！什麼樹都有，蘋果、梨子、李子……而且四面都是天空。天空實在太精采了。有時會有無比巨大的大白雲，波光閃閃的白在一片藍天上。我覺得這次的iPad畫，比前一組好很多。畫裡的細節更多；我畫得更詳細。2011年，我拿iPad作第一組「春天來臨」的時候，不過開始用iPad六個月而已。但這次的2020春天細膩很多。我之前也說過，在這裡，我就住在我的題材正中央，這樣真的有差別，因為我會更認識樹。

說起來，康斯塔伯和他的東貝格霍特（East Bergholt）也是如此。這個他出生的村子，位於薩福克和艾塞克斯（Suffolk–Essex）郡界。他住在這一切的中間，無止境地觀察。孩提時代，他會坐在河邊釣魚釣上好幾小時。垂釣是種

康斯塔伯，〈斯托河上的水閘望向弗萊特佛磨坊〉（*Flatford Mill from a Lock on the Stour*），約 1811 年

需要高度專心的活動，雖說可能對魚不友善，但你要觀察預示魚兒將游上水面的微小跡象，譬如水的流動、河面的皺摺、雲的陰影等。另一位少年釣手轉行的畫家朱塞佩・佩諾內（Giuseppe Penone）曾提到，成功的祕訣是，你得了解魚在想什麼。而且還沒那麼簡單，你得了解那整幅景象是怎麼共同運作的，包括天氣、河、草木、生活其中的動物。

　　最近，我每天散步穿過河邊水草地的時候，常常想到康斯塔伯。一部分是因為那典型的東盎格利亞風景：一片平坦、綠油油、水汪汪、很多柳樹。今日看見這種地形，自然而然會聯想到這位畫家的大名。但此外，也因為他示範了從那麼小的一方土地，能汲取多少的視覺享受。整塊東貝格霍特、弗萊特佛，和鄰近的斯托河水域加起來，和我漫步的劍橋河邊範圍

差不多大，可能還稍小一些，不比霍克尼的諾曼第莊園遼闊多少。他卻能由這鄉間的小角落創作出源源不絕的畫，其中許多還是了不起的經典。

康斯塔伯結婚之前，每逢夏初，都會從倫敦回東貝格霍特。他從那裡寫信給未來妻子瑪麗亞（Maria Bicknell）時，幾乎次次必驚嘆薩福克正是「極美的時候」。他1812年6月22日的信，最動人地傳達了熱情，寫道：「此時節的鄉村景色之美超越世間一切，它的清新、它的宜人──那窗子吹來的輕風都那麼愜意，擁有大自然說話的聲音。」這和霍克尼會驚嘆的事簡直如出一徹，不過是以浪漫時期的遣詞表達。有些畫家，比如透納，旅行世界尋找新的視野。但也有些畫家是康斯塔伯描述的「居家派」──他想的是十七世紀的荷蘭大師們。他自己也是個居家派。他從未出過英國，甚至不肯去巴黎領取法國查理十世國王頒給他的繪畫獎牌。他最傑出的作品，幾乎全是畫那幾個他曾經住過，或與他摯愛的人們有關聯的地方：東貝格霍特、漢普斯特（Hampstead）、薩利斯伯里（Salisbury）、布萊頓（Brighton）。那些是他的地點。

而劍橋的那些公園和綠地，也在我的地點之列。我曾數百遍走過那些地方。但康斯塔伯讓我更看見它們，就像更早的雷斯達爾（Jacob van Ruisdael）等畫家給了康斯塔伯啟發一樣。「觀賞最優秀的荷蘭畫家作品，使我們獲得一種驚奇之喜，」他解釋，「我們發現臻於化境的藝術，能為最平凡的題材帶來多少趣味。」這正是霍克尼對梵谷和汽車旅館的論點。

DH　我跟你提過林布蘭那句話，他告訴學生：最好別旅行，連義大利都沒什麼好去的。當然那個時代，翻過阿爾卑斯山挺辛苦的，今天只要坐在飛機上看山就好了。我就

不用啦，我待在這裡就好。我有很多事在進行。我會一直記得2020年春天。天氣美極了。有時會下雨，但雨也很美。我還要繼續畫，因為蘋果樹才正開始變綠，果子剛冒出來而已。這裡現在還是「春天綠」。

*

每個地方都同樣可能激發人的靈感，不過當然不代表任一處條件都相當。地點的轉換，總會造就差別。一部分是因為，每一小塊落入我們視線的地球表面，都受到樣態無數的物理化學作用形塑。陽光的角度，根據你所處的南北緯度、時刻、季節而不同。《水的導讀》中，古力說明，即使是霍克尼最愛的那個題材──樸實的小水窪，出現位置亦受無數因子影響，例如地質、地勢、盛行風、正午是否有遮蔭（以北半球來說，正午太陽偏南）。水窪表面的波紋，會回應最小至最大的擾動而變化，也許一隻飲水的鳥，也許一輛經過的巴士；水窪當中住著的微生物小社群，會根據溫度、土壤酸度的細緻差異而有最適合的物種，諸如此類。

因此，水窪不僅能反映更大的世界，反映天空、星星，它也是規模宏大許多的現象縮影，如形形色色的湖泊、河川、海洋。這顯然不是說，所有這些地方都會一模一樣。正好相反，你會發現每一處都自成一格。就拿太陽的高度和白晝的長度來說吧。好幾年前的某個七月，我從拉脫維亞海岸乘船出發，航向波羅的海。我們尚未進入永晝的地帶，不過很接近邊緣了。凌晨兩點前後，太陽會沒入海面短短一會兒，但日落和日出彷彿沒有盡頭。每個夜裡，空中會上演無數個小時紅、粉紅、金、紫的色彩秀。

〈沃德蓋特，2013年2月6日至7日〉（*Woldgate, 6–7 February 2013*），出自《春天來臨．2013》（*Spring in 2013*），2013年

孟克（Edvard Munch），〈太陽〉（*The Sun*），1910~1911 年

　　這使我不禁好奇，馬克・羅斯科（Mark Rothko）的拉脫維亞童年，是否深深影響著他的想像。羅斯科為美國公民，並且是紐約畫派、抽象表現主義的領銜人物之一。他在1913、他十歲那年離開俄國，從此不曾回去過。但有些依據可使人猜測，他的繪畫與他的想像深受那段早年歲月影響。他本名馬庫斯・羅斯科維茲（Marcus Rothkowitz），出生於昔日沙俄的德文斯克（Dvinsk），即今之拉脫維亞大城道加夫皮爾斯（Daugavpils）。那是道加瓦（Daugava）河上，一個多森林、地平線遼闊的地方。冬天漫長、陰暗、嚴峻，羅斯科回憶他會滑雪去上學；到了仲夏，太陽只在夜半落下三小時。羅斯科的一首詩裡，將天堂連結到霧中閃耀的一道光。他曾向一

位畫家同行馬瑟韋爾（Robert Motherwell）讚頌他童年見到的
「輝煌」俄羅斯日落。

DH 再北邊一點，太陽真的完全不會落下。它會降到地平線
上，停在那裡，然後又開始上升。我在挪威北部看過，
我也在那裡看到極光。我發現太陽周圍真的看得見孟克
畫的那些圈圈。你不只會看見光束，也會看見那些圈，
跟他畫的一樣——相機永遠看不見，我們卻看得見。當然
啦，在六月的奧斯陸，孟克能持續看太陽的時間，可比
梵谷在亞爾要長多了。

我們去過挪威兩次，其中一次先去了卑爾根（Bergen），
然後到最北端，大約在史匹茲卑爾根島（Spitsbergen）
南方一點，那裡簡直就像是世界盡頭。我們住的地方有
一扇大窗，你可以站在窗前，看太陽在霧中落下、升
起，然後你旁邊會有一堆人靜靜地走來走去。很壯觀的
地方，但完全沒有樹。我在那裡畫了不少畫。那裡不是
永晝，就是永夜。你要是夏天去北極，完全不會遇到夜
晚。冬天則隨時都是夜晚。

在東約克郡也是，因為沒有山、看得見很寬廣的天空，
所以你可以望著太陽落下和升起。天空真的很大片，雖
然沒有到美國西部那樣一望無際的程度。諾曼第這裡，
夏至的6月21日，就是昨天，日落會被山丘擋住，看不太
見。但可以從廚房窗戶看日出，而且能看見太陽剛出來
時那條小小的金線。太陽會從房子西邊的山丘落下，所
以你能看著它到下山為止。當然，假如是在海邊，就能
看見美麗的海光了。布理林頓就有，因為海水會反射夕
陽。我布理林頓的工作室很接近海岸，所以非常明亮。

海光會伸進內陸大約一英里,再遠反光就消散了、到不了。我們這裡離海邊十二英里(約十九公里)左右。

當時布里林頓的日出和日落,就像此刻諾曼第的一樣,催生了許多美得驚人的畫。其中幾幅畫裡,霍克尼也頗類似凱利,注意到陽光與他臥室百葉窗間一些耐人尋味的效應。

<center>*</center>

康斯塔伯對樹木有強烈、近乎愛慕的情感。1814年6月5日,他向瑪麗亞吐露:「比起人,我更愛樹木和田野」(雖然他為她開了個例外)。他在1836年的某次講課中,描述了一棵白蠟樹哀傷的結局,說起他口中「這位年輕女士」的命運,聽起來真的像失去至親似的。隨後他展示出一張「她仍容光煥發時」他作的畫。康斯塔伯接著講述,不久後他再經過那棵樹,發現「一張可惡的牌子釘進了她的身側,上面用大字寫著:『遊民與乞丐將依法處置。』」那可憐的白蠟樹似乎「感受到羞辱」,枝梢已開始枯萎。康斯塔伯敘述,當他再次看見她時,她已被砍得剩下一截枯樹幹,高度剛好夠掛那塊牌子。「說她心碎而死也不為過。」

DH 我們現在發現,明年三、四、五月,最好是不要有任何客人來,因為那是最活躍的時候。明年春天,我可能會專注在櫻桃樹上。每天只管畫它。等那些小小的變化開始,也許我有辦法天天畫它。(霍克尼一定像康斯塔伯愛那棵白蠟樹一樣愛他的櫻桃樹、像拍手的垂死梨樹,還有其他那些樹。)你應該畫你愛的東西!我就在畫我

〈No. 187〉，2010 年 6 月 17 日

愛的東西，我一直都如此。我打算繼續待在這裡。我應
該暫時不會回美國。我已經畫了一百二十張這座莊園的
春天。我三個月都守在這裡。接下來我要畫一整年——然
後再一年。我是二月開始畫的，我會畫到一月底，這樣
就有整整一年。等我明年畫冬天的樹，畫出來一定會不
太一樣，因為畫法已有很多演進了。

〈No. 472〉，2020 年 8 月 3 日

〈No. 592〉，2020 年 10 月 31 日

16

諾曼第月圓

DH　明天是月圓，如果天氣好，我想在外面趁著月光畫幾張畫。說不定我甚至會去河邊，看河在月光下是什麼樣子。這次這種好像叫「藍月」（blue moon）吧。關於藍月有一句諺語「遇見藍月」（once in a blue moon，指非常難得）。

MG　……還有歌呢。一條爵士標準曲。

　　霍克尼的熱情很有感染力。隔天晚上，萬聖夜，我發現自己站在花園裡仰望天空。爬到了屋頂上的，確實是顆明亮耀眼的大圓球，儘管可想而知並不是藍的。顯然月亮在極罕見的大氣條件下，有可能罩上一層藍色光暈，不過諺語把其中邏輯翻轉了。現在不尋常的月亮就叫「藍月」，像這次，是指一個月分裡出現的第二次滿月。不過在劍橋，看得見月亮的時間很短。一會兒之後，飄來的薄雲就像簾幕般把月亮蓋住了。風必然是從西邊吹來，因為諾曼第的晴空維持更久。那個涼夜，霍克尼好幾小時都在屋外的草地上，一直畫呀畫呀。到了很晚的時候，我的手機響了。

DH　你有看到我寄過去的月亮畫嗎？現在太多雲，月亮已經不見了，我要去躺幾小時，希望晚點月亮走到池塘上時，雲會散開。目前這幾張都只是在門口畫的。我從三

月開始，每逢月圓都有畫，應該啦。這次我們讓房子的燈亮著；我喜歡這樣，因為我坐在外面的一張椅子上。看到燈的時候，我心想：「啊，這樣很好！」門窗透出的光伸到樹的邊緣，我把那也畫了進去。

MG 窗戶亮著光的房子和屋上的月亮，不知怎地有點日本風情，池中月也是一個絕佳的動機，像首俳句。為了月圓而興奮，很像日本人會做的事，而且在日本，秋天被認為是最適合賞月的季節。窗子的光帶來一種節日溫馨感。看到夜裡亮著燈的房子，會讓人想到冬天。

DH 對，夏天到了九點或十點你才會開燈。那個季節，九點十點我已經睡了，因為我要五點半或六點起來畫日出。

<center>*</center>

霍克尼如今仍然被一陣陣的熱情驅動。此刻是月亮、他的小池塘、他草原邊緣的小溪，以及些許仍掛在枝上、些許已散落草地的秋葉。稍早的一年之間，曾經是收穫季、日出與日落、春天；更往前回溯還有許多許多其他的事物，提都提不完，橫跨六十年的光陰。

那句關於狐狸與刺蝟不同點的老話：「狐狸知道很多不同的事，刺蝟只知道一件要緊事」，不真正適用於霍克尼。霍克尼知道一件要緊大事：怎麼做圖像。但對這項活動的全心全意，帶他走上了五花八門的各種方向：電影、攝影、數位繪畫、百科般齊全的版印媒材，乃至於一種全新的藝術史觀，對經典大師繪畫與現代主義的一次重新建構。所有重要的藝術

〈No. 599〉，2020 年 11 月 1 日

家，都教給我們某種看世界的新方式。霍克尼無疑也是，然而他傳達的方式特別難得地清晰，因此特別難得地容易到達人心。那是他性格和作品自然帶有的部分。他喜愛線條、形體、構圖的清楚分明。而這些都使他的畫擁有一種能響徹展間、傳入每個看畫者心裡的特性，而且更超越畫廊的四壁，引起藝術圈之外許許多多人的共鳴。

他也能透過文字辦到這一點。說到底，他的興趣是很專精、甚至冷僻的。他是那種可以開開心心連續看一場畫展五個小時，可能整天繪畫之後的休閒活動是讀福樓拜或普魯斯特，或瀏覽一本華格納文化影響的七百頁專書的人。但當他說起話來，就算談的是這些主題，他也能說得如此簡單、不費力，以至於他說的話幾乎句句都「值得一引」（由新聞角度言之）。與此同時，由於把外型塑造成自己喜歡的樣子，就像塑造一幅畫那樣，霍克尼為自己取得了一個容易辨識的形象。

如此的結果是，貌似並未花太多努力，他很久以前就成了大眾媒體界的名人。無庸置疑，這點有利也有弊（干擾和入侵繪畫所需的寧靜）。然而，贏得名聲從來就不是他的動機；驅使他的是一種對圖像的著迷，以及通過圖像對世界的著迷。如同那位登峰造極的壽司師傅小野二郎，他只是一心一意做著同一件事，不斷被做得不一樣、做得更好的欲望推動著前進。不光是那些屋外小池塘的畫，他的所有繪畫都反映著世界，展現著世界有多美。最近這成果斐然的幾年，尤其是這段奇異的疫情與封城時期，他的畫越來越在簡單之處找到深奧之意。就像其他所有值得注意的藝術家，特別是持續創作及成長的人們，他教我們的，不只關於如何觀看，也關於如何生活。

MG 你這一年真是成果豐碩，即使以霍克尼標準來說。

DH　對呀，的確，而且我覺得這些畫是我最好的作品之一。我每次出去，都會看到值得一畫的東西。只要選個地方看，就可以開始畫了。我剛剛又畫了一張池塘。我等一下就傳給你。還沒畫完。就像我之前說的，自然之中，什麼都是流動的；事實上一切都是流動的，除了封城。在這裡，我畫得出那流動，尤其因為這裡有蕩漾的河水。我現在知道怎麼畫水了，我在觀察水面起泡泡的樣子。我要在這裡再待一年，再過一個春、夏、秋。

J-P　（經過）不要聽他講。他八成會再畫十年吧！

〈No. 602〉，2020 年 11 月 2 日

參考書目

CTimothy Clark 編，「Hokusai: Beyond the Great Wave」展覽目錄（London：Thames & Hudson，2017 年）

John Constable 著，《John Constable's Correspondence》Vol. II（「Early Friends and Maria Bicknell」），R. B. Beckett 編（Ipswich：The Suffolk Records Society，1964 年）

Mihaly Csikszentmihalyi 著，《Flow: The Psychology of Happiness》（London：Ebury Publishing，2002 年）

Jack Flam 著，《Matisse on Art》revised edition（Berkeley, CA.：University of California Press，1995 年）

Gustave Flaubert 著，《Three Tales》，A. J. Krailsheimer 譯（Oxford：Oxford University Press，1991 年）

Peter Fuller，Peter Fuller interview with David Hockney 訪談紀錄，1977 年，見 http://www.laurencefuller.art/blog/2015/7/14/david-hockney-interview

Vincent van Gogh，「The Letters」梵谷書信集電子資源，http://vangoghletters.org/vg/letters.html

John Golding 著，「Braque: The Late Works」展覽目錄（London：Royal Academy of Arts，1997 年）

Tristan Gooley 著，《How To Read Water: Clues and Patterns from Puddles to the Sea》（London：Sceptre，2017 年）

Tim Harford 著，《Messy: The Power of Disorder to Transform Our Lives》，2016 年

Carola Hicks 著，《The Bayeux Tapestry: The Life Story of a Masterpiece》（London：Chatto & Windus，2007 年）

David Hockney 著，《David Hockney by David Hockney》（London：Thames & Hudson，1976 年）

David Hockney，「Picasso: Important Paintings of the 1960s'」演講，紐約市古根漢美術館，1984 年 4 月 3 日，https://www.guggenheim.org/audio/track/picasso-important-paintings-of-the-1960s-by-david-hockney-1984

David Hockney 著，《That's the Way I See It》（London：Thames & Hudson，1993 年）

David Hockney、Martin Gayford 著，《A History of Pictures: From the Cave to the Computer Screen》（London：Thames & Hudson，2016 年）

Claire Joyes 著，《Monet at Giverny》（London：W. H. Smith，1978 年）

Kenkō、Chōmei 著，《Essays in Idleness and Hojoki》，Meredith McKinney 譯（London：Penguin，2013 年）

Daniel Klein 著，《Travels with Epicurus: Meditations from a Greek Island on the Pleasures of Old Age》（London：Oneworld Publications，2013 年）

Oliver Morton 著，《The Moon: A History for the Future》（London：Economist Books，2019 年）

Benedict Nicolson 著，《Courbet: The Studio of the Painter》（London：Allen Lane，1973 年）

Roberto Otero 著，《Forever Picasso: An Intimate Look at his Last Years》（New York：Harry N. Abrams Inc.，1974 年）

Alex Ross 著，《Wagnerism: Art and Politics in the Shadow of Music》（London：4th Estate，2020 年）

Jean-Jacques Rousseau 著，《Reveries of the Solitary Walker》，Peter France 譯（Harmondsworth：Penguin，1979 年）

Roger Shattuck 著，《Proust's Binoculars: A Study of Memory, Time and Recognition in 'À la Recherche du Temps Perdu'》（New York：Random House，1963 年）

Stephen Spender 著，《New Selected Journals, 1939–1995》，Lara Feigel 等編（London：Faber and Faber，2012 年）

Jan Zalasiewicz 著，《The Planet in a Pebble: A Journey into Earth's Deep History》（Oxford：Oxford University Press，2012 年）

出處

頁 45　「牆角堆著收起的船帆般」：Nicholson，頁 23

頁 45　「一切都有可能蛻變」：Golding，頁 9

頁 46　「我站在我的畫中間，就像園丁在自己種的樹中間」：Golding，頁 73

頁 56　斯彭德的巴黎行：Spender，1975 年 3 月 15 日的記載

頁 63~4「凌亂、無定性、粗糙、堆疊、不協調」：Harford，頁 5

頁 64　「1975，他同斯彭德走向」：Spender，1975 年 3 月 15 日的記載

頁 65　「在此之前，我一向將他視為」：Fuller，無頁碼

頁 67　「我心想，法國人、那些偉大法國畫家」：Hockney，1993 年，頁 53

頁 68　「花廳那陣子正在舉辦特展」：Hockney，1976 年，頁 285

頁 96　「一匹馬怎麼從船上爬出來」：Hicks，頁 4

頁 132~3「我在馬里布的小房子」：Hockney，1993 年，頁 196

頁 135~7「左邊那棟房子是粉紅色」：Van Gogh，第 691 號信，1888 年 9 月 29 日或前後

頁 137　「活像在蓋一個瓶底」：Van Gogh，第 681 號信，1888 年 9 月 16 日

頁 137　「我不會改動房子任何地方」：Van Gogh，第 681 號信，1888 年 9 月 16 日

頁 138　「你也知道，日本人有種追求反差的天性」：Van Gogh，第 678 號信，1888 年 9 月 9 日及 14 日前後

頁 139　「很普通的東西——一叢圓圓的松或柏」：Van Gogh，第 689 號信，1888 年 9 月 26 日

頁 153　「每秒，地球表面有一千六百萬噸的水」：Morton，頁 21

頁 163　「如同用黃、藍、紅等顏色般使用各種黑」：

Flam，頁 106

頁 168 「不只是體積感；不只是顏色」：Hockney、Gayford，頁 275

頁 168 「轉向音樂的繪畫確實是另一回事」：Fuller，無頁碼

頁 171~2 「他比任何人、包括馬諦斯本人」：Roberta Smith 發表於《New York Times》之評論，2017 年 11 月 23 日

頁 188 「有一個常見的錯覺」：Arthur Mason Worthington 著，《A Study of Splashes》（London：Longmans, Green, and Co.，1908 年），頁 31

頁 190~1 「我們能藉由觀看村裡的一個小池塘」：Gooley，頁 10

頁 194 「在那裡，浪的聲音和水的起落」：Rousseau，頁 86

頁 202 「注意力如此集中」：Csikszentmihalyi，頁 71

頁 210~11 「河水奔流不絕，且非原來之水」：Kenk 、Chōmei，頁 5

頁 211~13 「我以為畫兩幅就夠了」：Joyes，頁 9

頁 213 「我正拚命努力工作」：Joyes，頁 9

頁 212 「我知道你每見我的畫必稱好極了」：Joyes，頁 39

頁 223 「現代藝術的教父」：Ross，頁 69

頁 230 「有著紫色羽翼和祖母綠的身體」：Flaubert，頁 14

頁 230 「她覺得自己看見」：Flaubert，頁 40

頁 230 「他有著綠色的身體」：Flaubert，頁 28

頁 232 「這還用問嗎？很明顯嘛」：南丹麥大學安徒生中心網站（Hans Christian Andersen Centre），https://andersen.sdu.dk/vaerk/hersholt/TheDropOfWater_e.html，無頁碼

頁 234~5 「中國皇帝住在一座瓷宮殿裡」：〈大衛‧霍克尼講夜鶯〉（ 'Le Rossignol' , as told by David Hockney），http://www.saltsmill.org.pdf/le_rossignol.pdf

頁 235 「它們迷人極了，那些小故事」：Hockney，1976 年，頁 195

頁 237 「半個字也不理解」：Flaubert，頁 15

頁 241~3 「那是套獨特得不可思議的紀錄」：Hockney，1984 年，無頁碼

頁 243 「沒完沒了地編這些故事」：Otero，頁 170

頁 247 「維爾迪蘭先生的角色給了我」：Shattuck，頁 23

頁 255 「此時節的鄉村景色之美」：Constable，頁 78

謝辭

　　致上我最大的感謝給本書主角大衛‧霍克尼，感謝他多年來慷慨與我分享他的想法、創作、時間、友誼，尤其最近兩年間更甚。尚皮耶‧貢薩夫德利馬、喬納森‧威爾金森、大衛‧道森、我的妻子約瑟芬亦貢獻了珍貴的想法、照片與熱情。我關於疫情之下藝術的想法一部分首先刊登於《Spectator》週刊，這方面要感謝藝術編輯 Igor Toronyi-Lalic 的鼓勵。我也要感謝馬丁‧坎普及強納森‧布朗在對話中給予我的啟發。

　　感謝我的兒子湯姆親切地為我檢視了本書最初且最粗略的手稿，Andrew Brown 盡善盡美的文字編輯與排版設計，以及我在 Thames & Hudson 的出版者 Sophy Thompson 從我提出構想的那刻起便給我一如既往的支持。

圖目

書中作品除另有註明者外，皆為 David Hockney 所作。
David Hockney 全數作品 © 2021 David Hockney 版權所有。
尺寸單位為公分（高 x 寬）。

2　大衛・霍克尼正於諾曼第「豪園」家中用 iPad 作畫，2020 年 3 月 20 日。照片：Jonathan Wilkinson

9　Andrei Rublev, *Nativity* 盧布列夫〈耶穌誕生〉，約 1405 年，蛋彩、木板，81 × 62。莫斯科聖母領報大教堂（Cathedral of the Annunciation）藏。照片：Niday Picture Library ╱ Alamy Stock Photo

14　Meindert Hobbema, *The Avenue at Middelharnis* 霍貝瑪〈米德哈尼斯的大道〉，1689 年，油彩、畫布，103.5 × 141。倫敦國家美術館藏

15　*Tall Dutch Trees After Hobbema (Useful Knowledge)*〈仿霍貝瑪的高高荷蘭樹（有用的知識）〉，2017 年，壓克力、六張畫布，兩張 91.4 × 91.4、四張相連共 61 × 121.9、裝置總面積 162.6 × 365.8。私人收藏

17　*Jonathon Brown*〈強納松・布朗〉，2018 年，炭筆及蠟筆、畫布，121.9 × 91.4。畫家自藏

18　霍克尼與蓋瑞特在工作室中，2018 年。照片：David Dawson

21　霍克尼和荷蘭消防隊員為媒體合影，2019 年 2 月。照片：Robin Utrecht ╱ EPA-EFE ╱ Shutterstock

24　*Little Ruby*〈小露比〉，2019 年，墨水、紙，57.5 × 76.8。畫家自藏

25　大衛・霍克尼於諾曼第「豪園」花園作畫，2020 年 4 月 29 日。照片：Jean-Pierre Gonçalves de Lima

26　*In Front of House Looking West*〈房子門口，西眺〉，2019 年，墨水、紙，57.5 × 76.8。畫家自藏

29　*In the Studio*〈工作室中〉，2019 年，墨水、紙，57.5 × 76.8。畫家自藏

30　*No. 641*，2020 年 11 月 27 日，iPad 畫

32–3　*The Entrance*〈大門口〉，2019 年，壓克力、兩張畫布，各 91.4 × 121.9、總面積 91.4 × 243.8。私人收藏

34　與小露比在工作室，2019 年 5 月。照片：Jean-Pierre Gonçalves de Lima

38–9　*In The Studio, December 2017*〈工作室中，2017 年 12 月〉，2017 年，攝影畫（Jonathan Wilkinson 協助），列印於七張紙並裱於 Dibond 板，單張 278.1 × 108.6，裝置總面積 278.1 × 760.1，版數 12

40　Jean-Antoine Watteau, *Pierrot (also known as Gilles)* 華鐸〈皮耶洛〉（又名〈小丑吉爾〉，約 1718–9 年，油彩、畫布，185 × 150。巴黎羅浮宮藏

43　Gustave Courbet, *L'Atelier du peintre: Allégorie réelle déterminant une phase de sept années de ma vie artistique et morale* 庫爾貝〈畫家的工作室：定義我七年間藝術及道德生活的真實寓言〉（局部），1854–5 年，油彩、畫布，361 × 598。巴黎奧塞美術館藏

44　Georges Braque, *L'Atelier II* 布拉克〈工作室 II〉，1949 年，油彩、畫布，131 × 162.5。杜塞道夫美術館（Kunstsammlung Nordrhein-Westfalen）藏。照片：Scala, Florence ╱ bpk, Bildagentur für Kunst, Kultur und Geschichte, Berlin ╱ Walter Klein。Braques © ADAGP, Paris and DACS, London 2021

47　*4 Blue Stools*〈四張藍凳子〉，2014 年，攝影畫、列印於紙並裱於 Dibond 板，107.3 × 175.9，版數 25

48　Lucian Freud, *Eli and David* 盧西安・佛洛伊德〈艾利與大衛〉，2005–6 年，油彩、畫布，142.2 × 116.8。私人收藏。照片：© The Lucian Freud Archive ╱ Bridgeman Images

49　*Jean-Pierre Gonçalves de Lima I*〈尚皮耶・貢薩夫德利馬 I〉，2018 年，炭筆及蠟筆、畫布，121.9 × 91.4。畫家自藏

52　*No. 421*，2020 年 7 月 9 日，iPad 畫

55　Balthus, *Le Passage du Commerce-Saint-André* 巴爾蒂斯〈聖安德烈市場巷〉，1952–4 年，油彩、畫布，294 × 330。私人收藏，長期租借予巴塞爾貝耶勒基金會（Fondation Beyeler）。照片：Robert Bayer。© Balthus

57　〈巴黎福斯坦堡廣場，1985 年 8 月 7、8、9 日〉（*Place Furstenberg, Paris, August 7, 8, 9, 1985*），1985 年，相片拼貼，110.5 × 160，版數 1（共 2）。畫家自藏

58–9　*Beuvron-en-Auge Panorama*〈奧格地區伯夫龍全景〉，2019 年，壓克力、兩張畫布，各 91.4 × 121.9、總面積 91.4 × 243.8。畫家自藏

65　Albert Marquet, *The Beach at Fécamp* 馬爾凱〈費康的沙灘〉，1906 年，油彩、畫布，50 × 60.8。巴黎龐畢度中心藏。照片：Centre Pompidou, MNAM-CCI, Dist. RMN-Grand Palais ╱ Jean-Claude Planchet

66　*Stage study from 'Les Mamelles de Tirésias'*〈《提雷西亞的乳房》舞臺研究〉，1980 年，蠟筆、紙板，40.6 × 48.9。大衛・霍克尼基金會（David Hockney Foundation）藏

67　Raoul Dufy, *Les Régates* 杜菲〈賽船〉，1907–8 年，油彩、畫布，54 × 65。巴黎現代美術館藏。© Raoul Dufy, ADAGP, Paris and DACS 2021

69　*Contre-jour in the French Style – Against the Day dans le style français*〈法式背光——法式背光〉，1974 年，油彩、畫布，182.9 × 182.9。布達佩斯路德維希博物館（Ludwig Museum）藏

73　*The Student: Homage to Picasso*〈學生：向畢卡索致敬〉，1973 年，蝕刻版畫：軟底蝕刻法（soft ground etching）、剝離蝕刻法（lift ground etching），75.6 × 56.5，版數 120

75　No. 507，2020 年 9 月 10 日，iPad 畫

77　*La Grande Cour Living Room*〈豪園起居室〉（局部），2019 年，墨水、紙（素描本），每頁 21 × 29.8。畫家自藏

78–9　*Autour de la Maison, Printemps*〈房子周邊，春〉，2019 年，墨水、紙（風琴摺素描本），摺起 21.6 × 13.3、完全展開 21.6 × 323.9。畫家自藏

80~1　*Autour de la Maison, Printemps*〈房子周邊，春〉創作中，2019 年 7 月。照片：Jonathan Wilkinson

82　*Father, Paris*〈父親，巴黎〉，1972 年，墨水、紙，

43.2 × 35.6。大衛・霍克尼基金會藏

83　*Mother, Bradford. 19th February 1979*〈母親，布拉福，1979 年 2 月 19 日〉，1979 年，烏賊墨（sepia ink），紙，35.6 × 27.9。大衛・霍克尼基金會藏

85　Gustav Klimt, *Reclining Nude Facing Right* 克林姆〈面朝右躺臥的裸女〉，1912~13 年，鉛筆及紅藍色鉛筆，37.1 × 56。私人收藏

86　Vincent van Gogh, *Harvest–The Plain of La Crau* 梵谷〈收割季：拉克羅平原〉，1888 年，蘆葦筆及褐色墨水於石墨底稿上、布紋紙（wove paper），24.2 × 31.9。華盛頓特區國家藝廊藏（Collection of Mr and Mrs Paul Mellon, in honour of the 50th Anniversary of the National Gallery of Art）

87　*Autour de la Maison, Hiver*〈房子周邊，冬〉（局部），2019 年，墨水、紙（風琴摺素描本），折起 21.6 × 13.3、完全展開 21.6 × 323.9。畫家自藏

88　Rembrandt van Rijn, *St Jerome Reading in a Landscape* 林布蘭〈山水間讀書的聖傑洛姆〉，約 1652 年，鋼筆及淡彩，紙，25.2 × 20.4。漢堡美術館（Hamburger Kunsthalle）藏。照片：Bridgeman Images

90　Pieter Bruegel the Elder, *Conversion of Paul* 布魯格爾〈保羅皈依〉，1567 年，油彩、木板，108.3 × 156.3。維也納藝術史博物館（Gemäldegalerie）

91　Pieter Bruegel the Elder, *Children's Games* 布魯格爾〈兒童遊戲〉，1560 年，油彩、木板，118 × 161。維也納藝術史博物館（Gemäldegalerie）

93　Pieter Bruegel the Elder, *The Adoration of the Kings in the Snow* 布魯格爾〈雪中三王來朝〉（局部），1563 年，油彩、橡木板，35 × 55。溫特圖爾奧斯卡萊因哈特收藏館藏

94　貝葉掛毯中的場景，11 世紀，毛線、亞麻布，總長度約 68.3 公尺。貝葉掛毯博物館藏

99　*No. 556*，2020 年 10 月 19 日，iPad 畫

100　*Christmas Cards*〈聖誕卡〉，2019 年，數張 iPad 畫

106　*No. 99*，2020 年 3 月 10 日，iPad 畫

109　*No. 136*，2020 年 3 月 24 日，iPad 畫

110　霍克尼正透過 FaceTime 與蓋福特通話，2020 年 4 月 10 日。照片：Jonathan Wilkinson

112　*No. 180*，2020 年 4 月 11 日，iPad 畫

115　*No. 132*，2020 年 3 月 21 日，iPad 畫

117　Lucas Cranach, *Cardinal Albrecht of Brandenburg Kneeling before Christ on the Cross* 克拉納赫〈跪於受難耶穌前的阿爾布雷希特主教〉，1520~5 年，油彩、木板，158.4 × 112.4。慕尼黑老繪畫陳列館藏

120　蓋福特於自家，後方牆上可見科索夫的蝕刻版畫《菲德瑪》（Leon Kossoff, *Fidelma*），1996 年。照片：Josephine Gayford。Fidelma etching © Estate of Leon Kossoff, courtesy of LA Louver, Venice, CA

123　*No. 717*，2011 年 3 月 13 日，iPad 畫

124　*No. 316*，2020 年 4 月 30 日，iPad 畫

127　Claude Monet, *The Artist's Garden at Giverny* 莫內〈畫家在吉維尼的花園〉，1900 年，油彩、畫布，81.6 × 92.6。巴黎奧塞美術館藏。照片：RMN-Grand Palais（Musée d'Orsay）／ Hervé Lewandowski

129　*No. 318*，2020 年 5 月 10 日，iPad 畫

132　*Large Interior, Los Angeles, 1988*〈大室內景，洛杉磯，1988〉，1988 年，油彩及紙及墨水，畫布，182.9 × 304.8。紐約大都會博物館藏（Purchase, Natasha Gelman Gift, in honour of William S. Lieberman, 1989）

133　*Breakfast at Malibu, Sunday, 1989*〈馬里布早餐，週日，1989〉，1989 年，油彩、畫布，61 × 91.4。私人收藏

135　Peter Paul Rubens, *A View of Het Steen in the Early Morning* 魯本斯〈赫特斯汀的清晨風光〉（局部），或於 1636 年，油彩、橡木板，131.2 × 229.2。倫敦國家美術館藏（Sir George Beaumont Gift, 1823/8）。照片：National Gallery, London ／ Scala, Florence

136　Vincent van Gogh, *The Yellow House (The Street)* 梵谷〈黃房子（街道）〉，1888 年，油彩、畫布，72 × 91.5。阿姆斯特丹梵谷美術館藏（梵谷基金會〔Vincent van Gogh Foundation〕）

139　Vincent van Gogh, *Jardin Public à Arles* 梵谷〈亞爾的公園〉，1888 年，鋼筆及墨水、紙，13.3 × 16.5。私人收藏

141　豪園主屋內，2020 年 7 月。照片：David Hockney

142　*No. 227*，2020 年 4 月 22 日，iPad 畫

145　*No. 229*，2020 年 4 月 23 日，iPad 畫

147　Andy Warhol, *Empire* 安迪・沃荷《帝國》（劇照），1964 年，16mm 膠卷、黑白、無聲、片長 8 小時 5 分鐘（放映速度每秒 16 格）。© Andy Warhol Museum, Pittsburgh, PA, a museum of Carnegie Institute. All rights reserved

149　*'Remember you cannot look at the sun or death for very long'*〈記得不能盯著太陽或死亡看太久〉影片畫面，2020 年，iPad 繪動畫

155　*No. 418*，2020 年 7 月 5 日，iPad 畫

156　*No. 369*，2020 年 4 月 8 日，iPad 畫

159　*No. 470*，2020 年 8 月 9 日，iPad 畫

160　*No. 584*，2020 年 10 月 30 日，iPad 畫

162　*No. 135*，2020 年 3 月 24 日，iPad 畫

165　紐約 MoMA「Ad Reinhardt」萊茵哈特展現場，1991 年 6 月 1 日至 9 月 2 日。紐約 MoMA 影像資料庫（Photographic Archive）藏。照片：Mali Olatunji。© Museum of Modern Art, New York ／ Scala, Florence。Reinhardt © ARS, NY and DACS, London 2021

167　*The Arrival of Spring in Woldgate, East Yorkshire in 2011 (twenty eleven) – 2 January*〈春天來臨，東約克郡沃德蓋特，2011：1 月 2 日〉，2011 年，iPad 畫

170　Henri Matisse, *The Conversation* 馬諦斯〈對話〉，1909~12 年，油彩、畫布，177 × 217。聖彼得堡隱士廬博物館（State Hermitage Museum）藏。照片：State Hermitage Museum ／ Vladimir Terebenin © Succession H. Matisse ／ DACS 2021

171　*Interior with Blue Terrace and Garden*〈有藍陽臺和花園的室內景〉，2017 年，壓克力、畫布，121.9 × 243.8。私人收藏

174　*Ink Test, 19th to 21st March*〈墨水測試，3 月 19 日至

索引

索引
278